남북문화예술학회 연구총서 02

중국 조선족 미술교육 연구

이태현(李泰铉)

1987년 중국 동북사범대학 미술학부(유화전공) 졸업
2008년 한국 전남대학교 교육대학원 미술교육학 석사학위 수여
1987년에서 1995년까지 9년 동안 연변 고등사범전과학교 미술학부에서 근무
1996년부터 현재까지 연변대학 미술학원 미술교육학부 부교수 재직 중

작품 유화「동년」(2001년 중국 소수민족 미술전 은상)

유화「항일도」(2005년 중국 당대예술가 작품전 3등상)

유화「봄」(2008년 중국·프랑스 예술문화교류전 금상)

유화「초봄」(길림성 미술작품전 2등상)

유화「버들 마을」(2010년 중국 대학교 교수미술작품전 3등상) 등 약 70여 폭 유화작품

논문 「대학 미술교육전공 종합자질 연구」

「대학 사범미술교육 체제의 분석」

「미술교육전공 유화교학에서의 사범성」

「소묘교학에 대한 사고」 등 20여 편

남북문화예술학회
연구총서
·
02

중국 조선족 미술교육 연구

이태현(李泰鉉)

채륜
CHAE RYUN

축하하는 말

이태현李泰鉉 교수의 저서『중국 조선족 미술교육 연구』가 출판된 것에 대하여 진심으로 축하해 마지않습니다.

그는 어려서부터 미술에 뜻을 두고 힘들게 미술공부를 시작하였고, 피나는 노력으로 남들이 입학하기 어렵다고 생각하는 명문대에 진학하여 미술에 대한 애착으로 고심하고 연찬하며 꾸준하게 배워왔다고 알고 있습니다. 우수한 성적으로 배움의 요람을 떠나 민족예술에서 더욱 연찬하고 후학을 양성하기 위하여 당시 연변사범전과학교 미술학부에서 교편을 잡았습니다.

근 30년간 그는 그림을 시작하던 시기의 초심을 잃지 않고 꾸준하게 회화기법을 연찬하고 새로운 작품들을 구상하여 창작을 진행하면서 남다른 두각을 나타냈습니다. 하여 그의 수많은 작품들이 중국연변조선족자치부뿐만 아니라 더 넓은 지역에서 특색을 나타냈고, 세인들의 찬탄과 존경을 받아왔습니다. 아울러 후학양성과정에서도 세심함과 섬세함을 잊지 않고 차근차근 착실하게 가르쳐왔기에 학생들의 존경심을 받아 왔습니다. 이런 고심한 연찬과 섬세하면서도 엄한 교수법으로 오늘날 이 저서를 집필하게 되었다고 봅니다.

이태현李泰鉉 교수는『중국 조선족 미술교육 연구』라고 하는 거작에서 조선족 미술이 정착할 수 있는 토대와 기틀에 대하여 구체적으로 기술하였고, 조선족 미술의 전반 역사과정에 대하여서도 쉽고도 포괄적이며 또한 생동한 화폭들을 담아 서술하였습니다. 이는 중국 조선족 미술을 잘 알지 못하는 사람들에게는 참다운 길동무이고, 친근한 스승이 될 것이며, 기존에 중국 조선족 미술에 대하여 좀 이해가 있는 사람들에게도 좀 더 깊이 이해하고 연구할 수 있는 소중한 자료를 제공하였다고 생각합니다. 그리고 이 책에서 구상하

는 과제들은 향후 중국의 조선족뿐만 아니라 세계적인 측면에서 민족의 흥망성쇠興亡盛衰를 생각하는 사람들이라면 모두가 한번 혹은 그 이상이라도 되돌아볼 과제라고 보아집니다. 이는 더 많은 것을 인식하고 더 많은 것에 대하여 생각하고 있는 사람만이 할 수 있는 일이라고 생각합니다.

끝으로 이 책은 조선족 미술교육의 어제와 현실에 대한 종합이며 조선족을 사랑하고 조선족의 예술교육사업에 있어서 초석으로 되기를 기대할 뿐만 아니라 조선족의 미술 및 미술교육사업에 더욱 큰 발전을 가져다 줄 옥저라고 믿어 의심치 않습니다.

감사합니다.

연변대학예술학원 교수

장익선張翼善 음악학박사

벽수원림에서

갑오년 정초

머리말

　중국 연변 지역을 중심으로 집거하여 살고 있는 조선족은 중국 땅에 뿌리를 내려온 백여 년 동안에 다른 모든 분야에서와 마찬가지로 교육 방면에서도 상응한 성과를 거두었다.

　찬란한 한민족의 문화를 간직하고 있는 중국 조선족은 중국 땅에 발을 붙인 첫날부터 청조淸朝 정부의 민족적 차별을 받으면서도 생계를 위하여 황무지를 일구어 새로운 정착지를 건설하였고 또한, 이후의 친일 통치자들과의 투쟁 속에서도 학교를 세우는 등 지난하고 어려운 민족교육을 실시하였다. 중국 문화권 속에서도 조선족은 교육을 숭상하는 민족의 기질을 굳게 지켜오면서, 고유한 민족 문화를 계승하고 발전시킴으로써 한반도를 위시하여 해외의 다른 지역에 사는 한민족 문화와도 뚜렷하게 구별되는 조선족 문화교육의 특색을 형성하였다.

　중국 조선족은 옛적부터 풍부하고 독특한 민족 문화를 창조해왔던 한민족의 예술전통에 바탕을 두고, 백여 년간 중국 문화권 속에서 수용한 기타 여러 민족 예술의 장점을 흡수 보완하여 독특한 예술교육의 한 전형을 이루었다.

　1949년, 중국은 중화인민공화국을 건립 후 1952년 9월에 연변조선족자치구를 건설하였다. 조선족이 새 사회의 주인으로서 민족 평등권을 획득한 이후에 연변 조선족 앞에는 민족교육의 새로운 기원이 펼쳐졌다. 1949년 10월 새 중국의 건국 후, 거의 7년간의 '개조기'를 끝내고 사회주의 건설에 들어간 연변 조선족은 중국 공산당의 정확한 교육방침, 소수 민족정책의 보살핌과 자체의 끈질긴 노력을 거쳐 중국 55개 소수 민족 가운데 최초로 유치원부터 대학까지 민족적 특색을 갖춘 사회주의적 교육체제를 확립시킴으로써, 중국 전역에서 교육 분야의 본보기로 일어섰고 나아가 '교육의 고향'

이라는 영예를 안았다.

전문적 미술교육만을 놓고 볼 때, 연변사범학교와 연변대학에서 1950년대 초기에 처음으로 학생들을 모집하여 양성한 중국 조선족 미술교육 인재들이야말로 미육美育교육의 발전에 큰 기여를 한 바 있다. 1958년 중국의 사회주의 건설시기에는 연변예술학교에서 양성한 전문 미술인재들의 발굴의 성과를 선양함으로써, 당시 중국 내 미술계에서도 연변 지역을 '유화의 고향'이라고까지 칭찬할 정도였다. 그러나 1966년 임표, 강청 반혁명 집단이 주도한 '문화대혁명'초기에는 민족정책을 유린하였고, 교육에 대한 탄압으로 말미암아 1969년에 학교를 폐쇄하기에 이르렀으며, 조선족 미술교육은 이후 12년 동안 자취를 감추어야만 했다.

1976년에 '반혁명 집단'을 타도하고, 1982년 중국 공산당 제11기 제3차 전원회의 이후, 조선족의 민족교육은 비교적 빨리 회복하여 또다시 드높은 조선족의 교육열과 향학열을 드러내 보였다. 이와 더불어 조선족 미술교육 사업도 눈부신 발전과 변화를 가져왔는데 현재의 중등전문 미술교육, 대학 미술교육, 대학원 미술교육 등 다양한 교육 체제를 완성하였다.

이 책의 연구초점은 '전문적 미술교육은 장기간의 발전과정에서 민족적 미술교육의 특색을 보이면서, 동시에 중국 조선족의 인문적 자질 향상과 지역사회 발전에 어떤 주요한 역할을 하였는가.'에 있다.

1950년대 초기에 시작한 조선족 전문적 미술교육은 민족적 자질을 제고시키는 책임감으로 많은 조선족 미술인재를 양성함으로써 각 방면의 민족 사업에 유능한 인재를 공급하였으며, 조선족 사회의 정치, 경제, 문화 등의 발전에 있어서 전략적 역할을 여실히 발휘하였고 역사적 사명을 충실히 수행하였다.

그러나 21세기 생존경쟁이 심한 정보화의 시대에 들어서면서 전문적 미술교육에는 해결해야 할 새로운 문제들이 출현하였다. 즉, 지역사회의 정신문화 건설과 물질문명의 수요를 충족시키는 문제, 시장경제 체제에 적응하는 문제 등이 그것이다. 이러한 문제는 보수적인 교학 관념, 시대의 발전에 따라가지 못하는 운영, 그리고 전근대적인 교육 가치관과 교학시설 등에서 기인하는 것이다.

이러한 심각한 문제들의 누적은 혁신적인 교육 개혁을 요구하고 있다. 우선, 학과건설과 운영에 교육사상을 현재의 실정에 맞게 투철하게 세우고, 그에 대한 인식을 확실히 함으로써 교학사업의 중심적 위치와 개혁 핵심의 중요성을 정확히 파악하여야 한다. 따라서 미술인재 양성 제도, 교학 내용과 교과과정 체제, 교학방법과 수단, 교학 관리 등의 여러 방면에서 실효성 있는 개혁을 추진하여야 한다. 이는 미술교육의 생존에 직결하고 있을 뿐만 아니라, 더욱 중요한 것은 중국 조선족 미술문화의 발전과 그 지위확보와도 직접적인 연관이 있기 때문이다.

이러한 위기를 직시하여 신속한 해결 방안을 제시하고 상응한 혁신을 추진할 때, 조선족 미술교육은 스스로 민족의 미술교육 임무를 완수할 수 있고, 조선족의 우수한 민족 자질을 더욱 높은 단계로 향상시킬 수 있을 것이다.

미술교육은 미술문화 발전의 가장 기본이자 관건이라 할 수 있다. 이 책은 중국 조선족의 유일한 전문적 미술교육을 진행한 연변 지역의 미술교육 발전 과정을 고찰하는 동시에, 특히 조선족 미술교육의 특징과 형성 배경 그리고 질적·양적 변화에 대하여 지역성과 민족성을 중심으로 접근하고자 한다. 따라서 앞으로의 중국 연변 지역을 중심으로 중국 조선족 전문적 미술교육

의 발전 전망을 살펴보고 보다 합리적이고 타당한 방향을 사유하고자 한다.

현재까지 연변의 미술가와 미술이론가들의 관심은 주로 연변의 미술사에만 치중하여 왔고, 연변 지역의 전문 미술교육에 대한 연구는 거의 공백이나 마찬가지였다. 물론 미술사로 엮어진 저작이나 논문에서 미술교육의 문제를 거론하기는 하였으나, 다만 미술사의 전반적인 정리를 위한 부분적인 문제 제기만이 이루어졌을 뿐, 미술교육에 대한 본격적인 분석은 전무하다고 해도 과언이 아니다. 아울러 필자는 역사·사회학·미학 등 다방면의 각도에서 연변 지역의 전문적 미술교육을 깊이 있게 다루고자 한다. 이에 맞추어 내용을 큰 덩어리로 나누어 보면 아래와 같이 살펴볼 수 있다.

제1장에서는 인문적·자연적 환경의 특성을 고려하여 미술교육의 지역적 특성을 정리하고자 한다. 즉, 이 부분에서는 연변 지역의 지리적·민족적 특성이 전문적 미술교육에 미치는 영향을 분석하여 연변 지역 미술교육의 필연성을 도출하는 것이 그 목적이다.

제2장에서는 통시적 역사 속에서 연변 지역의 초기 전문적 미술교육의 형성과 흐름을 고찰하고자 한다. 1950년대 초기에 혁명적 현실주의 미술교육제도로 형성하여 진행한 조선족 전문 미술교육을 연변사범학교, 연변대학교 순서로 그 궤적을 추적하고자 하였다.

제3장은 중국 조선족의 주체적 미학관념 형성에 주요한 역할을 일으킨 연변예술학교의 사회주의적 현실주의 미술교육을 분석하고 미학적 근원을 밝히고자 한다.

제4장은 중국 '문화대혁명'시기에 유행한 정치적 미술교육 체제의 병폐를 밝히고 10년간 몰락한 중국 조선족의 미술교육의 황폐함과 변이를 언급

하고자 하였다.

제5장에서는 '개혁개방'의 흐름 속에서 이루어진 새로운 현실주의 미술교육의 사회적 요소를 파악하고 새로운 면모를 일으킨 미술교육 체제를 고찰하고자 한다.

제6장에서는 21세기에 진입하여서 대학 미술교육 체제의 건립규모와 중등 미술교육의 운영상황을 돌이켜보고자 한다.

제7장은 위의 연구 결과에 대한 종합 분석을 통해 연변의 전문적 미술교육의 전통성을 살펴보고, 아울러 현황에 대한 상응한 정리를 진행한 다음, 이를 기초로 연변 지역 전문적 미술교육의 전망을 진단하고 그 대안을 모색해보고자 하였다.

본 저서는 중국 연변 지역 미술교육의 역사에 대한 고찰을 통해 그 성격을 규정하고, 교육체제의 장단점에 대한 분석을 통하여 동시대 미술교육에서 주체성과 현대성을 겸비한 새로운 대안 모색을 꾀하는 참고적 이론 자료로 제공하고자 한다.

주지하다시피, 중국 조선족 초기의 미술교육은 원천적으로 민족 전통과는 무관하게 일제 강점기를 기점으로 완벽하게 일본식 미술교육의 유입이었다. 해방 후에는 철저히 중국의 전통적인 미술교육과 구소련의 현실주의 체제 내의 미술교육 영향 속에서 발전하여 왔다. 그 표징이 당시의 연변 지역 미술작품의 내용과 체제, 창작방법, 예술 풍격에서 잘 나타나고 있는데, 이러한 결과는 근원적으로 이 지역 미술교육의 산물인 것이다.

현재 연변 지역의 전문적 미술교육은 현대의 다원적인 문화 속에서 주체성을 강조하면서 자신들의 차이점의 내·외적 원인에 대한 분석을 통하여 적극적인 자세로 새롭게 발전하려는 대안을 모색하고 있다. 이것은 중국 조선

족 미술교육의 진로 모색에 선행하는 관건적인 부분이다.

연변 지역 미술교육은 자신의 근원에서 자생하는 민족의 심미 의식 또한 무시할 수 없다. 중국 조선족 미술교육의 시발부터 현재에 이르기까지 고유의 전통과는 무관한 외래문화의 영향 속에서 생성하고 발전을 했으면서도, 민족의 특성이 필연적으로 내재해온 것이다. 물론 미술교육의 전개과정에서 그 내용과 양상은 미미하였을지라도 일정한 영향이 스며들었을 것이다. 이것이 또한 연변 지역 미술교육이 중국의 다른 지역이나 타민족과의 차이점이라 할 수 있다.

이러한 지역성과 민족적 교육성과에 대한 연구를 통해 연변 지역에서만 진행하는 중국 조선족의 미술교육 발전과정을 정리하고, 그 특성을 기반으로 하여 주체적 미관을 확립하는 것은 중국 조선족의 미술교육 발전을 꾀하는 새로운 대안 모색에서 매우 중요한 점이라고 필자는 사료한다.

끝으로 필자의 글을 빛을 보게 해주신 출판사 사장님과 임직원들에게 진심으로 감사를 드리고 싶다.

2014년 8월

이태현 李泰铉

표 목차

제1장
중국 조선족 지역 및 인문 배경

이태현, 「황무지 개간」, 유화, 2013

중국 조선족은 19세기 60년대에 이주하여서부터 오늘까지 한 세기 반을 살아왔다. 러시아, 한반도와 이어져있는 중국 동북 3성에 주로 이주한 조선민족은 인적이 희소한 지역에서 갖은 곡절을 겪으면서 황무지를 일구고 새로운 삶터를 마련하였다. 찬란한 민족문화 유산을 간직한 조선민족은 청조시기의 억압적인 민족차별 제도와 일본 제국주의자들의 탄압 제도 등 험악한 사회적 생존환경 속에서도 자기들의 고유의 전통을 간수하면서 민족의 얼을 지켜왔다.

1949년에 중화인민공화국이 건립하고 연변 조선족자치구가 설립한 후, 중국 조선족은 중국공산당의 올바른 민족정책아래 경제, 문화, 예술, 교육 등의 영역에서 모두 거족적인 변화와 발전을 일으키게 되었다.

1. 지역적 특성

1) 지역위치

중국 조선족 집거구역 연변이 속해 있는 길림성은 중국을 구성하는 22개 성省의 하나로서 중국의 동북방에 있으며, 동남쪽으로는 한반도와 면해 있고, 북쪽으로는 흑룡강성, 남서쪽은 요녕성으로 둘러싸인 동북 3성의 하나이다. 길림성은 전체 9개 지역 즉 장춘시, 길림시, 통화시, 사평시, 요원시,

연변 훈춘시 3국계에서 흐르는 두만강

백산시, 송원시, 백성구역, 연변구역으로 만들어졌고, 하나의 유일한 자치 지역을 포함하고 있는데 연변구역이 바로 '조선족자치주'를 말한다. 길림성 중에서도 가장 동북방 변방이 연변 지역인데, 연변 조선족자치주는 연길, 용정, 도문, 돈화, 훈춘, 화룡의 6개 시와 안도, 왕청의 2개 현을 가지고 있으며, 연길시가 자치주의 중심이다.

중국 연변은 동쪽으로 러시아 빈해주 하산구賓海州 河山區지역과 잇대어 있고, 남쪽으로 두만강을 경계로 한반도 함경북도와 양강도 지역을 바라보고 있는 지리적 위치에 있다. 중국 대륙의 동북방 지역에서 연변은 3개국의 접경지역이고, 대외교역 핵심지역이라 하여 동북아시아 금삼각金三角지역으로 불리고 있다. 연변 지역의 국경선 길이는 755.2km로서 길림성이 점유하는 국경선 총 길이의 절반을 차지하는데, 그중에서 연변과 한반도 사이의 국경선 길이는 522.5km이고, 나머지 232.7km는 연변과 러시아 사이의 국경선이다. 또한 연변 지역은 중국이 동해[1]와 접하고 있는 유일한 지역이며, 또한 미국 서해안으로 가는 가장 가까운 통로이다.

최초로 '연변延邊'이라고 명명한 시기의 정확한 기록은 없으나, 일반에 알려지기는 1920년 전후라 한다. 이 지역은 중국, 조선, 러시아 3국 국계의 연변沿邊에 있고, 연길延吉시의 변강 사무관리 구역에 속함으로 연변延邊이라 불렸다. 일본 제국주의자들이 중국 동북지역을 침범한 후 1934년 12월에 연변을 '간도성間島省'으로 명명하였고, 1945년 8월 일본의 항복 후 중국 공산당은 여기에 인민정권을 수립하고 간도성 정부를 설립하였다.[2] 중국 중앙정부는 1952년 9월 3일에 이곳을 민족자치구역으로 확정하여 연변 조선족자치

1 중국에서는 '일본해'라고 부르고 있음.

2 간도(間島)란 원래 조선 민간에서 나온 말로서 처음에는 두만강반의 모래톱 개간지를 간토(墾土) 혹은 간도(墾島)라고 불렸는데 후에는 사이 섬 즉, 간도(間島)라는 뜻으로 변했다. 19세기 초부터 조선의 월경 개간민들은 두만강을 건너 두만강 북안에도 사사로이 땅을 일구고 농사를 지었는데 이런 땅을 간토(즉 일군 땅)라도 불렸다. 예를 들면 조선 무산 대안의 개간지를 '무산 간토', 회령 대안의 개간지를 '회령 간토', 종성 대안의 개간지를 '종성 간토', 온성 대안의 개간지를 '온성 간토'라고 불렸다. 그 후 조선 이주민들이 대폭적으로 이하고 개간지역 범위도 확대함에 따라, 더욱이는 일제의 침략 음모로 하여 '간도'라는 뜻이 변화하였는데 주로 연변의 연길, 화룡, 왕청 등지를 가리켜 '북간도' 혹은 '간도'라고 하였다.

구를 설립하였고, 중국 동북 3성 속에 유일한 소수 민족자치구가 되었다.[3]

현재, 연변 조선족자치주의 총면적은 약 4만㎢로서 길림성 총 면적의 1/4을 차지하고, 조선족자치주의 인구는 220만 가까이에 달하는데 그중 한족이 58.54%, 조선족이 38.55%, 기타 민족들이 2.91% 차지한다.[4]

역사적 시각에서 연변 지역을 고찰할 때, 이곳은 중국에서 사회적 발전이 아주 뒤늦은 지역의 하나이다. 연변 지역에서 집단거주와 경제문화 활동을 시작한 것은 청나라 후기 19세기 중엽으로, 많은 조선의 유민流民들이 모여들어 인적이 드문 연변 지역의 황무지를 개척하면서부터이다.

2) 민족사회 형성

청조淸朝는 산해관山海關[5]을 넘어 중국을 통치하기 시작한 후, 선조의 발상지를 보호한다는 명목으로 연변과 그 서부, 북부 주변지역에 대해 200여 년에 달하는 '봉금령'을 실시하였다. 청나라 정부는 1877년에 '봉금정책'을 취

조선족 마을과 농장

소한 뒤, 이어 1883년에 〈길림 조선상민 무역지방장정〉을 공포하였다. 그 후 두 나라의 무역거래가 빈번하였고, 조선인들이 대량으로 자연자원이 풍

3 새 중국이 건립한 후, 정부에서는 내몽골, 광서, 서장, 녕하, 신강, 연변 등 여섯 개 소수 민족 지역을 자치구지역으로 규정하였다.

4 1952년 9월 3일에 설립할 때에는 자치구로 하였지만, 1955년 9월 3일에는 자치주로 격하하였다. 1955년에 국가 국무원에서는 자치구의 설립 조건을 새롭게 정하고 자격 기준을 높였는데, 소수 민족의 인구수, 차지한 지역 면적이 표준요구에 미달하는 자치구를 자치주로 격하시켰다.

5 산해관은 중국 만리장성 제일 동쪽 끝에 위치하여 있는데, 역사상에서 아주 중요한 군사 요지이다.

부한 동북의 국경지역으로 이민하였다. 이때부터 근대에 이르기까지 연변 개척의 주력으로서 90% 이상을 차지하는 조선족과 한족漢族, 만족이 함께 정착생활을 하면서 광활한 연변 지역을 개척하였던 것이다.[6] 연변의 조선족은 특정한 역사적 산물로서 특별한 관념을 가지고 있다. 중국 조선족은 근·현대에 중국으로 이주하여온 한민족의 일원이다. 기실 조선의 가난한 농민들은 명나라 이전부터 중국에 이주하기 시작하였다. 그러나 그때 이주 해 온 조선 사람들은 이미 기나긴 세월이 흐르는 동안, 정치적 이유거나 생존의 원인 등의 요소로 중국 대륙의 한족漢族에 동화하였다. 명나라 말기와 청나라 초기에 이민한 수만 명에 달하였던 조선인은 지금은 소수의 사람만이 자신을 조선족이라고 자칭하고 있다.[7]

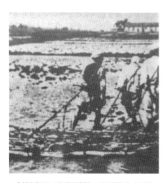

인력으로 써레질하는 조선족 농부들

연변의 조선족은 20세기 초부터 현재까지 한 세기가 넘는 동안 간고하고도 빛나는 노정을 걸어왔다. 조선인이 연변 지역을 중심으로 이주한 내력에는 망국의 한을 품고서 간난신고와 굶주림과 추위에 시달리며 겪어온 피눈물의 역사가 서려 있다. 그러나 그들은 고난과 위기 앞에서 자존을 잃지 않고, 민족의 독립과 자신들의 생존을 위하여 그 모진 세월을 감내해냈다.

긴 시간동안의 청조 봉건세력의 홀대와 수탈 속에서도 민족 동화정책과 민족 차별정책을 반대하는 투쟁을 거쳐, 마침내 1945년 계급적, 민족적 압제에서 벗어나 해방과 자유를 쟁취하였다. 1945년 6월의 인구통계에 의하면 당시 중국 조선족 인구는 216만[8]이었는데, 1945년 해방 초부터 연변 조선족자치구가 성립한 1952년까지의 기간에

6 임무웅, 『중국조선민족 미술사』, 서울: 시각과 언어, 1993, 21쪽 참조.

7 한민족의 언어, 문자, 생활 습관 등 민족 전통문화를 자긍하는 중국 국적의 한인들.

8 『조선년감』, 조선, 1948년.

절반 이상의 조선인이 고국으로 돌아감으로써, 중국의 조선족 인구는 100여만 명으로 감소하였다.

연변 지역을 중심으로 남아 정착한 이들은 척박한 대지에 뿌리를 박았으며, 중화인민공화국의 일원으로, 중국의 55개 소수 민족 중 하나의 소수 민족 ―조선족(조선족자치주)―을 형성하여 중국에서 조선족만의 새로운 삶의 터를 찾았고, 이후 중국 조선족의 빛나는 역사의 서막을 연 것이다.

두만강 나루터에서 일본군경의 검사를 받고 있는 조선인

3) 사회적 지위

중국 연변의 조선족은 일제치하의 압제와 지주의 수탈로 가난에 쫓겨 살 길을 찾아온 인민대중, 반일투쟁을 하고자 진출한 애국지사 그리고 일본 식민주의자들이 강제로 이주시킨 개척민들이다. 때문에 이들은 일제에 대한 뼈에 사무치는 원한을 품고 항일투쟁에 투신하여 동북지대 항일투쟁의 주력군으로 나섰고, 민족 해방과 고국의 독립, 그리고 새로운 중국의 건설에 나름의 공훈을 세웠다. 또한 이들은 연변 지역의 광활한 황무지를 선두로 개척하여 비옥한 땅으로 만들어 놓음으로써, 중국의 농업 발전에 획기적인

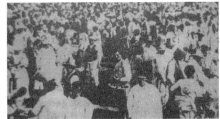
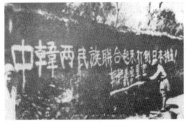

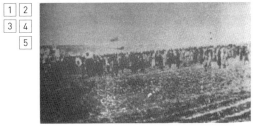

1 밭갈이 차비를 하고 있는 조선족 1 2
2 용정촌 시장거리(1920년대) 3 4
3 항일 포고를 쓰고 있는 의용군전사 5
4 약탈한 곡식을 일본으로
5 용정 '3·13'반일 시위운동

기여를 하였다. 한 마디로 말하면 연변의 조선족은 이러저러한 격변의 시대를 배경으로 연변 지역 삶의 터를 일군 개척자인 것이다.

연변 조선족은 중국에서는 비록 소수 민족이지만 한반도 바깥에 거주하는 기타 국가의 조선민족에 비하면 그래도 이주 역사가 가장 긴 이민 집단에 속한다. 중국 외의 다른 나라에 거주하는 해외 동포들은 비록 이민 역사가 짧지만, 현재 거주하고 있는 나라에 동화한 정도는 연변 조선족에 비하여 훨씬 심각하다. 연변의 조선족들처럼 민족의 동질성을 제대로 지켜온 해외 한국인 집단은 찾아보기 힘들다. 다른 한편, 중국 이외의 해외 동포들은 대부분 선진한 나라에 거주하고 있기에 문화 향수나 경제력에서는 연변 조선족을 훨씬 능가하고 있다.

중국에 살고 있는 55개 소수 민족 가운데에는 조선족처럼 중국 바깥에 동일한 민족이 고유의 독립 국가를 가지고 있는 민족이 많지 않은데, 중국의 조선족처럼 자기의 고국을 가지고 있고, 또 고국과 접한 변경지대에 집거하고 있는 소수 민족이라는 점이 더욱 그러하다. 마찬가지로 한반도 외에 거주하고 있는 한국인에게 있어서 중국 조선족들처럼 고국과 가까이에서 살고 있는 집단은 없다.

위의 사실은 중국 조선족들에게 있어서 고국과 인접해 있는 이점을 살리고자 할 때, 자신의 경제, 문화, 교육 등 다방면에서 더욱 큰 발전을 도모할 수 있는 여건을 갖춘 것으로 볼 수 있다. 현재 연변의 조선족들은 빈번한 정신적, 물질적 교류에 힘입어 고국의 전통 문화를 계승하고자 노력하고 있고, 한민족의 동질성을 보유하면서 민족의 고유한 문화적 자질을 더욱 풍요롭게 누리고자 하는 것이다.

상기한 내용을 통하여 다음과 같이 요약할 수 있을 것이다.

첫째, 연변의 조선족과 여타 국가의 한민족은 혈연관계와 역사적 전통의 일치성, 고유한 언어 문자의 사용에 힘입어, 서로 간에 상이한 사회제도와 문화 환경에 처해 있지만 여전히 민족적 동질성을 보유하고 있다. 이것은 연변 조선족들에게는 대외 개방을 확대하고 외자를 도입하는 등에서 국제 사회에 진출하는 데에 유리하고 한민족의 동질성을 보유하면서도 민족의 진보와 번영을 도모하는데 이점이 있겠다.

둘째, 역사의 흐름에 따라 중국 연변 조선족과 여타 국가에 혼재한 조선 민족인 간의 이질성은 확대일로에 있으며, 점차 해외 동포 사이에 누가 해외 이민족의 주도적 역할을 하는지에 관심이 쏠리고 있다. 연변 조선족은 자신을 중국의 공민으로서 다른 민족과의 단결을 강화하고, 연변 조선족 특유의 문화를 보존하고 전승하고자 노력하고 있으며, 국제 한인 사회에서 중국 연변 조선족만의 독특한 지위를 확보할 수 있다는 점이다.

2. 민족적 특성

연변은 전 세계에서 오직 하나밖에 없는 조선족자치주이다. 연변은 중국의 조선족들이 주로 집거하고 있는 곳으로, 여러 타민족과 잡거하고 있다. 하지만 조선족은 연변 지역의 지방자치 권리를 행사하는 주체적 소수 민족이다. 〈자치조례〉에는 다음과 같은 규정이 있다.

> 상급 국가기관의 유관 부문이 자치주 소속 기업의 예속관계를 개변하려들 때는 사전에 자치주 인민정부의 동의를 얻어야 한다.[9]

이 규정은 중국의 법률상, 연변 조선족자치주 내의 각급 인민정부가 자주적으로 연변 지역을 관리하는 권리를 갖는다는 뜻이다. 연변은 1952년에 자치주 성립 후 60년 간 자신들의 자치권을 정확히 수호하면서, 경제, 문화, 예술, 교육영역에서 커다란 변화와 발전을 이룩했다. 1990년에 중화인민공화국 국가 민족사무위원회에서 '전국 민족 단결 진보 선진자치주'로 명명하고, 1994년부터 계속하여 국무원으로부터 전국 30개 자치주 중 유일하게 '민족단결 진보 모범자치주' 칭호를 받아왔다.

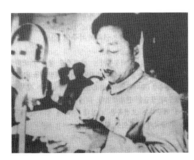
조선족자치구 창립대회에서 연설하는 주덕회

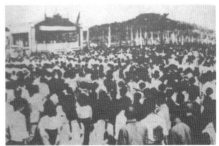
1952년 9월 3일 조선족자치구 창립대회장

9　자치주 조례 제4장 제36조.

특히 문화 교육 부문에서 다른 소수 민족들이 우러러 보는 우수한 민족으로 중국대륙에 이름을 떨치고 있다.

연변에는 현재 조선족 외에 한족과, 인구는 적지만 만족, 회족, 몽골족, 시버족 등 여러 민족이 잡거하고 있다. 연변 조선족은 해방 후, 중국 내 다른 민족과의 단결에 일관하여 공력을 쏟았고, 마르크스주의와 레닌주의 민족이론과 중국 공산당의 민족정책 교육을 꾸준히 전개하였다.

또한 사회주의 체제 안에서 다민족 관계를 완벽하고도 공고하게 하는 두 개의 적극성[10]을 지속적으로 충분히 발휘함으로써, 연변 조선족자치주의 지역문화를 발전시키는 근본적인 동력으로 삼았다.

연변 지역의 조선족 문화는 근본적으로 유입문화에서 시작하여 100여 년 성장하는 동안에, 한족과 기타 민족 문화, 생활방식, 풍속 습관 및 사회문화를 정도부동하게 흡수하였다. 따라서 조선족 문화의 내포와 외연에 중대한 변화를 가져옴으로써 중국 문화권속에서 다른 한 갈래의 뚜렷한 문화 전통을 확립한 것이다. 민족 간에 문화의 원 뿌리가 같지 않음에서 오는 넋·기질·풍격의 이질성을 정시하면서, 민족문화 계승이라는 숭고한 뜻을 살려 우수한 문화적 전통을 전승하는 동시에, 새로운 환경에서 타민족문화를 서로 배우고 흡수하면서 공동으로 발전하는 길을 택함으로써 연변 조선족만의 독특한 이중적인 민족문화의 특색을 이룩하였다.

1) 의식형태

지금 연변에 살고 있는 조선족은 생활환경과 사회적 양상이 판이하게 다른 120여 개 나라와 지역에 분포해 있는 한인들과 마찬가지로, 한반도에서 발원하여 공통의 민족적 문화유산을 계승하고 동일한 선조를 모시고 있다.

10 조선족의 적극성과 한족 등 기타 민족의 적극성.

혈연관계의 일치성과 역사적인 원인으로 연변의 조선족들은 적지 않은 전통적 민족의식과 문화를 온전히 보유하고 있지만, 사회 형태와 생활환경의 차이로 말미암아 전통적 민족의식에서 많은 변화를 보이고 있음이 또한 사실이다. 또 세월이 흐름에 따라 사회적 의식에서도 적지 않은 차별화 현상이 도처에서 현저하게 나타나고 있다.

(1) 전통적 공동의식

공동의 민족의식은 공동의 문화전통에서 온다. 조선민족은 옛적부터 윗사람을 존경하고 아래 사람을 사랑하며, 예절 바르며 깨끗함을 숭상하였다. 특히 인간교육을 중시하고 부지런하고 용감하며, 지혜롭고 예술적인 재능을 가지고 있다. 때문에 한민족은 자신의 역사와 우수한 전통에 대하여 모두 동일한 견해를 가지고 있으며, 그것에 자부심을 가지고 있고, 또 자기들의 생각이 세인의 공감을 얻기를 희망하고 있다.

민족의식에서 전통적 관념은 동일 민족의 응집력을 가져온다. 연변의 조선족들은 세계의 다른 나라, 지역에서 한민족이 거둔 성과에 대하여 긍지를 느낌과 동시에 한민족의 공동 번영과 진보를 갈망하고 있다. 예컨대 국제적인 체육 경기에서 한민족 팀이 다른 나라와 겨룰 때, 한민족 운동선수가 상대방을 이기고 우월한 성적을 따내기를 기원하며, 한민족이 세상에 기개를 떨칠 것을 바란다. 다만 중국 국적 소지자로서 중국의 공민인 조선족은, 만약 중국과 한국이 맞붙었을 때 어느 쪽 편을 드는가 하는 문제에 있어서는 심각한 갈등을 느낄 때가 많다. 이는 조선족의 정체성과 그 양가성이 체현되는 부분일 것이다.

(2) 사회 정치적 의식

각기 다른 이민 국가에서 생활하고 있는 조선민족들은 그들이 처한 사회

적 형태 및 의식의 차이로 말미암아 정치적 성향이나 사회적 지위도 그 차이가 매우 크다. 연변에 살고 있는 조선족들은 장기적으로 중국 공산당의 정책 아래, 마르크스주의 이론 교양과 정치적 세례를 받았기에, 대부분이 사회주의에 대한 신념을 수립하였고 또 그것을 견지하고 있다. 이와 달리 대부분 자본주의 나라에서 살고 있는 조선민족들은 다수가 '자유세계'와 '민주정치'에 대한 신념을 강화하고 있다.

중국의 연변 조선족은 가치 관념과 윤리 도덕을 비교적 잘 견지해온 민족집단이다. 연변의 조선족은 대부분 마르크스주의, 레닌주의, 모택동사상을 신봉하는바, 종교를 믿는 사람은 4%도 안 된다.[11]

연변의 조선족들은 과거에 일본 제국주의자들과 대지주, 자산계급의 압제와 수탈에 시달렸고, 반제 반봉건 투쟁 속에서 중국 공산당의 체제 아래 마르크스주의, 레닌주의 영향을 받았으며 결국 사회주의 이념을 실현하였다.

중화인민공화국을 창건한 후, 연변의 조선족은 중국 공산당의 영도 아래 사회주의 혁명과 건설에 적극 참가하면서 새로운 사회 건설에 모든 힘을 기울였다. 혁명과 투쟁의 와중에서 사회주의 건설사업의 실천 역행은 연변 조선족으로 하여금 스스로를 정치적 신념과 의식으로 무장시켰다.

하지만 다른 국가에서 살고 있는 한인의 정황은 이와 다르다. 한국을 비롯하여 미국, 캐나다 등의 한인들은 그 70%가 종교를 가지고 있는데, 주로 기독교와 불교를 신앙한다. 의식 형태면에서도 그 주류는 근대 서양의 실용주의 철학의 가치 관념에서 금전숭배와 향락주의가 비교적 두드러져 보인다. 반면에 그들은 정보, 효율성, 질적 경쟁 등 현대적 관리 요소를 매우 중시하고, 세계화를 위한 개방 의식과 상품기호에 대한 호기심이 강하며, 그에 상응한 모험정신과 개척정신 또한 이에 못지않은데, 이는 농경사회를 주축으로 해온 중국 연변조선족들과의 차이점이다.

11 주로는 기독교와 천주교를 믿는다.

2) 문화

연변 조선족 문화는 그 모체에 있어서 한반도 문화의 깊은 낙인이 찍혀 있을 뿐만 아니라, 거친 이민의 세월을 살아오는 동안 중국 문화의 영향을 받아들여 점차 적으로 독특한 조선족 문화를 만들었다. 이러한 문화는 이중적 문화로서 한반도와 기타 국가의 한국인 문화와도 차이가 있으며, 중국의 전통적인 문화와도 확실히 다르다. 이와 같이 조선족 문화는 백여 년에 달하는 기나긴 동안 역사적, 사회적 변화를 거쳐 초기에는 한반도 문화를 위주로 하다가 점차 그 모체 문화와 갈라지면서 새로운 문화를 형성하였다. 그러한 측면에서 언어와 문자, 문학예술, 풍속 습관 등의 측면에서 분석한 결과는 다음과 같이 볼 수 있다.

(1) 언어와 문자

연변 조선족들의 언어는 한반도 각 지방의 사투리를 모두 사용하고 있으나, 주로 한반도 북반부(주로 함경도와 평안도) 방언을 보다 많이 쓰고 있다. 특히 두만강 연안의 조선족이 그러하고, 중국 내륙으로 깊이 들어갈수록 경상도 방언이 많이 쓰인다. 그 이유는 시기적으로 이주한 시점에 따라 중국 대륙에 정착한 상황이 엿보이는데, 가장 먼저 이주한 함경도나 평안도 지방의 사람들이 바로 강 건너에 자리를 잡은 반면, 뒤늦게 이주한 한반도의 남쪽 사람들은 그 너머로 새로운 이주 터를 찾아 내륙으로 흘러갔기 때문으로 보인다.

중국 연변 조선족은 장기간 중국 문화의 사회 교육적 영향으로 중국어/한어(漢語) 어휘의 영향을 적지 않게 받았으므로 순수한 민족어를 사용하는 사람이 점차 줄어들고 있다. 한국어에 한어를 섞어 쓰는 것이 예사로운 일로 되었고, 연변 특유의 지방적 성질로 고착하였다.

문자면에서 중국 조선족의 조선어문은 기본적으로 한국과 일치하지만,

일부 전문 명사를 쓸 때는 부분적으로 중국의 것을 흡수하였다. 한글과 대비하자면 차이가 비교적 큰데, 그 양상의 하나는 한국의 한국어문은 대량의 영어/외래어를 직접 도입하였지만, 연변의 문자는 지난날 역사적으로 형성한 개별적 어휘를 제외하고는 기본상 결코 외래어를 쓰지 않는다는 점이다. 또 다른 하나는 철자법, 띄어쓰기와 표점 부호 그리고 개별적 자모의 사용에서 차이가 있으며, 자모의 배열순서나 일부 문법 구조에 있어서 차이가 있다. 연변의 조선족들은 언어 문자의 선택에 있어서 사회적, 직업적 차이에서 오는 영향을 받아 어떤 사람들은 한국식으로, 어떤 사람들은 북한식으로 또 일부의 사람들은 조선족 식으로 사용하며, 여기에 언어와 문자의 차별성이 일정부분 존재하고 있다.

(2) 풍속과 습관

민족적 풍속과 습관은 의, 식, 주, 놀이, 희사(경사), 상사(애사), 경축 등 여러 면에서 나타난다. 연변의 조선족들은 우아하고 기품 있는 복장에 대한 심미적 욕구나, 연하고 정갈한 색을 선호하는 감수성으로 보았을 때, 대체적으로 한반도 지역과 거의 흡사하다.

음식은 김치, 장국, 냉면, 찰떡, 개고기 등 전통적 음식을 대다수 선호하고 있다. 생활 습성에서 부분적으로 조선족들이 한족의 방식으로 변하였지만 음식 습관만은 유지하고 있다. 지금 연변의 한식(민족음식)식당은 기타 민족에게도 대단한 인기를 끌고 있다. 놀이(유희)에서는 아직도 전통적인 화투, 윷, 골패, 씨름, 줄 당기기, 줄넘기, 장기 등을 잘 유지하고 보존하고 있다. 이외에 음력 설, 정월 보름, 한식, 추석 등 전통적 명절, 애경사의 습성도 이어가고 있다. 특히 조상을 각별히 숭상하는 풍속은 더욱 변함이 없다.

연변 조선족은 그 절대 다수가 한반도에서 이주한 최하층 평민계층과 그들의 자손들이다. 그리고 그들은 조선 팔도 곳곳에서 왔기 때문에 연변 조선족의 풍속 습관은 평민문화를 기본 골조로 하고, 거기에 약간의 양반문화

를 가미한 복합문화의 특색을 보이고 있다. 때문에 총체적으로 보면 대부분 조선족은 한민족의 전통적 풍속 습관을 보존하고 있을 뿐만 아니라 나름대로의 변화된 특색을 가지고 있는 것이다.

첫째, 민족의 건전한 사회 발전에 불리한 낡은 습관을 과감히 타파하였다. 예를 들면, 상사, 희사(애경사)에서의 번잡한 절차를 간소화 하고 일체의 봉건적 미신을 제거하였다. 이러한 것들은 경조사 때에 갖추는 복식으로부터 음식상 차리기, 상례의 예의 절차 등을 포함한다.

둘째, 한족과 기타 소수 민족의 민속풍습 특히 한족의 생활방식과 음식 습관을 선별적으로 받아들여 자신의 음식 문화를 풍요롭게 하였다.

연변 조선족들이 형성한 풍속 습관은 조선족들의 고유한 전통적인 풍속과 습관을 현대적 생활방식에 결합시켜 계승하고 발전시켜 왔다. 아마도 예측컨대 일상생활의 수준 향상에 따라 고급문화 생활에 대한 욕구도 새로운 차원으로 부상할 것이고, 따라서 풍속과 습관에 대한 조선족들의 바람 또한 일정한 변화를 보일 것으로 예상할 수 있다.

(3) 예술 문화

연변의 조선족들은 중국 사회가 발전하고 생활이 향상함에 따라 자기 민족의 전통적 문화예술을 더욱 소중하게 느끼고 있다. 또한 조선민족 전통문화 예술은 조선족들이 자부할 만한 소중한 유산이기에 더욱 높은 차원으로 끌어올려야 할 것이다. 연변 조선족들은 생존에 어려운 시기에서도 자신들의 문화 특징을 살리려 노력하였고, 또한 혼신의 힘을 기울여 문화적 유산을 찾아 세세대대로 이어가게끔 강조하여 왔다.

예컨대, 연변 조선족자치주의 안도현 장흥향의 농민들은 그 태반이 경상도에서 건너왔다. 세계대전 중인 1930년대 말에도, 장흥향은 노인들을 선두로 의연금을 모아 고향에 사람을 파견하여 전통적인 춤, 유희, 경기의 종류와 내용 등을 배워 오고, 또 민족 전통 복식과 악기도 갖춰 가지고 오게 하였

다. 그리하여 장흥향의 농민들은 농한기와 명절 때마다 민속춤과 민속놀이를 오늘까지 전해오고 있다.[12] 이는 우리가 눈여겨 볼 대목이다.

또한, 우수한 문화예술을 발굴하고 계승하기 위하여 연변 조선족자치주에서는 '조선족 전통문화 수집연구실'을 설립하여 조선족의 민간가요, 민간무용, 민간예술품을 전문적으로 수집, 정리하게 하였다. 자치주 민속학회, 민속연구소, 문학예술연합회 등에서도 민간 문학, 그림, 극, 이야기 등의 문화 자료 수집·정리 사업에 힘을 쏟았고, 또 광범한 매체를 통하여 그것을 널리 보급하고 있다.

중국 조선족의 문화 예술은 초창기부터 대체로 세 단계의 부단한 발전 과정을 거치면서 오늘에 이르렀다.

첫 단계는 연변 조선족사회 형성 초기부터 1920년대까지인데, 이 시기 조선족의 문화예술은 기본적으로 한반도의 것을 그대로 받아들인 상태였다. 당시 문화예술계에서 활약하던 선구자들은 모두 다 한반도에서 망명해 온 문학가와 예술인들이었다. 때문에 이 시기의 문화예술은 고국과 고향을 그리워하고, 나라 잃은 비분을 토로하는 망향(望鄕) 문화예술의 특징을 보인다.

두 번째 단계는 1930년대부터 40년대까지이다. 연변의 조선족은 중국 내 기타 민족과 함께 연변을 개척하고 선구적으로 일본 침략자와 치열한 투쟁을 벌였으며, 점차 중국에서 매우 중요한 소수 민족으로 자리 잡았다. 동시에 민족의 운명을 국가의 명운과 일치시킴으로써 반일·반봉건투쟁을 쟁취하여, 항일문화와 향토문화예술을 일으켰다.

마지막으로 1949년 중화인민공화국의 창건으로부터 현재에 이르기까지이다. 이 시기 중국 조선족의 문화예술은 중화민족의 통일 국가 속에서 조선족의 발전과 번영을 도모함으로써, 한반도의 문화예술과 차이가 있는 독

12 현재 중국은 31개의 성급 행정단위로 즉 22성, 4개 직할시와 5개 자치구로 구성하였다. 성, 자치구 이하는 자치주, 현, 자치현, 시로 나뉘었다. 현, 자치현 이하는 향과 진으로 나뉘었다. 직할시와 비교적 큰 시는 여러 구로 나뉘었다. 자치주는 현, 시로 나뉘었다. 자치구, 자치주, 자치현은 모두 소수민족 자치지방이다. 향은 여러 개의 촌 마을로 이루어 진 농업단체 구역을 말한다. 여러 개의 향 구역이 합하여 현으로 형성한다.

특한 조선족 민족문화를 형성하였다.

구체적으로 말하면 연변 조선족의 민족 문화예술은 해외 한민족의 문화예술과 아래의 점에서 변별된다고 할 수 있다.

첫째, 사상과 이념의 내원이 다르다. 연변 조선족의 문화예술은 마르크스주의, 레닌주의, 모택동사상을 이념으로, 문화예술이 사회주의를 위하고 인민대중을 위하는 방향과, '백화제방百花齊放, 백가쟁명百家爭鳴'[13]방침을 견지하면서 사회주의 문화예술을 번영시키는 것을 자기의 과업으로 하고 있다.

둘째, 예술적 표현방법이 다르다. 연변 조선족의 문화예술은 그 창작수법에서 사회주의적 현실주의와 낭만주의를 기본 벼리로 하고 있다.

셋째, 내용에서 차이가 있다. 연변 조선족의 문화예술은 사회주의체제 안에서, 인민대중의 실생활을 바탕으로 사회주의 정신을 선양한다.

3. 인문교육 특성

1) 교육 의식

중국으로 이주한 조선족은 옛적부터 교육을 중시하는 우수한 민족의 문화 전통을 간직하고 있었기 때문에, 이주 초기의 그 어려운 기본적인 생존문제에 직면하면서도 교육의 문제에 있어서는 철저하였다.

한 시대의 문화는 그 시대의 정치와 경제 토대의 반영이다. 일본 제국주의자들이 조선에 이어 중국 대륙에 눈길을 돌리던 20세기 초엽은, 조선인이 두만강을 건너 중국으로 대량 이주를 수행하여 바야흐로 연변 조선족사회를 형

13 문화예술에서 개혁 정신을 상징하는 어구로서 백가지 꽃이 만발하고, 백가지 학설이 서로 다툰다는 뜻으로, 문화의 다원화양상을 이르는 것이다. 워낙 이것은 개혁정신과는 거리가 있는 구호였으나, 50년대에 모택동이 잠깐 제출하였고(일각에서는 숨어있는 불만분자를 색출하기 위한 작전의 일환이라고 함), 그리고 개혁개방과 더불어서, 문혁의 잔재를 뒤엎기 위하여 등소평체제가 다시 들고 나온 구호이자 문예정책이다. 역으로 말하면 일원화된 문화정책이 보편적으로 만연되었다는 알리바이이리라.

성하는 과정이었고, 민족적 계몽교육이 탄생하던 시대였다.

구체적으로 말하면, 1906년, 조선의 왕족이었고 애국지사인 이상설李相卨이 용정촌에 세운 서전서숙瑞甸書熟[14]을 비롯하여 곳곳에 사립학교가 섰고, 1910년 전후에는 일정한 규모를 갖춘 학교들이 연변의 각 지역에 생겨나기 시작했다.

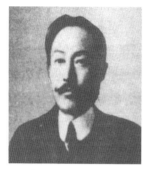
민족교육의 선구자 이상설

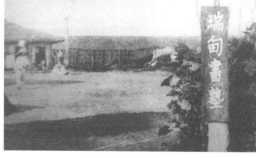
서전서숙

1910년 8월 29일, 한일합병 이후, 더욱 많은 조선인들이 두만강 연안의 중국 땅으로 이주하면서, 연변 지역의 방방곳곳에 조선 민족들의 집단거주 마을이 생겨났다. 조선민족이 새로이 집거한 곳마다 학교가 세워지고 교육활동이 활발하게 펼쳐졌다. 이윽고 10여 년이 지난 후, 연변에 생긴 조선족 사립학교는 1926년에 191개소, 1928년에는 211개소로 늘어났다.[15]

여기에는 조선족 농민들이 힘을 합쳐 세운 사립학교, 애국 저명인사들이 설립한 사립학교, 종교부문에서 경영한 학교들을 포함한다. 이러한 사립학교들은 민족계몽 교육, 독립사상 교육과 반일사상 교육을 하는데 매우 큰 역할을 하였다.

14 이 학교는 항일사상 교육을 기본으로 하였다. 일제의 간섭으로 8개월 만에 해체하였지만 선생들과 76명의 학생들은 연변 각지에 분산하여 많은 항일사립학교를 건립하였다.

15 김덕균, 『중국 조선민족 예술교육사』, 중국 연길: 동북조선민족교육출판사, 연길, 1992, 4쪽.

초기 연변 조선족 사회의 교육 특징을 보면 다음과 같은 점들이 눈에 띈다.

첫째, 교육자와 피교육자는 모두 자유 이민과 정치 이민을 포함해서 거의 전부가 생산 능력이 없는 무산자들이었다.

둘째, 중국 군벌정부와 일제침략자의 이중 압박과 착취 아래 교육을 진행하였다.

셋째, 조선족 집단거주지를 형성했으면서도 그 개체로 보면 교육자나 피교육자들의 유동이 심했다.

넷째, 민족적 계몽교육과 더불어 반일사상교육, 독립사상교육을 한 덩이로 하는 교육체제를 마련했다.

이러한 배경 속에서 형성한 조선족 지역의 교육 문화는 우선 특수한 역사적 사회배경으로 인하여 문학 영역으로부터 영향을 많이 받았다. 초기 조선족 문학의 성격에서 그 영향력을 찾아 볼 수 있는데, 예컨대 주제나 내용이 일본 제국주의자와 봉건주의에 반대하며, 민권옹호, 자유평등, 문명개화를 주장하는 자산계급색채의 민주주의를 기본으로 한 데 있다. 특히 이 시기 연변에서는 교육을 통해 널리 유행했던 노래들이 있었다. 그런데 그 노래들을 자세히 음미해보면, 연변사회의 인문교육이 민족적 교육, 즉 조선족 교육의 중요성도 강조하고 있었다는 사실에 주목할 필요가 있다.

이주민의 절대 다수가 문맹이었기 때문에 열심히 글을 배우려고 하였고, 또한 일제에 대한 적개심을 입에 올리기 쉬운 노래에 실었기에 이는 대중적으로 호소력을 지녔다. 이러한 노래는 글을 배우는 한편, 나라를 구하고 민족을 규합하는 항일의 호소이면서 동시에 의식 교육의 방편으로서 널리 유행한 측면이 있다. 〈3.1운동가〉, 〈독립군가〉, 〈독립군 용진가〉, 〈반일전가〉, 〈독립지사의 노래〉, 〈조국 운명가〉 등이 그 좋은 예이다.

그중 〈조선운명가〉의 가사는 아래와 같다.

경술년 추팔월 이십구일은 / 조국의 운명이 떠난 날이다 / 년년이 이날은 돌아오려니 / 이내 목적 이루기 전 못 잊으리라[16]

그런가 하면 망국의 한을 품고 고국을 떠나 타향 길에 오르면서, 한시도 못 잊을 고국을 그리는 주제를 기저로 한 노래들도 수 없이 많았다. 〈망향가〉, 〈피난가〉, 〈님의 얼굴〉, 〈어머니 생각〉, 〈고향 이별가〉, 〈도강가〉, 〈고향 떠나는 길〉, 〈고향 생각〉, 〈망향곡〉, 〈님 생각〉 등이다.

새로운 시대적 요구와 인민들의 사상 미학적 수요에 따라 창가, 연극과 같은 일련의 새로운 문학 양식이 산생 되었으며, 한문시, 전기 문학, 수필 그리고 민요, 구전 설화 등 다양한 문학 형태들이 새로운 사상적 내용을 구현하면서 계속 발전하였다.[17]

20세기 초엽은 연변 조선족 사회가 형성되던 때이므로 전문적인 예술 인재는 양성하지 못했고 사회예술단체도 미숙하였기에 예술적 맹아시기라고 할 수 있다. 음악, 무용, 미술, 연극, 촬영, 건축 등 예술의 각 분야에서 1920년대에 이르기까지 내놓고 언급할 수 있는 분야는 고작 문학과 음악 그리고 연극뿐이었다.

초기 조선족 서당

1920년대 전파된 마르크스주의 서적

16 강룡권, 『항일투쟁』, 중국 심양: 요녕민족출판사, 1997, 36쪽.

17 강룡권, 『중국조선족문학사』, 중국 연길: 연변인민출판사, 1995, 22쪽.

연변 조선족 사회의 인문교육에서 가장 획기적인 변화는 구소련 10월 사회주의 혁명의 승리와 조선의 3·1독립운동, 중국의 5·4운동[18]이다. 이러한 혁명과 운동이 마르크스주의와 레닌주의를 1920년대부터 급속히 광범하게 전파한 것이다.[19]

여기에서 마르크스주의 이론을 기초로 무산계급 혁명교육이 대두하였다. 마르크스주의 이론을 사상의 기초로 한 무산계급 정당인 중국 공산당과 조선 공산당은 연변 조선족 사회에 정치적 사상과 이념을 근간으로 문화 교육의 골격을 갖추도록 하였다. 따라서 부실했던 예술의 각 방면에서도 이러한 시대의 요구와 수요에 의하여 점차 비중을 가지고 사회주의에 입각한 교육에 적극적으로 대처하였던 것이다.

1945년 8월에 일본 제국주의가 항복을 한 후, 민족의 평등한 권리를 쟁취한 조선족은 중국 공산당의 영도 아래, 일제의 식민지 노예식교육 제도를 철폐하고 '민족적·과학적·대중적'인 신민주주의 교육을 실시하기에 이르렀다. 민족언어와 문자로 수업하는 단일 민족학교를 신속히 발전시킨 것이다. 1949년 9월에는 연변에 소(초등)학교 647개소, 중학교 33개소를 개소했으며, 이 시기에는 또 용정 의과대학과 연길 사범학교, 연변대학을 창설하였다.[20]

이때부터 연변에 거주한 조선족 사회의 인문교육은 이중성[21]을 내포한 새로운 특질을 형성하였고, 오늘까지의 발전과정에서 시종 문화 교육을 특별히 중시함으로써 연변 지역에 하나의 우월한 전통을 세웠다.

해외 한국인들과 비교해볼 때, 연변 조선족의 사회적 인문교육의 성과는 비교적 높다. 한반도 밖에 살고 있는 700만 조선민족인 가운데서 중국 연변의 조선족만이 자민족의 자치체제를 확립하고, 정치·경제·문화에서 주인의

18 1919년 5월 4일, 중국 북경에서 청년 학생들이 제국주의를 반대하고 봉건주의를 반대하는 신문화 운동, 애국주의 운동을 가리킴.

19 변증법적유물주의와 역사적 유물론 철학관.

20 강영덕, 김인철, 『중국조선족발전방향연구』, 중국 심양: 요녕민족출판사, 1997, 611쪽.

21 한민족 문화와 중국 문화가 혼합한 교육 특성.

권리로 인문교육을 체계적으로 운영
하고 있다.

해방초기 조선족 학교 교재

연변의 조선족은 초등교육부터
대학교육에 이르기까지 민족학교
교육의 체계를 이루었고, 민족의 고
유 언어로 교수하고 대학시험까지
본다. 조선족과 한족이 함께 대학시
험을 치르는 경우에는 다른 소수 민

족과 더불어 입학점수에서 편리를 본다. 그 외에도 공무원 추천, 노동자 모
집 등 여러 면에서 여러 가지 이점을 가지고 있다. 이와 달리 다른 나라에
살고 있는 한민족들은 비록 경제적으로 윤택한 생활을 누리고 있을지는 몰
라도, 정치적 지위뿐만 아니라 교육 수준도 중국 연변 조선족에 비하면 낮
다는 것이 일부 전문가들의 평가이다. 그들은 한민족의 자치를 실시하지 못
할 뿐더러 민족문화 교육을 향상시킬 권리도 제한을 받고 있다.

예를 들면, 일본에 사는 재일 조선인들은 민족이 자체적으로 설립한 중
학을 졸업했을 때는 대학에 응시할 자격도 주어지지 않는다. 그들은 도처에
서 차별적 대우를 받는 나머지 자신이 한민족이라는 것조차 남들에게 알리
기를 꺼려한다는 것이다. 심지어 이름마저 일본식 이름을 써야 한다니 얼마
나 가슴 아픈 일인가. 미국에는 한국인들이 120만 명이나 된다. 그러나 그
들은 스스로의 자치기관도 민족대학도 없다.

연변의 인문교육 발전과정은 어느 단계에서 보더라도 세계의 다른 지역
과 비교하여 볼 때, 연변 지역에서 사람들의 교육을 받는 확률이 상대적으
로 높아 '교육의 고향'으로 중국 대륙에서도 명성이 높다. 이러한 역사적 배
경에 힘입어 연변은 중국에서 아주 작은 지역이지만 국가의 교육청으로부
터 늘 주목을 받아왔다. 예를 들면, 비록 중국 대륙에서 한쪽 자락에 속하는
변방지역임에도 불구하고, 국립대학의 영예를 안은 연변대학은 1999년에

중앙정부에서 지정한 '211'중점대학[22]으로 지정 받았다.

연변의 교육은 소학교 6년, 중학교 3년으로 9년의 의무교육을 바탕으로 고등교육, 직업교육, 성인교육, 대학교육 등으로 교육 체제가 이루어졌다. 그중 직업교육은 중등 직업교육, 즉 중등전문학교가 담당하고 있는데, 각급 직업교육은 영역별로 교육 체계를 가지고 있다. 이러한 직업교육은 연변의 경제건설과 사회발전의 중요한 역할을 담당하고 있다.

현재, 연변 조선족자치주의 인구 평균 10,000명 당 대학 이상의 문화소질을 갖춘 사람은 594명으로 중국의 모든 다른 지역의 1.7배에 달한다. 연변의 도시 건설 방면에서도 전국적으로 비교적 양호한 편이고, 노동자의 자질 또한 국내 생활수준이 비슷한 다른 지역보다 높다. 이러한 현상은 연변 조선족들의 자녀교육에 대한 매우 특별한 관심과 사회적 책임감에서 오는 현상이라고 할 수 있다. 이로써 우리가 분명히 알 수 있는 것은, 연변 지역의 교육은 조선인으로부터 시작하였고, 조선족 교육체제로 주체적 교육 성격을 형성하였다는 사실이다.

2) 해방 전 미술교육

중국 조선족의 이주 역사를 돌이켜 보면, 19세기 60년대부터 20세기 상반기에 이주한 사람들은 대다수가 하층의 평민대중들로써, 이주 초기에 아주 빈곤한 생활로 생계를 유지하였다. 그러나 그들은 자식들에 대한 교육에서 항상 전통적 민족교육기질을 지켜온 것만큼 자녀들의 교육에 중시를 돌렸다.

초기에는 한학汉学과 유교도덕을 전수하던 서당에서 민족적인 교육을 진행하였다. 1906년 용정촌에서 신식학교 '서전서숙'을 설립하면서부터 1949

22 1993년 중국 공산당 중앙위원회, 국무원에서 『중국 교육개혁과 발전강요』로 제출한 교육 방안이다. 즉 지방과 중앙의 힘을 집합하여 100개 내외의 중점대학(국립대학)을 건설하는 것이다.

년 중화인민공화국 성립시기까지 중국 조선족이 집거한 지역에는 많은 조선민족 학교들이 세워졌는데, 그 존재 형식은 아주 다양한 양상으로 나타났다. 즉, 조선족 백성들이 힘을 모여 꾸린 사립학교, 지명인사들이 꾸린 사립학교, 종교부문에서 꾸린 학교, 중국 정부에서 꾸린 학교, 일본 제국주의자들이 꾸린 학교, 일본 지식인들이 꾸린 사립학교 등이 그것이다.

그러나 이러한 학교들에서 그 어떠한 목적으로 학교를 꾸려가던지 모두 학생들의 미술교육에는 중시를 하지 않았다. 과목 설치에 도화圖畵과를 설치하였으나 전문적인 도화선생은 아주 적었고, 또한 명확한 교과서도 없어 선생의 나름대로 교안을 작성하고 교학을 진행하였다. 그리고 미술에 유관되는 재료가 아주 희소한 시기이자 또한 학생들 대다수가 생활수준이 아주 빈곤하였음으로 도화 작업은 다만 연필만 사용하였다.

일본제국주의자들이 1931년에 '9·18'사변[23]을 도발한 후, 동북 3성을 강점한 이듬해에 '만주국'이라는 괴뢰정권을 세웠다. 이 시기 중국 조선족이 피땀으로 건설한 많은 사립학교가 파괴되었고, 또한 일본제국주의 자들의 민족 동화 목적으로 한 노예식교육 실시로 하여 조선족의 민족 교육은 큰 재난에 봉착하였다.

1937년 3월에 위(伪)만주정부에서는 학교 교육에서 일본어를 철저히 보급시키는 강제적 교육령을 내려 일본어를 '국어'로 만들고 한국어 과목을 전면 취소하였다. 아울러 교과서는 일본제국주의자들이 개편한 교과서를 사용하게 하였다. 도화 교과서의 내용을 놓고 보면, 주로 군국주의 선전을 중심으로 하는 내용을 담은 것들이다.

일본 제국주의자들의 장기간의 노예식교육의 실시로 인하여, 조선족들의 미육美育교육은 기타 영역과 마찬가지로 자기들의 정체성을 드러내 보이는 민족적 미육교육을 정상적으로 실시할 수 없었다. 역사자료를 살펴보면, 위 만주국시기에 중국 조선족들의 미술교육과 연관되는 활동 기록은 거의

23 1931년 9월18일, 저녁 무렵 동북에 주둔한 일제가 음모를 꾸며 무력으로 심양을 돌연습격 한 사건.

없고 역사로 남은 미술작품의 흔적도 아주 희소하다.

1927년, 중화민국정부 최고 학술 교육행정기구 대학원 원장인 채원배蔡元培는 '미육으로 종교를 대신한다美育代宗教' 는 주장을 제출하였다. 이 주장은 전반 중국 사회 교육 분야에서 예술적 지위를 확보시키는 운동이자 미술교육을 전면적으로 실시하고 제고시키는 운동이었다.

당시 중국대륙을 휩쓸었던 신문화 운동은 점차적으로 일본 제국주의를 반대하고 나라를 구하는 운동으로 변화하였고, 아울러 '부국강병'의 꿈을 안은 국내의 많은 청년들이 외국에 가서 선진적인 지식을 흡수하려는 열망을 불러 일으켰다. 이러한 사회 열조의 영향으로 말미암아 조국과 지식을 열애하는 조선족 청년들도 적극적으로 출국대열에 동참하였고, 귀국 후 조선족 지역사회의 건설과 발전에 크나큰 기여를 하였다.

해방 전에 조선족 지역에서 미술교육과 미술창작 활동을 진행한 미술가는 대부분 해외에서 유학을 경과한 사람들이다. 그중 대표적인 인물들로는, 서양유럽에서 공부한 한락연韩乐然[24], 일본에서 공부한 석희만石熙满[25], 남대경南大庆[26], 신용검申用劍[27] 등 이다. 이들은 당시 중국 조선족 예술문화의 전파와 발전에 크나 큰 심혈을 기울였고, 또한 중국 해방운동 사업에서도 역사적인 공헌을 하였다.

일례로, 석희만은 연변 조선족 지역사회의 미술교육 형성과 발전과정에

24 한락연(1898~1947). 원명 한광우(韩光宇). 연길현 용정촌 출신. 상해미술전과학교 졸업. 프랑스 파리 미술학원에서 학습. 1946~1947년 신강불교벽화를 고찰. 걸출한 조선족정치운동가. 인민예술가. 1923년 중국공산당에 가입. 유화와 수채화에 주로 전착하였음.

25 석희만(1914~2005). 함경북도 무산시 어느 빈한한 가정에서 출생. 1932년 일본으로 유학하였고 서양화 전공. 1940년 중국으로 이주한 이후 용정시 광명중학교에서 재직. 1951년부터 연변예술학교에서 교편을 잡음. 중국 미술가협회 연변분회 주석. 중국미술가협회 길림성 분회 부주석을 역임.

26 남대경(1909~1978). 1941년에 일본 동경대학 미술학과를 졸업하고 1942년에 중국에 돌아와서 흑룡강성 목단강시 토목중학교 미술교원으로 취직하였다. 1945년부터 길림성 통화 조광중학교, 연변 노투구향 대동중학교, 용정 연변 제1고등중학교 등 학교에서 미술교원으로 교편을 잡다가 1951년 3월부터 연변사범학교 미술교원으로 근무함.

27 신용검(1916~1948). 필명 서진(曙進) 조선강원도 원산시 명석동 출생. 주로 흑룡강성 목단강시에서 활동하였고, 유화에 전착하였음.

서 중요한 역할을 담당한 미술교육자이다. 그는 평생의 정열을 조선족 미술교육사업에 이바지 하였고 또한 많은 우수한 조선족 미술인재를 양성시킴으로써 민족 문화예술 사업과 발전에 큰 기여를 하였다.

총적으로 중국 조선족은 해방전후의 역사적 발전단계에서 인문교육과 찬란한 민족 문화의 전통을 소중이 간직하면서 자신들의 민족적 자질제고에 향상 중시를 돌려왔고, 또한 중국 여러 형제민족들과 함께 나라를 건설하는 과정에서 여러모로 그들의 문화를 흡수함으로써, 조선족만이 형성되어 있는 독특한 특질과 관련인문사상을 확립하였다.

제2장

사회주의 개조시기 미술교육
(1949~1956)

석희만, 「노인 독보조」, 유화, 1953

전통적으로 인간의 미육美育교육[1]을 중시하고 우수한 민족교육 문화전통을 지니고 있던 연변 지역의 조선족은, 당시 새 중국정부의 교육방침에 준하여 전면적인 교육개혁 운동을 전개하였을 뿐만 아니라, 지역 사회의 수요에 발맞추어 예술교육에서의 새로운 요구를 제출하였다.

1949년 중화인민공화국의 건국 초기, 연변의 총인구는 근 83만 명에 근접하였고, 그중 조선족의 인구는 약 53만 명으로서 총 인구의 63.3%를 차지하고 있었으며, 정치, 경제, 문화, 교육에서 주도적 역할을 하였다. 당시 연변 지역의 인구는 적었지만 기타 중국 소수 민족 지역과 비교하여 볼 때, 나름대로의 독자적인 대학시스템, 중등전문학교, 보통학교 등 교육 체계를 형성하였을 뿐만 아니라 전반적인 교육양태를 보아도 당시의 중국 기타 지역과 비교했을 때, 비교적 선진적이었다.

그러나 건국초기에 미술교육 영역에서는 예술인재 양성학교가 없는 상태로서 그에 상응한 성과는 이룩하지 못하여 지역사회의 발전에 영향은 주지 못하였다. 조선족들이 주로 집거한 연변 지역은 지역사회의 변화와 민족사회의 발전수요에 비추어 민족적 예술인재 양성 장소를 마련할 것이 시급한 당면과제로 제출되어 지방정부의 관심을 불러 일으켰다.

당시 연변사법학교는 상대적으로 교육경험이나 교육환경이 완비된 조선족 인재양성 학교로써, 미술전문반을 설치 할 조건으로 놓고 볼 때, 비교적 적합한 장소로 지정되었다. 이어 미술반은 지방 정부의 관심과 학교의 적극적인 노력으로 기본적인 교학조건을 신속히 마련하여, 1950년 9월에 조선족 미술전공생 32명을 성공적으로 모집하였다.

이 시기의 미술교육 발전상황을 일괄하자면, 다방면으로 사회주의 체제를 정비하던 초기의 연변은, 연변사범학교에서 미술전공 학생을 모집한 데 뒤이어 연변대학 미술전과반을 모집함으로써 중국 조선족의 미술교육의 환경에 큰 변화를 주었다. 이러한 상황은 당시 중국 사회의 역사적 변화와 일

1 자연미, 사회미, 예술미에 대한 감수 능력과 이해 능력을 제고시키고, 미를 발견하고 미를 창조할 수 있는 능력을 양성시키는 교육을 가리킴.

정한 관계가 있지만, 특히 조선족 자체에서 나온 민족교육에 대한 강한 염원의 표출이라고 할 수 있다.

그리고 중국 사회주의 체제의 건립기인 사회 개조시기에서, 조선족 전문적 미술교육의 시작은 주로 혁명적 현실주의 미술교육으로 이루어 졌다.

1. 시대적 교육배경

1) 교육관념

1949년 10월 1일에 중화인민공화국을 성립되었다. 이로부터 대만성臺灣省을 제외하고 전국적 범위에서 중국에 대한 제국주의의 백 년간의 통치를 종료되었으며, 또한 국민당이 기치로 내건 봉건주의와 외세 의존적인 매판관료식 자본주의의가 종식되었다. 그리하여 중국 인민은 나라의 어엿한 주인이 되었고, 중국 내 여러 민족 인민들에게는 사회주의의 길이 펼쳐졌다.

1949년 10월부터 1956년까지 6~7년간은 중국 대륙 전역에 사회주의 사회개조를 진행하는 시기였다. 이 시기에 중국은 여러 민족 인민들을 이끌어 신민주주의로부터 사회주의로 전반적 변혁을 점진적으로 실현하고 신속히 국민 경제를 회복한 동시에 계획경제 건설을 시작하였다. 이와 함께 기존의 교육·과학·문화 사업에 대하여 매우 효과적인 개조를 실천하였다. 즉 진부한 교육의 반식민지, 반봉건적 성격을 근본적으로 개혁하고, 사회주의에 치중하는 혁명적 문화교육에 매진한 것이다. 아울러 교육 사업 지도 방침 역시 신민주주의 교육에서 사회주의 교육으로 전환하는 것이었다. 사회주의적 개조 초기의 교육방침은, 중화인민공화국의 문화교육은 '민족적, 과학적, 대중적'인 신민주주의교육이라고 지적하면서 다음과 같이 건국 초기의 교육 방침을 제정하였다.

인민정부의 문화교육 사업은 인민들의 문화 수준을 높이며, 국가 건설 인재를 양성하며, 봉건적이고 매판적이고 파쇼주의적인 사상을 숙청하고, 인민을 위하여 복무하는 사상을 발전하는 것을 주요한 과업으로 삼아야 한다.[2]

이상의 교육 방침과 정신에 따라 전국의 대학교, 중등전문학교, 중학교와 소학교들에 대하여 학교 운영 지도사상, 양성 목적, 학제와 과정, 교육내용과 교육방법 등의 방면에서 일련의 개조 사업을 진행하였다. 그리고 당이 지식인들에게 요구하는, '단결, 교육, 개조'의 정책에 따라, 교원들이 가지고 있을 수도 있는 제국주의와 봉건주의의 잔재 의식을 폭넓게 비판하였다. 인민을 위하여 복무하는 혁명적 인생관을 수립할 것을 기본 취지로 하는 사상 개조 사업이 강조된 것이다.

1951년 말부터 1952년까지 중앙에서는 중국 교육을 국가 건설의 수요에 적응시키기 위한 일련의 정리 사업을 진행하였다. 이번 정리 사업은 반식민지·반봉건 사회로부터 답습한 불합리한 교육 상태를 개변하려는데 그 목적이 있었다. 그리하여 전문교육에서는 공업건설 인재와 교원을 중점적으로 양성하기 위하여 전문학원과 중등전문학교를 발전시키고, 각종 학교의 교수 개혁을 진행하였고 노동자·농민에 대한 과외 교육을 활발히 진척시켜 나갔다. 그리고 1953년, 중국에서 제1차 5개년 계획을 실시함에 따라 교육사업은 정식적으로 국가 계획에 들어가게 되었다.

사회주의 사회개조 7년째에, 중국 공산당의 교육정책에 따라 낡은 교육을 개조하고 새로운 교육을 건설하는 면에서 큰 성과를 거두었으나 오류도 있었다.

특히 1952년 후반기부터 중국에서는 소련의 교육 경험을 대폭적으로 답습하였는데, 교육의 지도사상, 제도, 관리, 커리큘럼, 교과내용 등 전반에 걸쳐 소련의 경험을 도입하였다. 즉 소련의 모식과 그 경험을 중국사회주의

2 〈중국인민정치협상회의 공동강령〉 제5장.

교육제도 위에 올려놓았고, 국가 건설을 위하여 정치적이면서도 실무능력을 겸비한 신형의 인재를 양성하는 방면에서 나름대로의 적극적인 기여를 하였다. 그러나 구체적인 실시에 있어서, 중국의 실정과 어긋나는 부분도 있었으며, 따라서 중국 공산당의 우수한 교육 전통을 살려내지 못하는 부분도 있었다.

2) 소수 민족 교육정책

1949년 9월에 제정한 〈중국 인민 정치협상회의 공동강령〉에서는 '인민정부는 마땅히 각 소수 민족 인민대중의 정치, 경제, 문화, 교육을 발전시켜야 한다.'라고 규정하였는데, 이것은 소수 민족 교육발전에 대한 당과 인민정부의 지대한 관심을 보여주는 것이었다.

1951년 9월에 교육부는 북경에서 제1차 전국 민족교육회의를 소집하였다. 회의에는 중앙과 각 행정구, 각 성, 각 직할시의 교육행정 부문의 책임자들과 몽골족, 위글족, 조선족 등 12개 소수 민족 대표가 참석하였다. 회의에서 결의한 기본 내용은 다음과 같다.

첫째, 소수 민족 교육은 반드시 신민주주의적인 내용[3]에 맞추어서 그들의 발전과 진보에 알맞은 민족특색을 살린 형식을 취하여야 한다.

둘째, 각급 교육행정 부문에서는 마땅히 소수 민족교육 사업에 대하여 충분한 중시를 돌리고 그 영도를 강화하여야 한다. 현 단계에 있어서 소수 민족 교육사업 방침은 마땅히 각 민족의 실제적 정황에 따라 공고히 하고 발전시키고, 정돈하고 개조하는 방침을 합당하게 택하여야 한다.

셋째, 소수 민족 교육에서 마땅히 소수 민족 지도자를 양성하는 것을 첫

3 민족적, 과학적, 대중적.

자리에 놓아야 하며 동시에 소학교 교육과 성인 과외 교육을 강화하여
야 한다.

넷째, 각 소수 민족 지구에서는 마땅히 애국주의 교육, 특히는 항미 원조
抗美援朝[4]를 중심으로 하는 사상 정치 교양을 절차 있게 체계적으로 진행하여
야 하며, 제국주의 침략을 반대하고 대(大)민족주의와 협애한 민족주의를 극복
하여야 한다.

다섯째, 소수 민족학교의 교과과정방안과 교학내용은 중앙 교육부의 통일적
규정을 토대로 하고, 소수 민족의 구체적 정황을 맞추어서 알맞게 변경시키
거나 보충할 수 있다.

여섯째, 현재 통용문자가 있는 소수 민족은 소학교와 중학교에서 반드시 본
민족의 언어와 문자로 가르쳐야 하며, 또 지역사회의 수요와 지원 원칙에 따
라 한어 과목을 설치할 수 있어야 한다.

일곱째, 각지의 인민정부에서는 소수 민족 지구의 교육 경비를 일반적인 지
불 표준에 따라 지불하는 외에, 마땅히 전문 항목 경비를 따로 더 지불하여
소수 민족 학교의 설비, 교원대우, 학생 생활보조 등 각 방면에서의 어려움
을 해결해주어야 한다.

제1차 전국 민족교육회의에서 통과된 총체적 방침과 기본 원칙들은 그
후의 소수 민족 교육사업에 대하여 강령적인 역할을 하였으며, 소수 민족
교육 사업의 전개와 발전에 좋은 토대를 마련해주었다.

4 한국전쟁시기 미국을 반대하고 북한을 지원한다는 뜻, 이른바 항미원조 운동을 통하여 중공은 스탈린 정부와
의 관계를 공고히 하였을 뿐만 아니라, 국가적 자긍심을 고취시키는데 성공하였음. 즉, 이 몇 년 동안 중국에
대한 소련의 중공업투자 부분이 크게 이루어짐으로써, 모택동 정부가 그토록 바라던 공업기반의 기틀을 초보
적으로 형성할 수 있었음.

2. 혁명적 현실주의 미술교육

해방 후 인민의 생활이 안정적인 단계로 이행하면서, 연변 조선족은 자신의 민족 고유의 미적 교육운동과 사회주의 건설을 착실히 전개하려는 이념에서 출발하여, 미술교육 영역에서 우수한 인재를 요구하였고, 따라서 전문 예술인재를 배양하는 교육적 임무가 전사회적으로 등장하였다.

1949년 중화인민공화국 건국을 선포하여 1년이 지난 후 1950년 9월에 연변사범학교에서 예능사범 미술반 학생 32명을 모집하였고, 1951년 8월에는 연변대학에서 사범미술교육 전문반專科班 학생 20명을 모집하였다. 이것은 중국 조선족에게 있어서 전문적인 미술교육 인재 양성의 첫 출발인 것이다.[5]

이 시기에 사범교육으로 진행한 중등전문학교 미술교육과 대학 전문 미술교육은 사회주의 새 정권아래에서 의욕적인 사회적, 혁명적인 미적 교육의 특점으로 나타났다. 아울러 미술교육의 목적은 새 중국을 호위하는 정치적인 미술 선전 분야의 지도자와 중국 동북 3성 조선족 중·소학교의 미술교원을 양성하는 것이었다.

1) 교육 사상

전반적으로 중국 사회에서의 해방전쟁[6]시기에 행하였던 미술교육의 확대 실시와 임무 및 목표는 순수한 예술 활동을 권장하기 위한 운동은 아니었다. 곧 해방전쟁에서 정치적인 문예선전의 수요에 의한 것이었으며, 또한 중국 공산당이 정치·군사상 전쟁의 승리를 가속화 하는데 필요한 문예방면

5 1909년 연길 관주도의 교원강습소가 창건되었는데 중국 조선족의 처음으로 되는 중등사범학교 변혁의 전신이다. 위 만주국 시기에 선후하여 연길사범학교와 간도 사범학교로 각각 명명하였다.

6 1945년 일본이 투항 후, 중국공산당이 국민당 반동적 정권을 뒤엎는 국내 전쟁을 가리킴.

학생작품: 전동식, 「학교로가는 길」, 유화, 1952

의 업무를 담당하는 것이었다. 중국 공산당 새 정권은 전쟁 중에 예술적인 선전공작과 선전 무기의 효과를 절실히 인식하였다. 따라서 자신의 새로운 정권을 확고하게 보장하기 위하여 기존의 경험에 비추어서, 문예 선전활동에 역점을 두었다. 즉, 전국적인 범위 내에서 더욱 강력한 정치적 색채를 지닌 문예정책 및 사회적 복무로서의 예술문화 교육운동을 폭넓게 전개한 것이다.

중화인민공화국의 건국 초기, 비록 내전은 종결하였지만 경제적 상황은 아주 열악하였을 뿐만 아니라, 불안정한 대륙과 대만의 형세, 그리고 한국전쟁이 발발하였기 때문에 새 정권이 마주한 문제는 우선 국내 상황의 안정 문제였다. 즉 신생 인민정권을 공고히 하는 것이 당면과제였던 것만큼 바로 여기에 역점을 두었다.

그리하여, 모택동이 1939년에 발표한 〈청년운동의 방향〉과 1942년에 발표한 '연안 문예좌담회에서의 강좌'의 이론을 당시의 미술교육계는 각 민족 문예공작자들의 지도적 사상으로 간직하였다.

모택동의 문예이론에 근거하여 1949년 말, 중국 정치상무위원회에서 전문 미술교육과 관련하여서 다음과 같은 요구를 제시하였다. 즉 '인민을 위해 복무하는 입장을 철저히 지키고 미에 대한 올바른 개념을 수립하고, 새로운 민족 형식의 미술과 새로운 민주주의 학풍을 건립하여야 하며, 전공미술학원이라는 아름다운 전당은 절대로 인민과 탈리하여서는 안 된다.' 때문에 중국 연변 조선족 미술교육을 형성한 시기의 문예정책에는 강력한 혁명적 복무 능력과 정치 색채가 부여되었고, 미술교육 전공의 목적도 다만

현실의 혁명적 무기로서의 선전도구에 그치게 되었다. 그러므로 초기의 조선족 미술교육은 혁명적 현실주의 미술교육의 한계를 가지고 있었다. 이는 또한 당시 조선족 미술교육이 장기간의 민족해방 운동과 신민주의의 운동을 거쳐 정치혁명과밀접한 연관이 있었던 점과도 연동되었기에, 예술 교육은 반드시 혁명에 복종하여야 한다는 교육사상과 잘 접합되었을 것이다.

학생작품: 전동식, 「의논」, 유화, 1953

이러한 교육사상의 기초에서, 1950년대 초기에 출현한 조선족 미술교육생을 모집한 연변사범학교와 연변대학은, '전문 미술교육은 조선족 인민군중을 선전대상으로 삼고, 조선족 인민을 교육하고, 조선족 인민군중의 문화를 제고시키기 위함'이라는 교육사상을 세우고, 미술교육이 수행하여야 할 임무로 제시한 것이다.[7]

새 중국 건국 초기에, 연변의 교육 부문의 현실은 조선족들의 성실한 노력으로 일정한 규모를 유지는 하고 있었으나, 교육 구조면에서 볼 때 아주 불안정한 상태에 처해 있었다. 중앙 정부에서는 이러한 현실에 비추어 전국적 범위로 교육에 대한 개혁운동을 전개 하였던 바, 특히 소수 민족의 지역 교육에 큰 관심을 쏟았다.

연변에서는 정부의 교육방침과 민족 교육정책에 발맞추어 폭넓은 교육 개혁운동을 전개하였다. 아울러 혁명적 현실주의 미술교육의 실시는 사회주의 사회개조시기에 사명감을 가지고 정치적 목적으로 정부의 교육 방침과 정책에 따라 행해진 것이었다.

7 중심적 이론은 '문학과 예술은 당의 사업에서의 기계의 치륜과 나사못이 되여야 하며, 문예로 인민군중을 선전하고, 인민군중을 교육시켜야 한다'이다.

2) 연변사범학교 미술교육

1950년 9월에 연변사범학교에서 정부의 지시에 따라 예능(藝能)사범미술반을 설치하고 연변 지역과 기타 지역의 조선족 초급 중학교 졸업생을 대상으로 미술교육생 32명을 모집하였다.

연변사범학교 미술교육 전공의 기본 교육내용과 교육형식은 서양 미술기법학습으로 이루어졌고, 소묘실기학습과 수채화 및 유화 학습이 대부분이었다. 기타 사범미술 기능과목은 도안 외에 기타는 중시를 돌리지 않았다.

이러한 과목 설치는 당시 서양화전공으로 이루어진 교원들의 실제 상황과 관계가 있으며, 다른 하나의 원인은 신입생들의 미술실기 기초가 상대적으로 낮았던 데에도 있다. 때문에 전반적인 학습과정에서 소묘 사생에 많은 시간을 할애하였고, 색채기능 훈련에서는 주로 계절에 맞추어 수채화, 유화 등의 야외스케치를 많이 한 것으로 보인다. 실기 과목에서 표현형식에 대한 요구는 일종 규칙적인 표현기법과 사유로 실시한 반면 개성적인 예술경향의 추구는 제창하지 않았다.

학생작품: 전동식, 유화, 「공연준비」, 1951

당시 사범 미술교육 전공학습에서 4시간의 오전 수업시간은 주로 소묘, 수채화, 유화 등 전공과목으로서 서양 미술 양식으로 실기기능 연마에 중심을 두었고, 두세 시간의 오후수업시간은 정치, 조선어문(국어), 중국어, 역사, 지리, 체육 등 공동 필수과목으로 구성되었다. 선택과목이라는 개념은 당시에 없었다.

		1학기	2학기	3학기	4학기	5학기	6학기
실기	소묘	160시간	160시간	80시간	160시간	80기간	
	수채화	160시간	80시간	50시간			
	유화		80시간	80시간	80시간	264시간	
	도안			80시간	80시간		
	창작						240시간
이론	미술상식	32시간	32시간	32시간	32시간		
실습							80시간
공통필수	정치	32시간	32시간	32시간	32시간		
	조선어문	64시간	64시간	64시간	64시간		
	한어	32시간	32시간	32시간	32시간		
	교육학	32시간	32시간	32시간	32시간		
	역사	32시간	32시간	32시간	32시간		
	지리	32시간	32시간	32시간	32시간		
	체육	32시간	32시간	32시간	32시간	32시간	

〈표 1〉 1950년 연변사범학교 미술교육 과목 설치[8]

이상의 교과목 설치로부터 알 수 있는 바, 학생들의 탐구 방향은 유화 등의 실기과목으로써 실제로는 사범교육 체제에서 화가를 양성한 것으로 보인다. 때문에 학생들이 학습과정에서 미술 실기나 졸업 창작은 대부분 유화로 제작하는 경향이었다. 즉, 핍진감이 있는 유화라는 회화 언어로 당시의 정치적 요구를 충실하게 반영하였을 것이다.

사범 미술교육에서 실시한 교육과 수업내용은 그 시대의 사회의식과 밀접하게 연관되어있다. 즉, 학습과정에서 늘 새로운 상급의 지시와 학교의 정치적 교육 목적에 따라 항미 원조 선전활동, 농업 합작화 선전활동 등 사회적·정치적 교육활동에 참가하여 선전적인 포고문과 그에 상응한 그림들을 자주 제작해야 했다. 이러한 학교의 계획적 교육을 떠난 과외활동은 정상적인 학습 일정에 지장을 초래하였으나, 한편으로는 학생들에게 사회생활에 적응할 수 있는 능력을 키워주었고 또한 그 시대의 요구에 걸맞는 창작 기능을 연마할 수 있도록 도움이 되었을 것이다. 즉, 실천적 기회가 되었다.

8　이 커리큘럼은 '문화대혁명'시기 소실해버렸으므로, 당시의 인물들로부터 그때의 과목설치에 대한 정황을 조사하여 대체적으로 정리하였다.

학생작품: 전동식, 「백두산을 바라보며」, 유화, 1954

그러나 다른 일면에서 보면, 사범미술교육에서 교육실천에 대한 관념이 명확하지 않은 시기였고, 또한 객관적으로 실습 환경이 미비한 정황 때문에 교육 실습은 실질적으로 하급학교에서 진행하지 못했다. 반면에 당시 자치구에서 조직한 각 현, 시의 중학생 여름철 야영형식의 미술 써클활동에 참가하여 지도하는 것이 더욱 사회적 교육실습의 가치가 있다고 생각하였다. 근 한 달 동안 미술 써클활동에서 중학생들을 지도하는 것으로 졸업 전 교육실습을 대신하였던 것이다. 이러한 교육실습 체제는 그 당시의 교육사상 및 교육형식에도 부합한 것으로 상급의 적극적인 지지를 받았다.

졸업에서 드러난 미술창작 작품들은 대부분이 유화였는데, 표현한 내용들은 시대정신을 반영한 것이 곧 선전적인 것으로 읽혔다. 표현 형식은 극히 단순한 유화기법을 기저로 하였는바, 개성적인 창작 위주의 작품은 거의

학생작품: 전동식, 「항일전사들」, 유화, 1954

학생작품: 전동식, 「해란강벌」, 유화, 1954

한 폭도 없었다. 이러한 미술창작 양상은 이 시기의 미술창작이 개성을 존중하는 분위기가 아니고 또한 개인 취향의 창작을 옹호하는 때가 아니었다. 그리고 우선 기본적인 미술교육자를 사회에 내보내서, 전면적으로 미술교육을 확대 전파시키는 것을 주요한 임무로 했었기 때문이다.

이것은 또한 당시 연변사범학교 미술교원들의 전공과도 밀접한 관계가 있다. 당시의 교원 구성은 일본 유학파인 남대경을 비롯하여 임종관, 허승봉, 김영호[9] 등 4명이었는데, 모두가 유화를 전공한 교원들이었다. 이들은 자신이 미술학교에서 학습했던 경험에 의거하여, 실기 교과목을 설치하였는데, 주로 남대경이 일본 유학에서 체득한 서구적경향의 교학방법을 많이 답습하였다. 4명의 교원들의 예술추구와 미술교육 관념은 모두 현실주의 형식으로서 미술실기과에서 특히 사실주의경향에 걸맞는 조형훈련에 그 중점을 두었다.

서양의 미술 지식체계로 이루어진 교원들의 이러한 주관적인 여건은, 연변 미술이 회화 위주의 미술을 도모하는 서막을 올렸고, 또한 이것은 이후의 연변 지역 미술교육과 미술창작에서 표현매체가 유화를 중심으로 발전하게 한 근본적인 요인으로 작동하게 된다.

혁명적 현실주의 교육 체제로 운영한 미술교육 방식은 혁명적 시대정신을 체현하면서, 사회주의 사회개조시기에 부합되는 인재들을 양성하였다. 이 시기에 연변사범학교는 제1기의 학생모집으로 전문미술교육 인재양성은 막을 내렸으나, 졸업생들이 사회에 진출한 후, 조선족 미술교육의 발전과 조선족 사회의 미적 교육에 적지 않는 역할을 발휘하였다.

9 김영호(1931~). 함경북도 성진시 태생. 1949년 해주시 미술학교를 유화전공으로 졸업 후 연변교육출판사 미술편집으로 재직. 1951년부터 연변사범학교에서 근무.

혁명적 현실주의 교육제도 아래 실시한 사범 미술교육은 연변 지역을 중심으로 한 동북 3성에서 처음으로 조선족 미술교육 인재를 양성하였으며, 이는 또 중국 조선족 미술 창작대오를 형성하는 서막을 열어놓았으며, 중국 조선족 미술의 전반적인 발전에 있어서 나름대로 중요한 의의를 갖는다.

3) 연변대학 미술교육

연변대학 건립초기 기숙사

1951년 8월, 연변대학은 동북 3성 지역을 망라하여 조선족 고중학교(고등학교)의 졸업생을 대상으로, 고급 미술교육 인재를 양성하자는 취지 아래 2년제 미술전문 교육생을 한기⸢의 규모로 20명 학생을 모집하였다.

당시 연변대학에서 미술전문 교육생 모집은 지역사회에서 미술인재에 대한 급한 수요를 만족시키기 위하여 형성된 교육현상으로 유추해볼 수 있다. 2명(석희만, 박승규)의 미술교원, 낙후한 교학설비, 불완정한 교과목과 관련교과서 등 운영조건에서 볼 때 더욱 그러하다. 그러나 이것은 중국 조선족 미술교육사에서 처음으로 시작한 대학전문 미술교육으로써 중등사범 미술교육을 비롯하여 조선족 미술교육의 발전에 적지 않는 의의가 있다.

연변대학 사범 미술전과 교육에서 전공실기 과목으로는 소묘, 수채화,

유화, 조소, 용기用器[10], 도안 등이고, 미술이론 과목으로는 미술상식, 공동필수 과목은 교육학, 심리학, 체육 등으로 이루어졌다.

교육 형식은 국내의 미술전문 교육 체계를 도입하였으나 미술실기과목은 주로 유화실기 기능 연마에 중심을 두었다. 조각, 용기, 도안 등의 과목은 학생들의 차후 교육자역할을 감당할 때를 대비하여 그 자질을 제고시키는 목적을 두었다. 미술 상식(제일 기초적인 관련이론) 과목에는 그 당시 선진적인 과목이라고 지적된 미술 투시학, 미술 해부학을 중심으로 전수하였다. 학생들의 교육실습은 연변대학 사범교육정책에 따라, 직접 현장(하급 중학교 등)에 가서 약 2개월에 걸쳐 이루어졌다.

		1학기	2학기	3학기	4학기
전공실기	소묘	96시간	96시간		
	수채화	96시간		96시간	
	유화	96시간	192시간	192시간	192시간
	조각			96시간	
	용기		96시간		
	도안	96시간			
미술상식	투시학				
	해부학	32시간	32시간	32시간	
	미술사				
교육실습					192시간
공동필수	교육학			32시간	
	심리학	32시간			
	체육	32시간	32시간	32시간	

〈표 2〉 1951년 연변대학 2년제 사범미술교육 과목 설치[11]

상기의 커리큘럼에서 보여주는 것과 같이, 대학의 미술전문교육은 유화실기 교육을 목적으로 세워졌다. 이러한 교과목 설치는 역시 교원들의 전공

10 생활에서 사용하는 도자기 등 따위를 가리킴.

11 '문화대혁명'시기 유관 서류들은 분실되었고, 이 과목 설치 내용은 당시 당사자들의 구술로 정리하였다.

과 교수 방법, 교육 사상과 밀접한 관계가 있다 할 수 있다.

당시의 전공실기 담당 교원은 일본에서 미술교육을 받은 석희만과 박승규 두 명 뿐이었다. 두 교원은 전문적으로 유화를 전공하였으므로 교과목설치에서도 유화 과목을 중심으로 하였다. 교재는 그들이 과거에 받은 교육에 의거하고 학생들의 실정에 맞추어 자체적으로 편찬 제작하였다.

교육과정에서 유화에 대한 학습이 대부분의 시간을 차지하고 있었지만, 유화실기 기능을 계획대로 실시할 수가 없었고 또한 체계적으로 배울 수도 없었다. 그 원인은 당시 중국에는 유화재료의 공급이 힘들었을 뿐만 아니라, 또한 학생들의 빈궁한 경제적인 상황에서 값 비싼 색감을 사서 사용하기 어려웠기 때문이다. 이러한 상황 속에서 석희만은 학생들과 함께 자체적으로 유화 물감이나 유화 붓을 직접 만들었다. 물론 제작 조건이 열악한 형편에서 근사한 유화재료를 만들 수는 없었지만, 학생들의 적극적인 욕구가 유화수업에 대한 열정을 높여 주었다.

석희만은 사회실천 교학을 아주 중시를 돌리면서 계절에 맞추어 유화스케치 활동을 경상적으로 조직하여 학생들의 자연과 현실사회에 대한 관찰능력과 표현능력을 제고시켜주었다. 결국 학생들은 유화에 대한 중심적인 학습과 탐구에 힘입어 졸업할 때의 창작품은 모두 혁명적 현실주의 요구에 부합되었다.

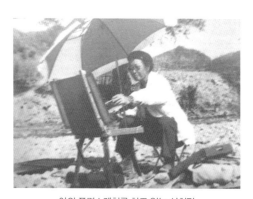

야외 풍경스케치를 하고 있는 석희만

4) 사회의 역할

1952년 9월에, 연변 조선족자치구(1955년에 자치주로 전신) 성립을 경축하는 연변 제1차 미술전람회가 열렸다. 출품한 작품들의 대부분은 연변사범학교와 연변대학의 교원들과 재학생들이 그린 작품들로, 주로 유화작품들이 대부분이었다. 아울러 관련 작품들은 모두 민족주의적 사유로 혁명적 현실주의 사상으로 조선족 사회를 재현하였다. 물론 학생들의 것은 고졸하였으나, 처음으로 배양된 조선족 미술전문가들의 손에서 나온 작품들인 것만큼이나, 중국 조선족 미술문화의 형성과 발전의 서막을 열어주었다는 점에서 역사적인 의의를 갖는다할 수 있다.

연변사범학교와 연변대학의 미술교육생들은 졸업 후, 동북 3성의 각 조선족 중점 중학교 교원으로 직장을 배정받았다. 이 시기 중등 미술교육생과 대학전문전공 미술교육생을 포함한 52명의 졸업생들은 혁명적 현실주의 조선족 미술교육과 미술창작 활동에서의 중추적 역할을 감당함으로써, 지역사회와 민족문화의 발전에 큰 기여를 하였다. 예컨대, 졸업생인 이종산, 전동식, 권도순, 영원갑, 강장송 등은 이후의 국내의 예술 창작활동에서 큰 성과를 취득한 인물들이다.

중화인민공화국 건국초기에 조선족 중·소학교에 전문적인 미술교원은 아주 부족하였다. 이러한 상황에서 대부분 학교에서는 약간한 예술자질이 있는 선생을 선택하여 미술수업을 담당케 하였다. 또한 각 지역의 조선족 문화선전 영역에서도 미술사업 일군이 아주 적었음으로 지역 사회의 문화예술의 전파와 발전에 큰 제한을 받았다.

아울러 50년대 중반부터 연변사법학교, 연변대학, 노신예술학원 등 미술학과의 조선족 졸업생들이 지역사회에 진출함으로써, 중국 조선족의 미술교육 및 민족미술 창작대오가 점차적으로 그리고 지속적으로 형성되기 시작하였다. 당시 중국 조선족의 미술사업 일군은 수량에서나 질량에서나 물론하고 모두 뚜렷한 변화를 보여, 이후의 조선족 미술교육 및 미술창작 활

동과 발전에 중요한 기초를 다졌다. 그러나 전문적 미술교육을 경과하여 사회에 진출한 미술교원이나 예술문화 선전사업에 종사한 졸업생들은 모두가 서양화를 전공한 학생들로써, 디자인이나 조소 등 기타 미술영역에서는 지역사회 발전에 상응한 영향은 주지 못하였다.

위의 내용을 종합해보면, 중화인민공화국 건립 후 7년 동안의 조선족 전문 미술교육은 사회주의적 개조(1949~1956) 단계에서 큰 발전을 이루었다고 볼 수 있다. 즉 새로운 면모로 나타난 조선족 미술교육은 이미 건국 전에 이룩한 조선족의 민족교육체제를 기본으로 아주 빨리 중·소학교 미술교육의 보급을 초보적으로 실현하였다.

3. 대표적 미술교육가와 작품

1) 김영호(金永鎬, 전공유형: 유화)

김영호는 1931년 조선 함경북도 성진시의 한 농가에서 태어났다. 그가 태어나던 해에 그의 부모는 두만강을 건너 중국 길림성 연길현 조양천으로 이주하였다. 1947년 미술공부를 목적으로 압록강을 건너가, 북한 해주시 미술학교에서 유화를 전공하였다. 1949년 2년간의 학습을 마치고 중국으로 돌아와 연변 교육출판사의 미술 편집으로 부임 하였다. 1951년에는 연변 사법학교에서 미술교원으로 3년간 재직하다가 1953년에 연변 연극단으로 직장을 옮겼다. 이후, 연변 경극단 등 문예선전부문에서 20년간 무대미술사업을 담당하였다. 1974년에 연변 〈천지〉잡지사로 전근하여 미술편집을 담당하였고, 1978년부터 지금까지 중국 미술가협회 연변분회 사무장, 부주석, 주석 등을 역임한 바 있다.[12]

12 임무웅, 『중국 조선민족 미술사』, 서울: 시각과 언어, 1993, 158쪽 참조.

아래 몇몇 인물화 작업과 풍화 작품을 살펴보면, 그의 화풍은 소박하고 진지함을 알 수 있는데, 이런 스타일의 작품은 당시 요구되었던 사회주의 현실주의경향의 기본테크닉 연마와 잘 호응되었을 것이라 추정해본다.

김영호, 「초가집」, 유화, 1949

김영호, 「조양천 풍경」, 유화, 1949

김영호, 「자화상」, 유화, 1953

김영호, 「노인상」, 유화, 1956

김영호, 「노인」, 유화, 1956

김영호, 「한족 여자」, 유화, 1956 김영호, 「농민상」, 유화, 1956

김영호, 「연변 풍경」, 유화, 1953

김영호, 「연길 풍경」, 유화, 1957

2) 석희만(石熙滿, 전공유형: 유화, 파스텔화)

석희만은 1914년 함경북도 무산시 한 빈난한 가정에서 태어났다. 어린 시절에 작은 사고(철봉에서 부주의로 떨어졌다고 함)로 평생 동안 오른 팔을 제대로 사용할 수 없게 되었다. 그는 소학교, 중학교 시절 내내 미술학습에 애착을 두었다.

1932년 중학교를 졸업하고 상업간판설계업종에 종사하던 석희만은 동생의 도움으로 도일하여 유학하게 되었다. 유학 기간 중 인 1937년 2월, 프랑스 만국박람회에 전시하는 일본 학생미술 소묘 콩쿠르에서 1등상을 받았으며, 1938년부터 1940년까지 '일본 독립미술가협회 미술전람회'에서 작품이 입선되었다. 즉, 아주 재능이 있는 소년 '석희만'이었던 것이다.

1940년 중국으로 돌아와 용정 광명 여자중학교에서 교편을 잡다가,

1944년에 연길시 사도학교로 전근하였다. 1951년 8월에 연변대학 미술교원으로 전근한 후부터, 연변예술학교 부교장, 중국 미술가협회 연변분회 주석, 중국 미술가협회 길림분회 부주석을 역임 한 바 있다.[13] 석희만이 일본에서 유학하던 때는 바로 당시 일본화단에서 야수파가 흥행하던 시기였는바, 우리는 아래의 몇몇 작품에서 그가 야수파회화에 심취했던 흔적들을 발견할수 있다.

석희만, 「자화상」, 유화, 1950년대

13 임무웅, 『중국 조선민족 미술사』, 서울: 시각과 언어, 1993, 108쪽 참조.

석희만, 「붉은 집」, 유화, 1939

석희만, 「소발박기」, 유화, 연도미상

석희만, 「수림」, 유화, 연도미상

석희만, 「눈길」, 유화, 연도미상

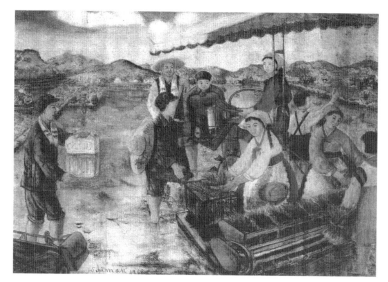

석희만, 「모내기」, 유화, 1960

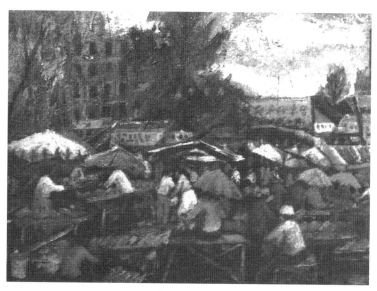

석희만, 「시장」, 유화, 연도미상

제3장

사회주의 건설시기 미술교육
(1957~1965)

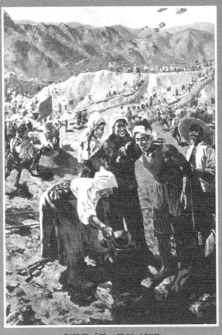

임무웅, 「물」, 유화, 1958

연변예술학교 전경 연변예술학교 건립초기 교학건물

　1957년부터 1966년의 '문화대혁명'전까지 중국은 대규모 사회주의 건설을 시작한 10년이다. 이 기간에 중국 공산당은 전국 인민을 영도하여 공업, 농업, 문화, 교육, 과학 등 여러 방면에서 큰 성과를 이룩했고 귀중한 경험을 쌓았다. 이 시기 건국 이래의 교육경험을 비교적 계통적으로 정리하여, 교육을 중국 사회주의 건설의 수요에 부응시키기 위한 조절과 개혁을 진행하였으며, 동시에 여러 가지 유형의 교육을 발전시켰다. 그러나 중국 공산당의 지도방침의 오류로 인하여 교육사업 역시 파행적인 발전과정을 거치게 되었다.

　1950년대 후반기에 와서 연변 지역의 경제, 정치, 문화 등은 해방 초기에 비하면 현저한 발전을 가져왔으며, 따라서 사회적 의식 상태에서도 큰 변화를 일으켰다. 연변 조선족자치주 정부에서는 당시 조선족들이 이룩한 문화 토대에 따라 1957년에 중등전문인재양성을 목적으로 한 예술학교를 세우고, 이듬해에 와서 중국 조선족 미술전공 학생을 모집하기 시작하였다. 1966년 '문화대혁명'운동이 일어나기 전까지 연변 예술학교에서는 81명의 전공 미술 인재를 사회에 배출하였다. 연길에 터를 잡은 연변예술학교는 중국에서 조선족 미술전공 교육의 발전과정 역사에서 구심점 역할을 발휘함으로써, 중국 조선족 문화예술과 지역사회의 발전에 크나큰 기여를 하였다.

1. 시대적 교육이념

1) 교육 방침

1957년 2월, 모택동은 최고 국무회의에서 연설한 〈인민 내부의 모순을 정확히 처리할 문제에 관하여〉에서 '우리의 교육 방침은 피교육자로 하여금, 덕육, 지육, 체육 등의 면에서 모두 발전을 가져오게 함으로써, 사회주의 각성이 있고 문화가 있는 근로자로 되게 하는 것이다.'라고 명확히 지적하였다. 이것은 마르크스주의 학설을 중국의 실제에 구체화한 방침으로서, 중국 사회주의 교육사업의 인재 양성에 대한 총체적 방침이다.

1958년부터 중국의 교육사업은 사회주의 건설의 전면적인 대약진 속에서 개혁하고, 조절하고, 발전하는 새로운 단계에 들어섰다.

1958년 9월, 국무원에서 반포한 〈교육사업에 관한 지시〉에서는 '당의 교육사업 방침은, 교육이 무산계급 정치를 위하여 복무하게 하며, 교육과 생산노동을 결합시키는 것이다. 이 방침을 실현하기 위하여 교육 사업은 반드시 당이 영도하여야 한다.'하고 제기하였다. 이는 중국 사회주의 교육의 가장 근본적인 특징을 구현한 것으로서, 건국 이래 교육사업 실천에서 얻은 경험의 총화이다. 이때부터 교육의 사회주의적 성격이 더욱 뚜렷해졌으며, 교육사업의 지도 사상, 운영 방향, 양성 목표 및 각급 각 유형의 학교에 주어진 과업은 가일층 명확해졌다. 즉, 의식형태와 교육을 하나의 문제로 결집시킨 것이다.

1958년 5월, 류소기 부주석은 '우리나라에는 마땅히 2가지 주요한 학교 교육제도[1]와 공장, 농촌의 노동 제도가 있어야 한다.'고 제기하였다. 이후부터 중국 교육제도에는 전일제全日制 학교 교육, 반일제半日制 학교 교육 및 여러

1 전일제 학교와 반일제 학교을 가리킴.

가지 형식의 과외 교육[2] 등 3가지 유형의 교육 형태가 공존하였으며, 이에 따라 교육사업도 크게 발전하였다.

한편 1958년 중국은 소련으로부터의 교육경험의 제한성을 고려하는 기초 위에서, 중국 실정에 알맞은 사회주의 교육제도를 세우기 위하여, 근공검학勤工檢學 교육과 생산노동의 결합을 중심으로 하는 교육혁명을 일으켰다. 각 급 학교에서 '반공반독半工半讀', '반농반독半農半讀' 혹은 '근공검학'을 전개하고 각종 직업학교를 신설하여, 〈두 가지 교육제도〉, 〈두 가지 노동 제도〉를 실시한 것은 중국 미래의 교육발전에 새로운 길을 열어놓은 것이다. 즉 노동과 학문의 결합을 꾀한 것이고 이것을 새 시대에 걸맞는 독서인/지식인의 형상이라고 인식한 것이다.

그 후의 몇 년간은 '조절하고 공고히 하며 충실히 하고 제고하여야 한다.' 는 국민경제 발전에 관한 방침에 따라, 각급 각 유형의 교육을 조절하면서 사업발전 규모를 합리적으로 배정하고, 중복되거나 교육 수준이 몹시 낮은 것은 적당히 축소하거나 취소하여 버렸다.

중국은 전면적으로 사회주의를 건설하기 시작한 10년 사이에 중국정부는 마르크스주의, 레닌주의의 교육 학설과 중국 교육실천을 긴밀히 결합시켜 교육 방침과 정책을 확정하였다. 이런 방침과 정책의 집행과정에 비록 일부 굴절과 곡절이 있기는 하였으나 전반적으로 보면 교육사업은 나름대로 상응한 성과를 거두었다고 할 수 있다.

2) 민족 교육정책

1956년 6월, 국무원 교육부에서는 북경에서 제2차 전국 민족교육회의를 소집하였다. 여기에는 조선족대표가 3명이 참석하였는데, 회의에서는 주로

2 통신교육, 함수교육 등을 가리킴.

건국 이래의 민족 교육사업 경험을 대폭적으로 종합하였다.

동북 3성의 대표들은 토론을 거쳐 조선족 중학교의 교원은 주로 연변대학에서, 소학교의 교원은 주로 연변사범학교에서 각각 양성하기로 하였다. 아울러 조선족 학교의 교수 요강, 교과서, 교원용 참고서와 기타 교육도서의 편집과 출판은 계속하여 연변교육출판사에서 맡아하기로 결정하였다. 또한 요녕성과 흑룡강성 2개 성에서는 적극적인 지지와 협조를 하도록 결의하였다.

1958년에 민족교육 사업 영역에서는 전국적인 '대약진大躍進'과 '교육혁명'의 고조 속에서 〈민족융합론〉[3]의 '좌'적 사조가 나타났다. '좌'적 사조와의 영향 아래 한 때 연변에서는 조선족학교와 한족학교를 합쳐 연합 학교를 꾸리거나, 교수 용어를 한어로 고치고, 조선어문 교수시간을 최소한으로 줄이는 것과 같은 경향들이 나타남으로써 조선족 교육사업의 순리로운 발전에 심각한 장애를 초래하였다.

1961년에 이르러 교육혁명에서 나타난 일부 편향들을 시정함과 아울러 민족문제에서의 오류들도 바로잡음으로써, 전국 소수 민족 교육회의에서 확정한 방침과 규정을 다시금 관찰 실시하는 등 올바른 궤도에 들어서게 하였다.

총적으로, 사회주의 건설(1957~1966)단계로 하는 10년 동안의 중국 조선족 교육은 곡절이 있는 가운데서 개혁과 정돈을 거쳐 학교 교육체제가 가일층 완벽해졌고, 사회교육체제도 기본적으로 형성하였으며, 각종 교육에서 다양하고 폭넓은 발전을 가져왔다. 이 시기에 1개소의 민족대학에서 3개소의 민족대학[4]으로 발전하고, 전일제학교 교육과 반일제학교 교육 및 여러 가지 형식의 과외와 통신교육이 공존하는 교육 형태가 나타났으며, 보통교육에서 중학교 교육의 보급을 실현하였다. 또한 범사회적인 문맹 퇴치사업에서도 나름대로의 성과를 거두었다.

3 〈민족융합론〉의 주요한 논점을 나눠보면 아래와 같다. 1) 민족 간의 공통성을 증가시키고 차이성을 축소해야만 공산주의 사회에로 전환할 수 있는 여건을 창조한다는 것, 2) 다수 민족이고 주체민족'인 한족을 따라 배워 민족 간의 공통성을 증가시키고 차이성을 축소해야 한다는 것, 3) 사회주의 건설시기에 민족의 특수성을 강조하는 것은 민족 간의 모순을 조장하고 조국의 통일과 사회주의 사업을 해치게 된다는 것을 말한다.

4 연변대학, 연변농업대학(연변농학원), 연변의과대학(연변의학원)을 가리킴.

2. 사회주의적 현실주의 미술교육

1) 교육 방향

사회주의적 현실주의 미술교육은 중국이 사회주의를 전면적으로 건설한 시기에 실시한 교육운동으로써, 건설적 사회운동과 밀접한 연관성을 가지고 있다. 1956년 중국은 사회주의적 사회개조를 기본적으로 완수한 후, 국가적으로 전면적인 사회주의를 건설하는 새로운 역사적 발전 단계에 진입하게 되었다. 이 때 중국은 교육 영역에서는 소련을 따라 배우는 가운데 나타난 교조주의와 교육개혁 가운데 나타난 우경右傾 보수사상을 극복하고 나라 실정에 부합하는 사회주의 교육발전의 길을 탐색하기 위하여 처음으로 건국 이래의 경험을 체계적으로 심사하였다. 그리고 이 시기에 사회주의 교육 방침을 명확히 제기하고, 여러 가지 정책을 규정하여 교육을 개혁하고 발전시킨 것이다.

1957년 3월, 북경에서 전국 정치협상회의 제2, 3차 회의가 열렸고, 이 회의에 참석한 중국 공산당 연변 조선족자치주 위원회 서기 겸 자치주 주장인 주덕해는 회의 정신에 따라, 연변에 조선족 중등예술학교를 설립할 방안을 제출하였다. 이 방안은 자치주 정부위원회에서 만장일치로 가결하였고, 이어서 중앙 정부의 문화부와 교육국의 지지 아래 해당부분의 동의를 얻어 연변예술학교를 설립할 것을 결정하였다. 따라서 같은 해 6월 23일 신입생 모집 요강이 공포하였는데, 요강에는 '사회주의 정치 방향과 변증유물주의 세계관의 기초 및 공산주의 도덕 품성을 갖춘 음악, 무용, 미술 각 전공의 기초지식과 기능을 장악한 고급 중학교(고등학교) 계열에 상응한 민족예술 인재를 양성해야 하며, 졸업 후에는 계속하여 해당전문학교에 진학하거나 직접 인민을 위한 예술 사업에 종사할 수 있다'라고 밝혔다.

즉, 연변은 사회주의 건설시기에 지정한 교육 방침과 민족 정책의 경험을 밑거름으로, 중국 조선족 중등전문 예술인재 양성 학교인 연변예술학교

를 세웠던 것이다.

　이하 조금석의 「탈곡장」을 보면, 당시의 문화기후와 정치기후를 복합적인 체현이 무엇인지 대개 알 수 있다.

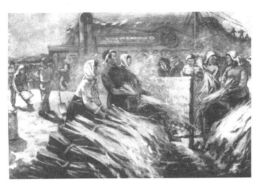

조금석, 「탈곡장」, 유화, 1961

2) 연변예술학교 미술교육

(1) 교육 내용

　연변예술학교가 설립한 후, 첫 해에 음악부와 무용부에서 학생을 모집하였고, 미술부는 교원과 시설 등 방면의 준비 부족으로 이듬해인 1958년에 학생모집을 하였다. 1958년에 미술부를 설치할 때 미술교원은 3명(석희만, 안광웅, 장명룡)뿐이었다.

　예술학교 설립과 동시에, 미술교육 부문에서 서양의 '현대적' 교육 관념을 보유한 조선족화가이며 교육자인 석희만 선생을 연변대학에서 전근시켜 예술학교의 부교장직을 책임지게 하였다. 장기간 그의 신실한 노력과 분투로, 1958년부터 1965년까지, 중앙미술학원, 노신미술학원 졸업생들과 우수한 미술가들인 윤학주, 김익종, 임무웅, 박일환, 김금석, 남수길, 지형관, 조장록, 염축석(한족), 사운만(한족) 등을 예술학교에로 전근시켰다.

당시는 사회의 발전 변혁 움직임에 따라 연변의 조선족 전문적인 미술교육은 혁명적 현실주의로부터 사회주의 현실주의 교육사상으로 바뀌었고, 중등 미술전공 교육이 점차적으로 여러 면에서 완벽한 체제로 이루어졌으며, 교학 내용과 교수 방법도 비교적 높은 중등예술 전문학교의 수준으로 발전하였다.

학생모집은, 1958년 9월에 3명의 교원으로 제1기 3년제 중등전문 미술교육생 19명을 모집하였고, 1959년 9월에는 5명의 교원으로 제2기 4년제 중등전문 미술교육생 23명을 모집하였으며, 1960년 9월에는 9명의 교원으로 조성된 상황에서 또 제3기 4년제 중등전문 미술교육생 23명을 모집하였던 바, 모두 3기에 걸쳐 조선족 중등전문 미술교육생 도합 65명을 모집하고 양성하였다.

1961년 9월에는 자치주 정부의 지시에 따라 연변 지역 한족汉族중학교 재학생들 가운데서, 6년제 중등전문 미술교육생 16명(졸업할 때 '문화대혁명'운동으로 모두 공장의 노동자로 배치 받았음)을 별도로 모집하고 양성하였다.

제1기로 입학한 3년제 중등전문 미술교육생(19명)은 예술학교에서 제정한 커리큘럼과 교재로 교학을 진행하였다. 아울러 그 내용은 국내 미술대학의 경험을 참고하였으며, 교수 방법은 종합적이었으나 실제로는 소묘 기능과 유화 기능 연마에 중심을 두었다.

교과목은 공동필수 과목으로는 정치, 조선어문, 문학선독选读,[5] 한어(중국어), 예술상식 등이었고, 전공실기 과목으로는 소묘, 수채화, 수분화,[6] 공예미술, 유화, 중국화(동양화) 등이었으며, 전공이론지식 부분에 해당되는 것은 색채학, 인체 해부학, 투시학, 미술상식 등이었다. 오전에는 전공실기와 전공이론 지식을 학습하고, 오후에는 공동필수 과목을 배우는 식으로 수업을 진행하였다. 특히 색채 과목을 학습할 때는, 늘 야외 사생으로 진행되었

5 우수한 문학서적을 선택적으로 독서하는 과목인데, 예를 들면 서울대학교 선정 우수문학작품 같은 경우라고 할 수 있다.

6 수채화와 유사한 성능이 있으나 물감이 불투명한 성질을 갖고 있다. 주로 색채 훈련에서 많이 사용한다.

는데, 시골, 공장, 산림 속 등 자연을 화폭에 담는다거나, 사회생활 체험 및 사회 조사를 주축으로 수업과 결합시키는 식으로 그 교육을 실시하였다.

당시 3년제와 4년제 중등전문학교 미술교육의 모집대상은 초급중학교 졸업생으로 하고, 6년제는 초급중학교 재학생들 중에서 모집하였다. 교과목은 주로 국내의 미술학원에서 가르치는 과목을 참고로 하여 개설하였는데, 공동필수 과목은 정치, 조선어문, 한어, 역사, 외국어, 체육으로 구성하였고, 전공실기 분야는 소묘, 색채(수채화, 수분화, 유화), 구도연구, 도안, 중국화, 창작 등 교과목으로 편성하였으며, 전공 이론 영역은 미술사, 인체 해부학, 투시학으로 제정하였다. 당시 국가에서 제정한 통일적인 중등전문 예술학교 교재가 없는 상황에서 자체적으로 교재를 편찬하여 교학하였던 것이다.

	과목	시간수		과목	시간수
전공실기	소묘	560	전공이론	색채학	20
	수채화	180		투시학	20
	수분화	240		해부학	20
	공예미술	100		미술상식	64
	유화	440			
	중국화	160			

〈표 3〉 1958년 3년제 연변예술학교 미술전공 과목 설치[7]

	과목	시간수		과목	시간수
공동필수	정치	366	전공실기	소묘	1440
	조선어문	256		수채화	480
	한어	128		수분화	960
	역사	128		유화	1320
	외국어	256		구도	32
	체육	160		도안	240
전공이론	미술사	32		중국화	240
	인체해부학	32		창작	256
	투시	32			

〈표 4〉 1959년 4년제 연변예술학교 미술전공 과목설치

7 연변대학교 예술학원 역사 서류 참조.

4년제 중등전문 미술교육 과목 설치에서 확인할 수 있는바, 역시 유화를 중시한 내용으로 편성하였고, 소묘와 유화는 전공실기에서 가장 중요한 교과목이었다. 중국화, 도안 등 기타 전공실기 과목들은 별로 중시를 받지 못했고, 오히려 공동필수 과목인 정치교과 시간보다도 적었다. 이 점에서 충분히 연변 지역의 미술교육 방향과 내용을 짐작할 수 있는데, 그것은 주로 정치교육을 위주로 한 미술교육이었다는 점이다. 그리고 전반적인 교육 방향은 서양미술에 두었다.

조금석, 「농기구 생산」, 유화, 1962

이 시기의 졸업생들은 주로 연변 지역의 신문사, 출판사, 잡지사, 문화관, 문공단(정치선동성이 짙은 연극단), 영화관, 공예미술공장 등 직장으로 일터를 배정받거나, 혹은 부분적으로 중·소학교 등 단위와 동북 3성의 조선족학교에 배치되었다. 이들의 출현은 중국 조선족 미술교육 영역에서 전면적으로 미술교육공급에 적극적인 역할을 하였으며, 또한 중국 사회주의 건설사업에 나름대로의 힘을 이바지 하였다.

당시 미술교육에 풍부한 교학 경험을 쌓은 석희만을 비롯한 조선족 미술교원들은 조선족 미술인재 양성사업에서 자신들의 정열을 아낌없이 바쳤

다. 그들은 모두 서양미술교육위주의 교육시스템아래에서 당대의 소련으로부터의 교학경험 영향인 엄격한 기초적인 조형능력 교육과 미술의 사회적 실천 기능에 중점을 두었으므로, 절대적으로 소묘 기능 훈련과 유화를 중심으로 한 훈련에 역점을 두었다. 그러나 사회주의 건설시기에는 교육도 사회적 실천에서 진행하여야 한다는 과격한 '좌'적[8] 사상의 풍조 때문에 정상적인 교과과정 안에 따라 교학을 진행할 수 없었다.

1961년 9월 연변예술학교에서는 자치주 정부의 지시에 준하여, 6년제 중등전문 미술교육생(한족) 16명을 모집하였는데, 이 학생들은 초급중학교 3학년 재학생들이었다.[9] 교학은 주로 학생들에게 미술 기본 지식과 기본 기능을 습득시킴으로써 연변 지역에 한족미술 인재를 양성하는 것을 취지로 삼았다. 하지만 연변예술학교의 문화 관련과목 담당 교원이 전부 조선족이었기 때문에 이 미술반 학생들에게는 관련문화 과목을 가르칠 수 없었다. 게다가 졸업하던 해에 '문화대혁명'이 곧 폭발하였기에 졸업 후 그들은 사회 탁류에 따라 공장의 노동자로 배치 받았다.

(2) 교육 형식

1957년 10월, 예술학교 개교 시기에는 강의를 할 교실이 없었고, 반년 동안 연변의 중국 공산당학교[10]의 몇 개 교실을 빌려서 문화과목만 수업하였다. 1958년 1월에 새로운 교실로 이사한 뒤, 본격적으로 전공과목 수업을 시작하였다. 당시 미술교학 설비라고는 하잘 것 없는 정도로, 미술도서는 물론 사생할 때 사용할 정물도 없었고, 다만 연변대학에서 쓰던 미술 교학

8 정치적 지도사상이 객관성을 떠나, 사회 현실과 이탈한 공상(空想)이나 모험성을 놓고 말한다.

9 중국에서는 초등학교를 소학교라고 부르고, 중학교를 초급중학교라고 부르며, 고등학교는 고급 중학교라고 부르며, 대학교는 고등학교라고 부른다.

10 중공의 엘리트를 전문 양성하는 학교, 이들은 주로 사회핵심부서의 핵심요직을 감당함으로써 체제의 안정을 도모한다.

용 석고상 네 개가 전부였을 뿐이었다.

1958년 3월, 정규적인 교학을 실시하였으나 얼마 가지 않아 대약진 운동이 벌어짐에 따라 학교에서는 '반공반독', '반농반독'의 교육제도를 실시하였다. '반공반독', '반농반독'의 교육 운동은 마르크스주의, 레닌주의, 모택동의 미학사상의, 일종 극단화된 결정체로, 현실생활에 들어가 노동자·농민들과 함께 생산 활동에 참가함으로써 학교에서 배운 지식을 사회에서 실천하려는 데 그 목적을 두고 있다. 그러나 그 실행은 너무나 극단적으로 운영하였는데, 그것으로부터 어떤 지식인들이건 누구나 할 것 없이 회피할 수 없는 것이었다. 즉 교육적이면서 정치적인 임무이자 방향이었던 것이다.

당시의 연변예술학교의 학생들 학제는 4년이지만, 실제로 학교에서 받는 교육은 2년 정도에 지나지 않았으므로, 교수요강에 규정한 수업목표에 전혀 도달하지 못하였다. 국가의 교육정책과 상급의 지시에 따라 예를 들면, 봄철이면 모내기, 여름철이면 김매기, 가을철이면 곡식 거두기 등으로 학교 문을 나서 실천적 노동에 임해야 했다. 심지어 제2기로 입학한 예술학교의 전체 신입생들은 입학하는 날, 입학 등록을 하자마자 학교 운동장에서 기다리는 자동차에 몸과 짐을 그 위에 던지고, 농촌에 내려가 밭 김매기라는 사회 실천에 나섰던 것이었다.

전동식, 「모내기 시절」, 유화, 1964

겨울이 되어 학교에 돌아오자 계속하여 강철생산에 참가하였는데, 이때 '전민全民이 대학을 꾸려간다'는 교육운동 지시에 따라 연변예술학원을 세우고, 연변예술학교를 연변예술학원[11] 부속중학교라 불렀다.

비록 대학교는 세워졌지만 단 하루도 대학교 학습과정은 없었고, 교원과 학생들은 여전히 강철생산에 동원되었다. 이듬해 1959년 봄, 무의미한 '연변예술학원'이 해산하였다. 같은 해 저수지 노동에서 연변예술학교는 자치주 모범학교로 표창을 받았으며, 강철생산에서는 '강철예술학교'라는 글귀를 새긴 금기를 수여 받았다.

1959년 중화인민공화국 건립 10주년을 기념하는 미술전시회 준비로 미술부 교원들과 학생들은 실천적 생산생활에서 체득한 소재로 그 실천경험을 선전하는 창작활동에 들어갔다. 당시 창작 작품은 대부분 현실주의적 생산노동의 정신을 노래하였는데, 작품에 반영한 내용들은 매우 실제적이면서 이상적이라고 할 만큼, 열정적인 조선족 인민들의 생산운동을 형상화한 것이었다.

한편, 사회주의적 현실주의 미술교육이라는 기치 아래에서, 학생들이 공장, 농촌, 광산으로 내려가 '반공반독', '반농반독'을 하면서 예술실천을 하는 가운데 일정한 성과도 있었다. 즉, 사회적 생산 활동과 실제 생활을 밀착시키면서 사회노동자들의 깊은 마음을 이해하고, 생산 환경과 생산과정에 실질적인 체험을 함으로써, 사회주의적 현실주의 미술이 무엇인가를 묻고 그리고 실천해갔던 것이다.

1963년 11월, 정부에서 예술사업의 새로운 정신을 전달하였다. 즉 '민족성, 대중화, 과학성'을 실현하는 것이 그것이다. 연변예술학교는 지방의 소수 민족 중등전문학교라는 학교의 성격을 명확히 규정하고 '연변지구의 각 민족, 특히 조선민족을 위하여 복무하며, 민족예술 방면에서 한 가지를 전문하고 여러 가지에 능숙한 조선민족의 중등전문 인재를 양성 한다'는 것을

11 구체적 교학 환경과 교육 구조가 없는 정치적인 사회교육 운동의 의식형태이다.

그 골자로 하였다.

1965년까지 연변예술학교 미술학부는 미술전공 학생을 모두 3기에 걸쳐 졸업시켰다. 그해 자치주 유관 행정부문에서 미술사업 일군에 대한 사회조사를 진행하였는데, 연변예술학교 졸업생들이 해당지역의 각 문예단체에 미술 인재를 충원시켰다는 결론을 내림으로써, 남아있는 1개 미술반 학생을 가르칠 교원 1명만 남기고, 기타 미술교원들은 전부 다른 부문으로 전근시켰으며, 중앙민족학원 등 학교에서 미술을 전공하고 있는 4명의 대리교사마저 국가공무원소속기관에 기입시켰다. 이는 연변미술교육 발전에 큰 타격을 주었고, 미술인 양성에 큰 장애를 초래했다.

객관적으로 볼 때, 그 당시 중국 사회의 교육제도에 있어서, 전문학교 졸업생들의 직장의 배치문제를 국가에서 전부 책임지었고, 그 직장은 또한 모든 사람이 선망하는 문화선전 계통의 미술선전간부직이었듯이, 일자리의 수는 항상 극히 유한하였다.

3) 미학 관념의 형성

중국 조선족 미술인들이 내보인 미술양식은 중국 기타 지역의 민족과는 달리 주로 유화로 나타났다. 역사적인 자료에 의하면, 중국 조선족 사회가 형성하면서 해방 전까지 조선족 미술가로 활동한 한락연, 석희만, 신용검 등 원로 화가들은 모두가 수채화나 유화를 전공하였고, 이론적으로나 예술적 관념상으로 볼 때, 좀 모던한 편이었다. 이로부터 알 수 있는 것은, 연변 조선족의 전문적 미술교육의 형성과 정착은 한반도의 전통적 미술양식에서 출발하지 않았음을 말해준다. 또한 전문적인 한민족(韓民族)화가나 미술교육자는 이주민 중에는 존재하지 않았다는 것을 추정할 수도 있다. 그러므로 당시 보통 미술교육이나 전문 미술교육은 초기 형성 과정에서 주로 서구적 기법과 양식으로 진행하였고, 또한 소련의 사회주의적 현실주의 미학 사상의

레빈(소련), 유화 　　　　　　　　세로푸(소련), 유화

영향은, 더욱 연변의 조선족 미술교육에서 학과 설립과 그 교과과정 구성 때에는 짙은 영향력을 주었다.

　이러한 역사적 과정은 오늘날에 와서도 그 명맥을 읽을 수 있는데, 현재 연변 조선족의 미술전공 교육에서 유화를 전공하고 있는 조선족학생들이나 교수들의 편성이 과반수 일뿐만 아니라 그 수준도 다른 전공과 비교할 때 월등하다고 할 수 있다.

　1950년에 중국과 소련은 〈중소 우호 동맹 호조 조약〉을 모스크바에서 체결하고, 이어 1956년에 〈문화 합작협정〉을 체결하였다. 따라서 소련 사회주의 현실주의의 교육 체계의 지배적 영향은 중국의 예술·문화교육에 직접적이었다. 전국적으로 무조건 소련의 미술전공 교육 체계를 세우는 교육운동이 일어났다. 그 극단적인 예로써, 미술전공 전문교육에서 필수적이던, 중국에서 편찬한 미술사 교재의 사용을 금지시켰고, 소련의 미술교육에서 사용하는 미술사 교과서를 원본대로 번역하여 전공 미술교육에서 무조건 사용하게 하기도 하였다. 이러한 사실에서 중국의 미술교육이 어떠한 개혁을 하였고 어떻게 진행하였는지 누구나 짐작할 수 있을 것이다. 물론 당시 유일한 미술인재 양성학교인 연변예술학교도 그 심각한 영향으로부터 자유로울 수가 없었다.

슈리커푸(소련), 유화 세로푸(소련), 소묘

　자료에 따르면, 1950년대 하반기부터 60년대 상반기까지 중국 문화부문의 유관결정에 따라, 직접소련에 가서 배우는 학습방법을 택하였지만, 그 10여 년 기간에 연변 지역의 조선족 화가나 미술교육자들에게는 직접적인 배움과 교류는 없었다. 다만 중국 국내에서 당시 명망이 높고 소련과 밀접한 교류가 있던 북경의 중앙미술학원, 중앙민족학원, 심양의 노신미술학원 등의 명문미술대학교를 졸업생들과, 이러한 대학에서 조직한 속성반을 통하여 소련의 미술교육 방법을 학습하였다. 그 당시 전공미술 교육방법은 '오늘의 소련은 내일의 우리이다.' 라고 지정함으로써, 즉 예술교육에서 개인의 미적 탐색을 버리고 시대를 위해, 인민대중을 위해 더욱 잘 복무하려면, 소련의 미술교육을 전면적으로 무조건 따라 배워야 한다고 인식하였던 것이다.

　연변예술학교 미술학부에서도 그 조류를 따라 소련을 학습하는 운동을 전개하였고, 사회주의 소련의 미술교육 체제를 모방하기에 주력하였다. 미술전공 교육과정에서 학생들로 하여금 주제성 창작(역사의 명장면을 선전하는 그림, 혁명을 선전하는 그림, 생산을 선전하는 그림 등)을 할 수 있는 능력을 발휘하게 하는 것이 미술전공 교육의 전부였다고 할 지경이었다.

| 치스챠쿠푸(소련), 소묘 | 제위아투푸(소련), 소묘 | 레빈(소련), 소묘 |

　당시 연변 조선족 미술전공 교육영역에서 석희만의 교육사상의 역할이 아주 컸다. 그는 1940에 일본에서 학업을 마치고 귀국하면서부터 1957년 연변예술학교를 성립하는 날까지 이미 17년의 미술교육의 경험을 지니고 있었다. 그는 서양의 현대적 미술 관념을 수용한 미술교육자이지만, 당시 시대정신과 교육 목적에 따라 사회주의적 현실주의 교육체계를 집행하였고, '소묘는 일체 조형예술의 기초이다', '미술은 응당히 현실주의를 위주로 하여야 한다', '자연에서 탐구하고 배워야 한다' 라는 주장으로 당시의 미술 교학의 핵심을 지지하고 전수하였다.

　예를 들면, 그의 구체적 이론은 〈새로운 일곱 법칙〉이고, 지도 원칙은 〈삼닝 삼우三十三师〉이다. 〈새로운 일곱 법칙〉이란

　　첫째, 위치가 합당하여야 한다.
　　둘째, 비례가 맞아야 한다.
　　셋째, 흑백 관계가 분명하여야 한다.
　　넷째, 동태, 자태가 자연스러워야 한다.
　　다섯째, 가벼운 감과 무거운 감이 조합되어야 한다.
　　여섯째, 성격이 나타나야 한다.

일곱째, 정신을 표현하여야 한다.

이며 〈삼닝 삼우〉란 '모가 나게 그릴지라도 둥글게 그리지 않는다. 대담하게 그릴 지라도 세밀히 그리지 않는다. 더럽게 그릴지라도 깨끗이 그리지 않는다' 등이 그것이다. 이러한 그가 숭상한 미술교육 이론과 지도 원칙은 교육자마다 집행하고 실천했으며, 학생마다 외우고 이에 따라 착실하게 실천케 했다.

조선족 미술전공 교육은 사회주의적 현실주의 미술교육 사상 및 교조적 교육방법으로 인하여 소련의 미술교육 체제를 무조건으로 흡수하였고, 또한 미래의 발전 동력으로 간주되었다. 이 시기 중국의 대외문화 교류의 공간은 근본적으로 사회주의 국가와의 교류를 중심으로, 그리고 부분적으로 제3세계 국가로 제한하고 있어서, 소련의 미술을 가장 높은 전형으로 받아들여졌다. 특히 소련의 미술교육자 치스챠쿠푸[12]의 소묘를 위주로 한 교학 체계와 그의 계통적인 교학 경험을 전면적으로 중국의 각 지역에 전파하였다.

치스챠쿠푸의 영향 후, 잇따라 레빈(И.Е.Репин, 1844~1930), 슈리커푸(В.И.Суриков, 1848~1916), 세로푸(В.А.Серов, 1865~1911) 등 소련 화가의 미술교육 사상이 밀물처럼 밀려왔다. 이들은 유물주의 미학 관념의 전통을 설파하면서, 자연과 생활의 관찰, 관찰과 이해의 과정, 과학 정신 등을 높이 강조 하였는데, 특히 인간에 대한 연구에 각별한 관심을 가지고 있었다.

물론 이런 '인간'은 인간일반이 아니라 체제의 요구에 부합되는 정치적 인간이었을 것이다.

치스챠쿠푸의 미술교육 방법은 이미 자국에서 아주 완벽한 소묘 체계를 이루었다. 아울러 그것은 르네상스전통과 아카데 교학 전통을 기초를 둔 것으로써, 과학주의, 자연주의와 현실주의 미학을 근저로 한다고 표방된 것이었다. 사실 이러한 근대화의 산물로서의 현실주의 미학과 자연주의 미학은 상사하

12 치스챠쿠푸(п.п.чисТякова, 1832~1919). 일찍 이탈리아, 프랑스 등 지역에서 서구미술을 탐구하였고 귀국 후, 장기간 미술 교학 연구에 애착을 하면서 유물주의 미학 기초 토대에서 미술교육학 체계를 세웠다.

세로푸(소련), 소묘

세로푸(소련), 유화

면서도 다른 일면을 보여주고 있음이 주지의 사실이다. 그리고 소위 '과학주의'라는 것은 그리 명확한 개념이라고도 할 수 없는 것이다. 그리고 당시 연변 문예계는 이러한 개념들을 깊이 다룰 힘을 가지고 있지도 못했을 것이다.

연변의 미술교육은 치스챠쿠푸의 소묘교학체계의 큰 모형으로부터 교과 과정과 교학 요구, 작업 방법, 작업 공구에 이르는 자질구리하고 미세한 부분까지 아주 규범적으로 소련의 것을 받아들였고, 또한 그대로 시행하였다. 엄밀한 과학성, 계통성으로 이루어진 이 체계는 조선족 미술교육에 크나큰 영향을 주었고, 또한 사회주의적 현실주의를 구축하고자 하는 중국의 미술 전공 교육에 지대한 영향을 주었다.

조선족의 중등 미술전공 교육의 체계적인 형성은 이때부터 정규화 되었고, 점차적으로 만들어졌다. 즉, 현실주의 예술을 근본으로, 조형의 세밀성을 강조하였듯이, 조형능력의 우열이 예술의 가치를 평가하는 척도로 인식 되었다. 한 마디로, '소묘는 일체 조형예술의 기초이다'라는 정의가 확고하게 세워진 것이다.

총체적으로 초기의 중국 조선족 미술전공 교육은 정부의 교육방침의 따라 정착 과정을 밟았고, 또한 동일한 미학 사상의 지배로 주조되었다. 하지만 구체적인 실천에 있어서, 예술 창조의 실천에서 민족의 심미적 특성을

발휘한 부분을 간과할 수 없다. '동일화'가 주류를 이루는 어려운 환경 속에서 조선족의 탁월한 기능을 발휘하여 자신들의 심미성을 드러내고자 하였던 것이다.

연변예술학교 미술교육은 1958년에 시작하여 1966년까지 61명의 조선족 미술인재를 양성하였다. 러시아의 현실주의 미학관념의 영향으로 양성한 이들은 연변 조선족 전 지역을 중심으로 동북 3성 예술문화 부문이나 각 학교의 교원으로 배치 받았고, 그중 황수금, 이부일, 김영구, 박춘봉, 강기일 등 높은 예술적 성과를 이룩한 우수한 예술 인재들이 연이어 나타났다. 이들은 이후 중국 조선족 현실주의적 미술문화의 발전과 전파에서 핵심적인 역할을 일으켰다.

연변예술학교 미술교육은 1958년에 시작하여 1966년까지 61명의 조선족 미술인재를 양성하였다. 러시아의 현실주의 미학관념의 영향으로 양성한 이들은 연변 조선족 전 지역을 중심으로 동북 3성 예술문화 부문이나 각 학교의 교원으로 배치 받았고, 그중 황수금, 이부일, 김영구, 박춘봉, 강기일 등 높은 예술적 성과를 이룩한 우수한 예술 인재들이 연이어 나타났다. 이들은 이후 중국 조선족 현실주의적 미술문화의 발전과 전파에서 핵심적인 역할을 일으켰다.

세로푸(소련), 유화

3. 대표적 미술교육가와 작품

1) 장명룡(張明龍, 1934~, 전공유형: 유화)

중국 흑룡강성 밀산현 흑대촌에서 태어났다. 1951년 길림 조선족중학교를 졸업하고 연길현 용정 인민문화관에서 근무하다가 1953년 9월에 중국 심양 노신예술학원에 입학하고, 1956년 7월에 우수한 성적으로 졸업하여 전임강사로 모교에 남았다. 1958년 9월에 연변예술학교로 전근한 후, 1959년 3월에 북한으로 떠나가 1961년까지 조선 국립 미술출판사의 화가로 조선미술가동맹 임원으로 되었고, 1983년 1월부터 조선 평안북도 창작실에서 사업하였다.

장명록, 「풍경」, 유화, 연도미상

2) 안광웅(安光雄, 1927~, 전공유형: 수채화, 유화)

중국 길림성 화룡현 동성촌에서 태생하였다. 1943년 동성촌 공립 홍영 국민학교를 졸업하고, 1945년 12월에 '용정청년회 연극단'에서 무대미술업무에 종사하다가 뜻한바가 있어 미술공부를 더 하였다. 1946년 6월 중국 인민해방군에 입대하여 1951년 8월까지 부대의 미술관련 선전원, 미술지도원 등 종군미술일군으로 있었다. 1951년 11월 연변대학에서 미술 강의교사로 근무하다가, 1953년 10월에 북경 민족출판사 미술편집으로 전근되었다. 1958년 8월에 연변예술학교에서 교편을 잡았고, 1964년 9월에 심양 노신 미술학원에 가서 2년간 서양화를 학습하였다. 그는 민족 미술인재양성과정에서 수채화 교학방면에 뚜렷한 성과를 올렸다는 평을 받는다.

안광웅, 「달밤」, 유화, 1966

3) 윤학주(尹鶴柱, 1928~2011, 전공유형: 공예미술)

길림성 화룡현 북동진에서 태어났다. 1944년 16세에 북동진 탄광에서 노동자로 일하면서 그림에 애착하였고, 1946년 4월에 중국 인민해방군에 입대하였고, 1949년 3월에 퇴군하여 지방 행정기관에서 사업하였다. 1952년 11월에 심양 노신예술학원 공예미술학부에서 5년간의 학습을 마치고, 1957년 10월에 연변 인민출판사 미술편집으로 부임 하였다. 1959년 4월에 연변예술학교에 전근한 후, 미술학부의 관련이론과 공예미술과 교학을 책임지고 미술인재 양성에 힘을 이바지 하였다.

윤학주, 「사과배 계절」, 수분화, 1962

4) 임무웅[林茂雄(필명: 임천석), 1930~2013, 전공유형: 유화]

1930년 4월 길림성 연변 훈춘현 양수향 남대동의 한 빈난한 농가에서 태어났다. 1948년 8월부터 연변 도문철도국, 왕청현 묘령공소사, 대흥구 련합사, 왕청현 문화관 등 부문에서 사업하였다. 1951년 9월에 노신문예학원 미술학부(심양 노신 미술학원)에서 4년간 서양화를 전공하고 1955년 10월에 연변예술학교에 부임 하였다. 1964년 10월에 연변박물관 미술연구원으로 근무하고, 1969년에는 자치주 혁명위원회 정치부에서 근무하였다. 1979년에 또 다시 연변예술학교 미술교원으로 편입한 후, 미술인재 양성에 몰두하는 동시에 예술 연구소의 부소장 직무를 맡으면서 민족예술 이론연구에 착수하여 조선족 미술교육 사업 발전에 큰 성과를 올렸다.

임무웅, 「과원의 노래」, 유화, 1960

5) 조장록(趙長禄, 1937~, 전공유형: 판화, 무대미술)

중국 길림성 연변 화룡현에서 태어났다. 1959년 10월에 심양 노신미술
학원 미술교육학부를 졸업하고 심양시 제50중학교에 배치 받았다. 1961년
에 연변예술학교에 전근하여 미술교원으로 교편을 잡다가, 1963년 3월에
연변가무단으로 직장을 옮긴 후 1997년까지 무대미술 설계를 책임지었다.
그는 연변의 무대미술의 발전과 변혁에 큰 공훈을 하였다.

조장록, 「풍년」, 판화, 1961

제4장

문화대혁명시기 미술교육
(1966~1976)

이부일, 「공정의 아침」, 유화, 1974

중국은 1960년대 전반기, 국민경제에 대한 발전 전략에 있어서 사회주의 건설의 발전을 일단락 지은 것을 마지막으로, 특수한 역사적인 단계인 '문화대혁명'[1]이라는 동란에 휘말리게 된다. 운동초기의 방향에서 임표, 강청 반혁명집단이 주도한 '문화대혁명'은 당과 국가 및 중국 각 민족 인민들에게 엄청난 재난을 안겨 주는 결과를 초래했다.

1966년 5월부터 1976년 10월까지 '문화대혁명'은 전국적 범위에서 진행한 10년의 동란으로서, 변경에 위치한 연변 지역도 이 시기에 막대한 정신적·물적 피해를 면치 못하였다. 따라서 연변 조선족의 문화예술 교육사업은 앞뒤를 분간할 수 없는 기로에 빠졌고, 중국 조선족의 미술인재 양성의 중심지인 연변예술학교 미술교육 사업도 크나큰 좌절을 맛보았다. 1967년 9월, 임표, 강청 반혁명집단들의 민족교육에 대한 악랄한 파괴 행위로 말미암아 제5기 미술전공 학생 모집 계획은 파기되었고, 또한 금후 12년이란 세월동안 정상적인 학생모집을 실시할 수 없었다.

'문화대혁명'초기에 유일하게 존립한 1961년 모집의 6년제 중등전문학교 미술교육은 기형적인 정치성에 오염된 형태로 변화하여, 교육제도와 교육방침, 교육사상 및 교육 내용 등은 운운할 수도 없을 만큼 인간성 도야의 교육이란 의미에서까지도 교육 체제의 흔적조차 찾아볼 수 없었다. 오죽하면 십여 년 동안 연변 인민들이 크나큰 관심과 각별한 사랑으로 애지중지 가꾸었던 연변예술학교 미술교육이 하루아침 사이에 무너지고, 이전에 거둔 성과조차 반혁명 집단들에 의하여 전부가 부정되었겠는가? '문화대혁명' 후반기, 중국 공산당 중앙위원회에서 임표 반혁명 집단의 정변 음모를 분쇄한 후, 학교는 정상질서를 되찾았지만 역시 강청 반혁명집단의 세력으로 미술전공 학생모집은 정상적으로 진행할 수 없었다.

1 중국 사회주의 혁명과정에서 1966년 시작하여 1976년에 결속된 정치적 운동을 말한다.

1. 사회적 배경

1) 정치적 운동

1966년 5월 4일 모택동은 중앙 정치국 확대회의를 소집하고, 현실과 괴리된 '문화대혁명'의 강령을 담은 문건인 〈중국공산당 중앙위원회의 통지〉를 채택하였다. 이 통지를 채택한 주요한 원인은 당시 모택동의 사상 정서와 밀접한 관계가 있다. 그는 당시의 사회질서를 다음과 같이 결론지었다. 즉,

> 많은 자산계급의 중심인물들과 반혁명 수정주의자들이 당 내, 정부 내, 군대 내와 문화 영역의 각 층에 잠입하였으며, 상당히 많은 단위들의 영도권이 이미 마르크스주의자와 인민대중의 수중에 있지 않다. 자본주의 길로 나아가는 당내의 집권파가 중앙에서 수정주의의 정치노선과 조직노선을 가진 자산계급사령부를 형성하였으며, 각 성, 시, 자치구와 중앙 각 부문에 모두 그들의 대리인이 있다. 그렇기 때문에 과거와 같은 그러한 투쟁으로는 문제를 해결할 수 없으며, 오직 '문화대혁명'을 진행하여 공개적이며, 전면적으로 아래로부터 위로 광범한 군중을 발동하여 상술한 암흑면을 밝혀놓아야만, 자본주의 길로나아가는 당내 집권파當權派[2]들의 손에서 권력을 탈취할 수 있다. 이것은 실제상에서 한 계급이 다른 한 계급을 뒤엎는 정치대혁명이다.

모택동의 극히 주관적이고 오류적인 개인적 관점에 맞서, 중국 공산당 중앙위원회는 유소기와 등소평의 직접적 착수로 정치국의 토론 회의를 거쳐, 북경시의 각 대학교와 중학교에 공작조를 파견하는 동시에, 전국 각 성·시에도 연속 공작조를 파견하였다.

2 당시 모택동의 사상을 옹호하지 않는 영도자, 즉 유소기, 등소평 등 국가 고급간부들을 가리킴.

모택동 주석이 홍위병을 접견 홍위병을 접견하는 모택동

 8월 5일 모택동은 〈사령부를 포격하자—나의 대자보〉를 발표하여, 지난 6월 상순에 공작조를 파견한 것을 일러 자산계급 독재를 실시하였다고 질책하면서, 선명하게 투쟁의 예봉을 직접 유소기와 등소평을 중심으로 한 '자산계급 사령부'에 돌렸다.[3]

 모택동의 호소로 1966년 8월 1일부터 소집한 당의 제8기 제11차 중앙 전체위원회의에서 유소기, 등소평의 '죄과'에 대한 적발과 비판이 이루어졌고, 〈무산계급 문화대혁명에 관한 중국 공산당 중앙위원회의 결정〉을 채택하였다. 이 결정에서 '문화대혁명'운동의 핵심을 '자본주의 길로 나아가는 집권파를 타도하는 것'이라고 강조하였으며, '문화대혁명'을 진행하는 방법은 '4대'[4]를 근간으로, 군중이 자기를 자기로부터 해방하는 것이라고 규정하였다. 1966년 8월 18일, 모택동은 천안문에서 전국 각지로부터 북경에 모인 군중과 홍위병을 접견하였다. 그로부터 전국적 범위 내에서 모택동 사상을 옹호하는 '대혁명'이 연계를 맺기 시작하였다. 모택동의 지지와 고무에 힘입

3 당시 현실적이고 진보적인 사상을 간직한 중앙 영도간부들을 가리킴. 정확하게 말하면 경제의 '자율화'(농민들에게 상대적으로 토지를 분배하고자 한 유소기의 관점이라든가 등)를 지향하는 당내의 우파경향의 인사들을 가리킴.

4 대자보, 대선전, 대비판, 대반란 등 운동을 가리킴.

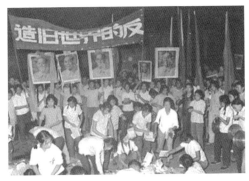
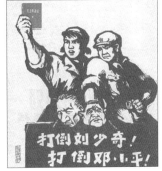

책을 소각하는 학생들　　　　　비판선전화

어 홍위병은 전국 각지로 다니며 '반란'하고, 소위 '자본주의 길로 나아가는 집권파'를 색출·체포했으며, 각 지역의 당정기관을 충격하여 대혼란을 일으켰다.

8월 18일, 모택동이 천안문 광장에서 전국 각지의 홍위병 대표들을 접견했다는 소식이 전해진 뒤, 연변 지역 각 대학, 중등학교, 보통학교들에서도 홍위병 조직들이 나오기 시작하였다. 중학생 홍위병들은 거리에 나서서 낡은 사상, 낡은 문화, 낡은 풍속, 낡은 습관들을 모조리 쓸어버리는 소위 '네 가지를 타파'하는 활동을 전개하였다. 북경, 상해 등 대도시의 홍위병들이 일으킨 이 운동은 8월 18일 국가 부주석인 임표가 천안문 광장에서 연설을 통해 더욱 고취시키자 점차 전국에 파급되었다. 연길시의 중학생 홍위병들은 떼를 지어 상점, 여관 등에 가서 이른바 '봉건사상, 수정주의 색채를 띤 간판'들을 모조리 떼여 버렸다. 그들은 처녀들의 '부적절한' 스타일의 머리카락까지 잘라 운동 머리(단발머리)를 만들어주었으며, 젊은 여성들이 굽 높은 신발의 뒤축을 떼여 버리기까지 하였다. 용정시 홍위병들은 용정지명기원지 정천비龍井地名起源之井泉碑를 파묻었으며, 연길시 홍위병들은 팔도구[5]까지 원정을 가서 그곳 교회당을 '반란'으로 없애버렸다. 수많은 명승고적, 사당, 교회당,

5　연길시에서 약 25㎞ 떨어진 시골마을의 명칭임.

과련비석들이 화를 면치 못하였으며, 문화계의 인사들 그리고 목사, 신부, 스님, 수녀들이 갖은 능욕을 당하였다. 구체적인 사료를 살펴보자.

1966년 공업. 농업 총생산액은 6억 3,099만원(1970년 불변가격)으로서 1965년에 비해 0.34% 저하 하였다. 그중 건축 재료공업, 삼림공업, 제지공업 등의 생산량은 각각 23.97%, 21.61%, 10.19%씩 저하 하였다. 공업. 농업 총생산액은 1967년은 1966년에 비해 6.33%저하 하고 1968년은 1967년에 비해 10.61%저하 하였다. 재정수입은 1967년은 1966년에 비해 14.60% 저하 하였고 1968년은 1967년에 비해 10.51%저하하였다.[6]

즉, 1967년과 1968년 이 두 해는 연변 경제가 가장 쇠퇴된 시기이다. 공업, 농업생산이 하강되고 재정수입이 저하하였으며 생산이 시장공급을 따라가지 못하였다. 민족문화 교육사업 또한 심각하게 좌절하였음을 더 말할 것도 없다.

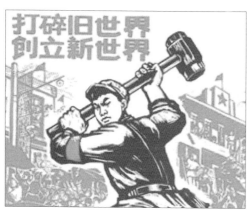 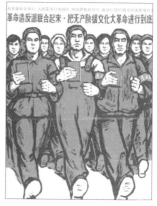

'문화대혁명' 선전화

6 문숙동, 「21세기로 매진하는 중국조선족 발전방략 연구」, 중국 심양: 요녕민족출판사, 1997, 332쪽

2) 민족정책의 변형

새 중국이 건국된 후, 국가에서는 민족차별시를 타파하고 사회질서를 안정시켰으며, 민족 분규와 민족 간의 각종 장애를 없애고 민족 간의 소통을 강화시켰고, 민족단결을 강화하면서 전 중국의 통일을 수호하였다. 그리고 소수 민족 지구에서는 민족구역 자치를 실행하고 많은 소수 민족 간부를 양성하였으며, 각 민족의 특점과 지구의 특성에 근거하여 정확한 민족 방침과 정책을 제정하고, 합당한 방법으로 민주개혁과 사회주의적 개조를 진행하여 생산력을 증대시켰다. 이러한 사실은 중국이 소수 민족의 해묵은 문제의 해결이라는 점에서 거둔 위대한 성취이다.

그럼에도 불구하고, 사회주의시기에 중국의 다민족 관계에는 아직도 일정한 문제가 있었다. 그것은 민족 간의 차이와 그에 따르는 차별이 상존해 있었다. 즉, 불평등이 존재하고 있다는 것이다. 중국 신민주주의시기에 있어서 민족 문제의 실제가 계급의 문제라고 한다면, 사회주의시기에 들어서서 즉, 소유제를 통한 사회주의적 개조를 기본적으로 완성한 후의 민족 문제의 본질은, 사실상의 불평등을 소멸시키는 것이다. 민족 간의 불평등을

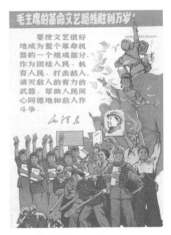

'문화대혁명' 선전화

해소하고, 각 민족의 번영을 실현하는 것은 중국 사회주의 단계에서 다민족 문제에서 해결하여야 할 근본적 내용이자 임무였던 것이다.

그러나 임표, 강청 반혁명 집단은 민족 문제가 존재하지 않는다고 하면서, '사회주의 나라에 무슨 민족의 불평등이 있는가'고 억지 부리면서, 민족 문제의 제기자체를 부정하였다. 그들은 이런 '좌'적 관점에서, '사회주의 시기는 민족이 융합하는 시기'라고 하면서, 소수 민족 인민들에게 인위적인

융합을 강조하였다. 이것은 본질적으로 수많은 소수 민족에 대한 한족漢族으로의 동화 정책을 실시하는 것이다.

임표, 강청 반혁명 집단의 정치적 관점과 반동적인 민족정책의 영향으로 중국 공산당의 민족정책은 유린을 당했으며, 또한 민족 문제의 시비로 정국이 혼란해졌다. 민족정책의 유린은 직접적으로 민족교육에 영향을 주었는바, 연변의 조선족 교육이 통일성, 공통성만 강조하고 상대적인 독립성, 개성을 운운할 수 없었다.

3) 민족교육의 말살

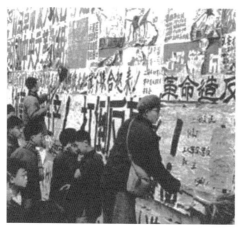

대자보를 붙이는 학생들

해방 후 연변 지역 조선족의 아주 높은 교육열과 향학열은 중국 내에 널리 알려져 있었다. 이것은 조선족 인민들의 장기간에 걸친, 교육에 대한 관심과 아울러 조선족의 형성과 정착, 발전과정을 통하여 이루어진 훌륭한 전통이다. 특히 1949년 중화인민공화국의 건국 이후, 연변의 조선족 인민들은 각급 정부의 지지와 도움 아래, 전 방위적인 학교설립 운동을 벌려 1950

 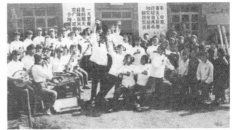

'문화대혁명' 선전대

년대에 비교적 탄탄한 민족교육 체계를 기본적으로 확립하였다. 민족교육 체계를 구축함으로써 연변의 민족경제와 민족문화를 추진하였고, 경제와 문화면에 존재하였던 불평등을 점차 소멸하였다.

'문화대혁명'시기에 임표, 강청 반혁명 집단은 스스로의 반동적 민족관념을 근간으로, 중국 공산당의 영도로 이루어진 소수 민족교육 체계를 '수정주의', '지방 민족주의'적인 것으로 비판하였다. 뿐만 아니라 조선족이 연변 지역 대학, 중등전문학교에서 고급 전문 인재를 양성하는 것은 '민족 분리주의를 실시하는 검은 거점'이고, '나라를 배반하고 수정주의에 경도된 인재를 양성'하는 것이라고 모함하면서, 이러한 '민족대학을 박살내야 한다'고 역설하였다.

그들은 먼저 당시 연변의 최고학부인 연변대학에 타격을 주었는데, 강청 반혁명 집단은 민족대학인 연변대학을 '민족 분리주의를 실시하는 검은 거점'이므로, 우선적으로 연변대학의 학생입학의 민족비율을 고쳤다. 그리하여 많은 조선족 교원과 간부들을 학교에서 내쫓았고, 그 대신 타 지역에서 한족 교원과 간부들을 대량으로 영입하였다. '문화대혁명'전의 학생 구성에서 조선족이 80%미만을 차지하였고, 나머지는 기타 민족이었다. 대혁명이 시작하면서 이 비례를 정반대로 만든 것이다. 교원, 간부의 비례 역시 조선족이 80%이었으나 '문화대혁명'기간에 이것을 50%로 규정하였다. 심지어 민족대학의 특성을 반영해주는 학과(조선어학, 중국 조선족역사, 조선 고대

사 등)는 모두가 큰 타격을 면할 수가 없었다. 결국 조선족 학생은 민족대학인 연변대학에 입학하기가 점차 어려워졌고, 많은 조선족 교원과 간부들이 배척받고 버림을 받았다. 더욱 황당한 것은, 연변 의학원과 연변 농학원을 중등전문학교로 개편해버렸고, 또한 중등전문학교는 없애고 일반 중학교로 전환시킴으로써, 연변의 전반적인 민족교육의 구조는 거의 파탄 지경에 이르렀다.

그 당시 대학 영역에서 개편정황을 놓고 볼 때, 전국적으로 434개의 대학교가 392개로, 즉 10%정도 감소되었는데, 연변 지역의 학교는 66%나 감소하였다. 이 사실은 조선족의 교육사업이 일반교육사업보다 더욱 심한 파괴와 재난을 겪었다는 것을 증명하는 것이다.

연변의 대학 교육이 심한 타격을 입었을 뿐만 아니라 중등전문학교 교육도 심한 파괴를 당했는데, 그중 중등전문학교 미술교육의 피해는 말 할 수 없이 컸다. 그것은 임표, 강청 반혁명 집단이 지적한 '두 가지 평가'[7] 즉, 자산계급으로 낙인을 찍고 비판 운동을 전개함으로써, 1969년 연변예술학교는 마침내 예술교육의 현장에서 12년간이나 족적도 없이 사라진 것이다.

10년 동안의 '문화대혁명'시기에 많은 조선족 예술인들은 '구린내 나는 아홉째'[8]로 취급 받아, 당시의 미술창작은 단일하고 고정된 개념으로 엮어진 것으로, 발표한 작품이라야 고작 임표, 강청 반혁명 집단의 정치노선과 개인숭배를 선양한 것들이었고 예술에서는 소위 '근본 과업론',[9] '주제 선행론',[10] '3돌출 원칙'[11]을 내세움으로써 많은 작품들은 현실을 왜곡하거나 조작

7 교육전선에서 자산계급이 무산계급을 통치하였으며, 교원가운데 다수와 새 중국이 성립 후 17년 동안에 양성한 학생의 대다수는 세계관이 기본상에서 자산계급적 이라는 것.

8 강청의 정치'학술'로서 아주 낮은 사회적 지위에 처해 있는 사람들을 가리키는데, 지주, 부농, 반혁명, 나쁜 분자, 우파분자, 변절자, 특무, 자산계급 길로 나아가는 집권파, 자산계급 지식 분자이다. 마지막 아홉 번째 순서에 배열한 자산계급 지식분자는 학교의 지식인을 가리킨다.

9 당시의 사회에 선전적이 사상요구에 부합한 내용.

10 정절성이 있는 정치이고 대혁명적인 주제.

11 정면 인물을 돋보이게 하고, 정면 인물 가운데서 주요한 정면 인물을 돋보이게 하고, 주요한 정면 인물가운데서 영웅 인물을 돋보이게 한다는 것.

하고, 인물을 신격화하며 생활을 왜곡·오독하는데 그쳤다.

'문화대혁명'운동은 민족교육 질서를 마구 파괴하였을 뿐만 아니라 민족 교원들에 대하여서도 여지없이 탄압하였다.

해방 후 중국 공산당의 영도로 양성한 조선족 지식인은 더 운위할 것도 없을 뿐더러, 노동계급에서 연유한 지식인이나, 구 사회에서 넘어온 지식인이라 할지라도 그들 대다수는 오랫동안 중국의 사회주의 혁명과 사회주의 건설과 그 실천, 그리고 스스로의 구체적인 실천을 통하여 훈육된 자들이다. 사회주의 관점에서 인민을 위하여 복무하는 노동계급의 지식인으로 거듭 태어난 것이다. 특히 중화인민공화국의 성립 이후에 조선족 교원들은 인민의 교육사업을 위하여 성실하게 일하여 왔다. 때문에 연변 조선족 교원들은 중국 공산당과 국가의 배려를 받았으며, 연변 내 여러 기타 민족 인민들의 존경을 받아왔다.

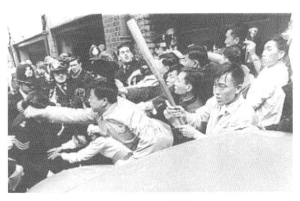

반란을 일으키는 사람들

그러나 '문화대혁명'시기에 임표, 강청 반혁명 집단이 중국 공산당의 민족정책을 짓밟고 민족사업을 파괴함에 따라, 연변의 조선족 교원과 교육구조는 전반적으로 유린당했고, 교육사업도 극심한 피해를 받았다.

특히 그들은 민족대학인 연변대학에서 6명의 핵심 지도자 간부를 '자본

주의 길로 나아가는 집권파', '특무', '반역자', '민족 분열주의자'로, 교직원 총수의 20%에 해당되는 교직원들을 '특무', '반혁명'이라는 죄명으로 타도하였다. 연변대학에서 '특무'로 된 교직원만 하여도 29명에 이르렀으며, 그에 연루된 사람은 무려 80여 명이나 되었다.

임표와 강청 반혁명 집단은 '계급대오' 정리를 통하여, 연변대학의 간부와 교원을 탄압하였을 뿐만 아니라 농촌으로 쫓아버리는 방법으로 간부와 교원들에게 박해를 가하여 교직원 집단을 가일층 파괴하였다.

민족학교의 간부와 교원 집단에 대한 그들의 유린과 파괴는, 파쇼적 만행과 조직적 청산에만 그치지 않았다. 그들은 학교의 간부와 교원들에게 '문화대혁명' 전 17년간, '검은 노선'[12]을 집행하였다는 것과 '자산계급 지식인'이었다는 것을 수락하도록 강요하였다. 이를 수락시키기 위하여 각지 각 계층의 학교에 이르기까지, 층층이 이른 바 정치교육학습반을 꾸려 교원들에게 압력을 가하였다. '두 가지 평가'를 인정하지 않은 간부와 교원들에 대해서는 '우경右傾'[13], '복벽復壁'[14], '문화대혁명에 대한 부정'이라는 누명을 마구 들씌웠다.

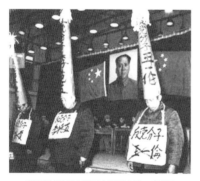

억울한 간명을 쓰고 심사를 받는 사람들

학교의 교원들은 정치적 압력을 받으면서도 학생들의 지적 수준이 여지없이 낮아지는 것을 개탄하였으며, 일부 학생들이 '머리에 뿔이 나고, 몸에 가시가 돋은 망나니'로 변해가는 것을 더없이 가슴 아프게 생각하였다. 학교에서 정상적인 교학 질서를 세우기 위하여 취한 조

12 건국 후부터 '문화대혁명'전까지 실시한 문예(文藝)사상은 당을 반대하고, 사회주의를 반대한 자산계급문예 사상이라는 뜻.

13 사상에 보수적이고 반동 세력에 투항 경향이 있는 분자를 가리킴.

14 과거에 존재하였던 정치세력을 다시 세운다는 뜻.

례, 교원들의 관리, 나아가 학생들에 대한 엄격한 교육적 요구조차 모두 '사도존엄師道尊嚴'[15], '복벽', '역류逆流'[16]로 질책을 받았으며, 수많은 교원들이 핍박과 비판을 받았다. 그리하여 많은 학교들에서는 간부가 학교 교육을 관리할 수 없고, 교원이 학생을 가르칠 수 없으며, 학생이 배울 수 없는 혼란한 국면을 초래하였다.

2. 정치적 미술교육

1971년에 중국공산당 중앙에서 임표 반혁명 집단의 반혁명 무장정변을 분쇄한 후, 1972년 연변 조선족자치주 교육학원 주최로 전 자치주적으로 교수연구회를 소집하였다. 회의에서는 조선족 교수경험을 교류하였고, 민족교육의 지위를 회복하고 강화하는 것에 대한 토론이 있었으며, 지도부에 대한 일련의 비판과 건의도 있었다. 사실 이 회의는 정치세력이 강한 강청 반혁명 집단에 맞서서 민족교육의 정상적인 발전을 수호하기 위하여 조직한 것이었다.

1972년 1월 22일, 중국 공산당 연변 조선족자치주위원회의 결정에 의하여 폐교한 연변예술학교를 다시 복구하였다. 시골 농촌에 내려가거나, 다른 사업체에 취업했던 교원들이 다시 모여 예술학교의 운영방안을 토론하고 새로이 제반 규정을 제정하였다. 교육 방안에는 양성 목표와 과업, 학제, 학과목 설치 등을 포함하였고, 미술전공생 모집에 대하여 건설적인 좋은 생각들이 분분했으나 '문화대혁명'기간의 대대적인 파괴로 인하여 학생 모집을 할 수 없었다.

15 여기에서 나타내는 뜻은 사회와 이탈한 교육방법을 가리킴.
16 문혁의 정책과 그 수행방식을 비판하였던 일련의 국가지도자를 일렀던 '2월 역류'에서 연유한 말인 듯 함.

방득림, 「혁명 정신」, 선전화, 1977

당시 양성목표에는 '모주석의 혁명문예노선과 혁명교육노선을 지침으로 하여 마르크스주의, 모택동사상으로 무장하고, 중등문화와 중등예술 기능을 장악한, 신체가 건강하며 인민을 위하여 복무할 수 있는 한 가지를 전문하고 여러 가지에 능숙한 혁명문예전사를 양성 한다'라고 규정하였고, 교수개혁의 지도사상을 '수정주의를 비판하는 것을 고리로 하고, 본보기극을 학습하는 데로부터 착수하여 교수를 개혁하며, 군중을 발동하여 교수개혁을 한다'라고 제정하였다.

그러나 이때에도 '4인 무리'가 모든 것을 통제하고 있었기에, 계획적으로 정상적인 학교 교육을 진행할 수는 없었다.

1) 교육 질서의 파괴

1966년 5월 11일, 문화대혁명에 대한 상부의 지시가 연변예술학교에 전달되었고, 6월 말에 문화대혁명 공작대가 연변예술학교에 도착하여 학교 행정부에 '문화대혁명'위원회가 조직하였다. 더 말할 것도 없이, '문화대혁명'위원회는 학교의 행정부에 존재하였으나, 그것은 정상적인 예술교육 관리를 벗어나 비과학적 정치사상 운동의 조직으로써, 정상적인 전반 예술교

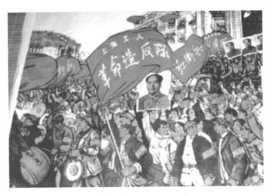

지승원, 「밭머리에서 훈련」,
중국화, 1972

'문화대혁명' 홍위병 선전화

육 활동에 지장을 주고 혼란스러운 국면을 야기시켰다.

그 당시의 예술 교육사상, 교육방침, 교과과목 등은 모두 혁명위원회의 조직사상에 준거한 것이다. 즉, 임표와 강청의 문예 노선에 따라 집행하였으므로, 미육美育교육이라는 성격을 완전히 떠나버렸다.

이로써 연변예술학교에서도 이들을 추종하는 '반란파' 조직이 생겼다. '반란파' 조직은 임표, 강청 등 반혁명분자들의 교육사상 기치를 내세우고 학교의 교육질서를 여지없이 파괴시켰다. 예를 들면, 11월 20일 예술학교의 '반란파' 학생들이 '검은 낡은 서류'를 찾는다는 구실로 연변대학의 '반란파'들과 결탁하여, 학교운영의 핵심인 당안실[17]을 습격함으로서 현재에 와서도 복구할 수 없을 정도의 크나큰 손실을 입혔다.

1967년 1월 중등전문 예술학교의 문화대혁명 위원회가 해산한 후, 학생들은 '무산계급 반란단', '무산계급혁명 반란단', '대도하 반란단', '강철궤도 반란단' 등 4개의 군중 혁명조직으로 찢어져서 파벌 싸움을 하였다. 1968년 8월, 교내의 4개 조직이 연합하였고, 8~9월 전후에 인민해방군 선전대와 노동자 선전대가 예술학교에 들어와서 '계급대오청리'라는 운동으로 13명의

17 문건이나 서류를 보관하는 부문. 즉 중국은 당안제도를 통하여 사회 각 계층(주로 행정인원, 국가공무원 및 화이트 칼라계층 등)을 이동과 변화를 장악함.

교원과 사무원을 격리 심사하였다. 그리하여 하루가 멀다 하게 정치투쟁, 계급투쟁, 사상투쟁 등 주제 회의를 실시하였는데 그 누구라도 교육, 교학 등의 연구를 할라치면 '구린내 나는 학술연구'로 취급하였다.

또한 지난 10년간의 예술교육 사업의 성과를 전면적으로 부정하였으며, '예술학교는 수정주의 문예노선과 교육노선을 집행하고 수정주의 싹을 키우는 온상으로 되었다'는 사망신고를 받았다. 이로 말미암아 1969년 10월, 연

하향 통지서

변 조선족자치주 혁명위원회에는 연변예술학교 취소에 대한 결정〉을 내렸고, 예술학교는 연변 군분구 통신련(通訊連)에 의하여 점유당하고, 모든 설비는 연변 조선족자치주 혁명위원회 정치부 문공단(文工團)[18] 과 각 현, 시 문공단에 넘겼으며, 일부 교직원들을 문예단체에 전근시켰다.

12월에 들어와서는 대부분 교직원들은 가족을 데리고 각 현의 농촌에 가서 자리를 잡거나, 연길시내의 연변 자동차 수리공장, 연변 인쇄공장에 취직할 수밖에 없었다.

결국 1957년에 연변예술학교가 개교한 지 12년 후인 1969년에 연변의 유일한 예술인재 양성학교 연변예술학교는 문을 닫고 말았던 것이다.

18 정치적인 선전의 목적으로 출현한 이동성(移動性) 문예 공연 단체.

2) 변형적인 교육 내용

'문화대혁명' 선전화

문화대혁명 기간에 임표, 강청 등 반혁명 집단은 자기들의 정치적 목적을 실현하기 위하여 국가의 교육방침을 마음대로 뜯어고쳤다. 모택동이 1957년에 제기한 우리가 양성하여야 할 '사회주의 각성이 있고 문화지식이 있는 노동자'는 그들에 의하여 '머리에 뿔이 나고 몸에 가시가 돋친', '문화가 없는 노동자'로 바뀌었다. 이른바, 계급투쟁을 주과主課로 하는 지속적인 고된 단순노동에 참가시키는 것이야말로 그러한 인간을 양성해내는 유일한 통로가 되었다. 그들은 이러한 지도방침과 목적으로 '조류에 거슬러 나아가는 정신', '지식이 많을수록 반동이다'는 등의 사상 의식을 극력 주입하였으며, 1973년 7월에 나타난 '0점 영웅'[19]을 따라 배워야 할 본보기로 제기하였다.

'문화대혁명' 운동 초기에 유일하게 존재 한 제4기 6년제 미술반은 이러한 변이적인 괴의한 사상의 영향으로 교학을 진행하였다.

19 지식공부를 전혀 하지 않고 정치활동과 생산노동에만 적극적으로 참가한 장철생(張铁生)이란 당시 한 대학생을 가리킨다.

(1) 도덕 교육

'문화대혁명' 시기 유행물품

　　'문화대혁명' 시기에 펼쳐졌던 연변의 전문미술교육은 도덕 교육에서 이른바, '계급투쟁'과 '노선투쟁'이 유일한 사상내용이었으며, '계급투쟁', '노선투쟁'의 정치적 관점을 배양하는 것이 유일무이한 목표로 되었다. '문화대혁명' 미술교육 운동에서 예컨대 '투쟁성'을 강하게 표현하면 사상이 좋은 것으로 인정하였으며, 도덕 품성은 있으나마나한 것으로 취급하여 전혀 언급조차 하지 않았다. '계급투쟁'의 확대를 가일층 강화하였으므로, 설령 미육美育[20]교육에서 일절 이의 있는 것은 발표할 수 없었고, 토론할 수도 없었다. 따라서 연변예술학교의 교원과 학생들은 솔직한 그림을 그릴 수 없었고, 허구적인 미술활동에만 머물러 있었다.

　　도덕 교육은 정치 교양, 사상 교양, 도덕품성 교양으로 구성하였는데, 이것들은 전부가 한 덩어리로 이루어져 있기 때문에, 종합적으로 도덕 교육을 잘하려면 우선 그 기초인 도덕품성 교양을 잘하여야 한다. 그러나 '문화대혁명' 시대의 교육정신은 도덕품성은 있어도 좋고 없어도 좋은 하잘 것 없는 문제로 치부하였기에, 미술교육 활동에서 도덕품성 교양은 완전히 폐기하여 버렸다. 나아가 사회주의 혁명과 건설을 위하여 열심히 많은 기초지식

20 중국 교육방침에서 미육(美育)은 덕육(德育), 지육(智育), 체육(體育), 미육, 기술교육과 동존하며, 기타 영역과 밀접한 연관이 있고, 호상 의존하며 호상 추진시키는 관계라고 지정하였다.

과 미술창작 기능, 예술적 표현형식들을 습득하고 체득해야 한다는 교육사상 역시 전혀 도외시하였다.

(2) 지적 교육

지知적 교육에 있어서 강청 반혁명 집단은 '지난 17년과 맞서야 한다'는 행동방침을 제기하고, 문화대혁명 전의 17년 동안 교수 사업이 '세 가지 중심'[21]을 실시하였다고 질책하면서, 교육·교양·교학 사업의 합법칙성을 부정하였다.

1966년 6월, '문화대혁명' 이전에 편찬한 예술학교 중국어문(조선족학교에서는 조선어를 포함) 교과서의 사용을 중지하고, 모주석 저작을 기본교재로 한다는 상부의 지시가 떨어졌다. 그 후 1968년부터 교재를 '문화대혁명'위원회의 지시에 따라 예술학교에서 자체로 편찬하도록 하였다.

당시의 교재 편찬에 있어서 지도적 사상은, 첫째 계급투쟁을 기본벼리로 하는 것이고, 둘째 교재의 지식은 '유용한 지식'이여야 한다는 것이다. 이러한 지도 사상에 의하여 '문화대혁명'시기에 특수한 교재를 편찬하였다.

그때 편찬한 교재는 매 교과목의 지식 체계와 기본 지식을 무시하였으며, 이른바 '유용'한 지식만을 교재에 반영하였다.

연변예술학교 미술교육에서는 '유용한 지식, 쓸모 있는 지식'을 가르쳐야 한다는 정책방향에 따라 자체적으로 교재를 개혁하고 새로운 교안과 교재를 편찬하였는데, 예컨대 정물화 창작에서 사용하는 정물들은 혁명적 정신이 깃든 물건(군용품, 정치 서적 등)들이어야 하며, 인물 모델은 혁명적 인물형상, 노동계급의 인물 형상이어야 한다는 것이 그 골자이다. 공동과목은 주로 모택동 저작을 학습하는 것이고, 미술창작품은 반드시 계급투쟁과 그 정치성을 표현하여야 했던 것이다.

21 교재중심, 교원중심, 실내수업 중심.

3) 교학 과정

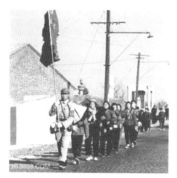
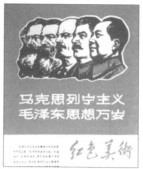

농촌으로 나아가는 학생들　　　'홍색미술' 선전화

　교학은 학교에서 교육목적을 성취하고 인재를 양성하는 것을 기본적 임무로 한다. 그러므로 학교 사업은 그것을 위주로 해야 한다. 교수의 과업은 주로 수업을 통하여 실현하므로 교학 수준을 높이려면 우선 수업의 질을 제고하여야 한다. 수업은 학교 사업에서 핵심적인 지위를 차지하고 또한 대부분의 시간을 차지한다. 그러나 반혁명 집단들은 이것을 '수업중심'이라고 비난하면서, '문을 열고 학교를 꾸리는 것'으로 실내 수업을 대신하였으며, 즉 일하는 것으로써 학습을 대체하고자 하였다. '문을 열고 학교를 꾸리는' 학교운영 방식은 도시의 대학교, 중등전문학교, 중·소학교들이 농촌에 가서 농장을 열고 거기에 분교를 설치하는 교육운동이다.

　연변예술학교 미술학부는 1966년에 9월부터, 사회 수요에 적응할 수 있는 지식과 예술적 기능을 학생들에게 전수하여야 한다는 주제 교육사상 아래, 보편적으로 사회실천과(노동과)를 조직하였다. 기실은 이러한 실천 미술 교육은 노동력의 단순한 훈련에 불과한 것이다. 제4기 6년제 미술반의 학생들은 잡다하고 빈번한 정치운동에 참가해야 했을 뿐만 아니라 그 무슨 대회전이요, 분교 노동이니 하는 힘든 단순 노동에도 참가해야 하였다. 결국 미술부 학생의 기초 기능학습 시간을 확보하지 못했으며, 학생들의 기능학

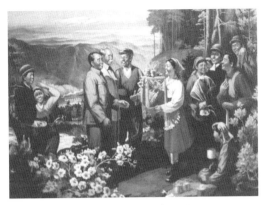

방득림, 「사양원」, 수분화, 1975 박춘봉, 「배려」, 수분화, 1976

습 시간이 채 두 달도 못 되었다.

수업에서는 〈어록〉이 교과목의 수업을 통솔해야 한다는 '좌'적인 관점과, '계급투쟁'을 주로 해야 한다는 요구 때문에 모든 미술 학과목의 내용은 정치화 되었다. 예를 들자면, 미술이라는 단어를 해석할 때, 그것은 미를 탐구하는 학문이라는 정의 외에도, 인민을 위하여 복무하는 선전 무기라는 정치적 해석을 부과해야 하였다. 만약 어느 교수가 자기 과목의 교학에서 심혈을 기울여 미학의 기본 지식을 전수하고 참답게 기능 훈련을 강화했다면, 그에게는 '지육제일智育第一'[22]의 감투가 씌워지는 것이다.

교학과정은 교원과 학생 두 개 방면으로 구성하였는데, 교원과 학생의 관계에서 본다면 교수과정은 교원이 주도적 역할을 한다. 그러나 임표, 강청 반혁명 집단은 이것을 '교원중심'이라고 비판하면서, 교원의 주도적인 역할을 부정하였다.

그들은 지식인의 '세계관은 기본상 자산계급 세계관'이므로 노동자·농민·병사를 근간으로 하는 교원 집단을 형성해야 한다고 주장하면서, 노동자·농민·병사를 억지로 교단에 세워 수업을 하도록 하였다. 그리하여 노동

22 여기에서 사회주의 정치사상, 교육제도와 이탈한 지식교육을 비유한 말.

자·농민·병사, 심지어 학생마저 교단에 올라가 강의하는 현상이 나타났는데, 당시에는 이를 '신생산물'이라고까지 하였다.

그러나 연변예술학교 미술교육 영역에서는 '신생산물' 교육형식은 존재하지 않았지만, 미술교육에서 합리한 체계인 지식의 전수를 부정하고, 수업의 주체인 교원의 주도적 역할을 부정하고, 교학에서 학생들의 단순한 사회적 실천만을 강조하여 그 전반 문화소질이 전례 없이 낮아졌다. 제4기 6년제 미술반 학생들의 졸업창작은 모두가 정치적인 내용들이고 또한 예술적인 표현수단이나 그 표현기술수준은 한심할 정도로 형편이 없었다.

총체적으로 이 시기의 연변예술학교에서 진행한 전문적 미술교육은 도덕 교양으로부터 지적 교양에 이르기까지 그 수준과 질이 전면적으로 저하되었을 뿐만 아니라, 민족정책에 대한 억압으로 민족교육의 특성을 도무지 발휘할 수가 없었다.

개혁개방시기 미술교육
(1977~1992)

김문무, 「봄날」, 유화, 1979

1976년 10월 6일, 중국 공산당 중앙위원회 정치국에서는 중국 각 민족 인민들의 애국주의 의지에 따라 반 사회주의 집단 '4인 무리'의 음모를 분쇄하고 암흑한 '문화대혁명' 운동을 결속 지었다. 정상적인 정치질서를 회복한 중국공산당은 동란시기에 존재한 그릇된 정책과 착오를 시정하고 전 방위적인 사회정돈을 진행하였다. 등소평 시대가 도래 한 것이다.

　문화대혁명을 결속된 이후, 조선족 전문 미술교육은 그 전의 극좌 정치에 경도된 교육으로부터 복합적인 인재양성위주의 교육체계로 점차 전이하여, 사회의 발전과 개혁의 물길과 하나가 되는, 즉 새 시대 현실에 적합한 인재양성의 목표로 그 설정을 달리 하였다. 특히 교육사상과 관념이 변화함에 따라 미술교육의 질적인 돌파구가 마련하였다. 방득림의 작품 「경축」을 보라. '나쁜 정부'가 물러가고 '좋은 정부'가 들어서길 인민대중이 얼마나 고대했는가를 새삼 확인할 수 있지 않는가?

방득림, 「경축」, 선전화, 1982

1. 문화적 배경

1) 개혁개방 사조

1976년 10월 '4인 무리' 반혁명집단을 분쇄한 후, 중국은 새로운 역사시기에 들어선다. 2년 동안의 모택동의 정치적 후계자 화국봉과 등소평의 팽팽한 힘겨루기가 이루어진 후, 마침내 '강청반혁명집단'이 없이 지속적으로 진행된 문화대혁명은 종말을 고했다. 그 결과가 화국봉의 좌의정이기도 한 중앙판공청의 왕국동등의 몰락인데, 1978년 12월 중국 공산당 중앙위원회 제11기 제3차 전원회의의 끝자락에서 화국봉(등 정치집단)은 자신의 '죄'를 시인하였다. 즉 문화대혁명이 끝내 그 대단원에 마침표를 찍은 것이다. 아울러 '문화대혁명'기간에 집행한 '좌'적 오류를 씻어내고, 마르크스주의 사상 노선과 정치노선, 조직노선을 다시 확립하였다. 아울러 사회주의 건설시기에 '계급투쟁을 기본 고리로 잡아야 한다.'는 '그릇된'이론과 실천을 철저히 포기하고, 전반적인 정책중심을 사회주의적 현대화 건설로 옮기는 전략을 수립하였다. 이때부터 중국의 사회주의 건설사업은 혼란 상태에서 벗어나 역사적인 개혁개방 시기에 돌입한 것이다.

1979년 3월, 등소평은 역사적 전환기에 있어서 당 내외의 사상정치면에 나타난 일부 혼란 상태를 빗대어, 중국이 현대화 사회를 실현하자면 반드시 〈네 가지 기본원칙〉[1]을 견지해야 한다고 제기하였다. 그 후, 1982년 9월 중국 공산당 제12차 전국대표대회에서는 중국에서 이미 위대한 역사적 전환을 성과적으로 이룩하였다는 것을 선포하였으며, 사회주의적 현대화 건설의 새 국면을 전면적으로 개척할 위대한 강령을 제기하였다. 여기에 1987년 10월, 중국 공산당 제13차 전국대표대회에서 '사회주의 초급 단계에서 중국 특색이 있는 사회주의를 건설하기 위한 중국 공산당의 기본 노선

1 사회주의 길을 견지하며, 인민 민주주의 독재를 견지하며, 공산당의 영도를 견지하며, 마르크스-레닌주의, 모택동 사상을 견지하는 것.

김동길, 「희소식」, 수분화, 1979

의 근간은, 전국 여러 민족 인민들을 영도하고 단합하여, 경제 건설을 중심으로 〈네 가지 기본원칙〉을 견지하며, 개혁개방을 견지하며, 자력갱생하며, 강고하게 창업함으로써 중국을 부강하고, 민주적이고 문명한 현대화 사회주의 국가로 건설하기 위하여 힘차게 싸우는 것이다'라고 당의 기본노선을 명확히 밝혔다. 경제 건설을 중심으로 〈네 가지 기본원칙〉과 개혁개방을 견지하여 정치, 경제, 문화 등 여러 사업에서 세인의 주목을 끄는 뚜렷한 성과를 이룩하기 위한 정치적 기틀을 마련한 것이다. 물론 그 과정에서 적지 않은 난제에 부딪쳤으나, 아무튼 중국은 특색이 있는 사회주의를 건설하기 위한 길에 들어섰다는 것에는 별다를 이의가 없을 것이다.

개혁개방 초기는 조선족에게 있어서도 봄날이었다. 김동길의 작품 「희소식」을 보라. 얼마나 화창하고 맑은가를! 1982년도 중국 제2차 인구보편조사에 의하면, 구체적인 수치는 아래와 같다. 즉,

조선족 인구는 1백 76만 3,870명에 달하였다. 길림성의 조선족 인구는 1백 10만 4,071명으로써 전체 조선족인구의 62.5%를 차지하고, 흑룡강성에 있는 조선족 인구는 43만 7,644명으로서 24.8%를 차지하였으며, 요녕성의 조선족 인구는 19만 8,252명으로서 11.2%를 차지하였다. 그 외에 내몽골자치구에도 17,589명이 살고 있었으며, 나머지는 중국 내의 여러 성, 시에 흩어져 살고 있었다. 연변 조선족자치주의 조선족 인구는 75만 4,569명으로서 전 자치주 인구의 40.32%를 차지했으며, 중국 전역의 조선족의 42.7%를 차지하였다. 1982년도 조사에 의하면 조선족 인구 가운데서 12세 이상의 인구가 1백 38만 1,625명인데, 그중 문맹, 반 문맹은 10.45%로써 전국

의 문면, 반 문맹 수치보다 10.64%가 낮고, 전국 소수민족 문명, 반 문맹 수치보다 32.09% 낮았다. 조선족 인구 가운데 1천명을 초급중학교 이상 문화정도의 비중을 전국과 대비해 보면, 대학 정도가 3.3배 더 높고, 고급중학교 (고등학교) 정도가 2.77배 더 높으며, 초급중학교 정도는 1.72배가 더 높은 수준이었다.

위의 구체적인 관련수치들이 보여주는 바와 같이, 혹독한 엄동설한을 겪었음에도 불구하고 연변의 조선족은 아직도 강건한 생명력을 유지하고 있었던 것이다. 아울러 경제발전과 문화 수준의 제고에 따라 조선족의 직업구성도 많은 변화를 가져왔다. 조선족은 해방 전에 80% 이상의 인구가 농업에 종사하였으나, 해방 후에는 농업인구가 점차 줄어들고 다른 직업에 종사하는 인구가 늘어났는데, 1982년에 이르러서는 생산자 인구 가운데 각종 전문기술인, 국가기관 공무원, 사무원을 하거나 서비스업, 공업, 교통운수업에 종사하는 인구의 비중이 전국 또는 다른 민족들보다 더 높았다.

이종한, 「사과배 풍년」, 유화, 1980

중국에서 조선족의 이러한 변화와 발전은 조선족의 교육에 대한 중시로 받은 혜택과 갈라놓을 수 없을 것이다. 국가 교육부에서는 특히 연변 조선족 교육이 전국 소수 민족 교육 가운데서 선두에 섰다고 했으며, 여타 소수 민족들은 연변 조선족을 '민족교육의 길을 개척한 선봉' 이라고 칭찬하였다.

그러나 연변 조선족 교육에 많은 문제점들이 드러나기 시작하였다. 낡은 교육체제, 교육구조 그리고 시대에 뒤떨어진 교육사상, 교육내용, 교육방법 등은 고질적인 매너리즘에 빠져들면서 민족교육의 발전에 큰 지장을 주었다. 그러나 장기간의 탐구와 노력으로 민족교육에 대한 열정은 당시 10여 년 동안 연변 조선족 교육에 있어서, 개혁과 개방의 물결 가운데서 정치, 경제, 문화 등의 발전과 더불어 괄목할만한 발전을 가져왔다.

2) 교육 지도사상

교육 영역은 중국 공산당 중앙의 통일적 절차에 따라 혼란한 사회 국면을 바로 잡고 정상적인 상태를 회복하면서 등소평을 중심으로 당 중앙은 당시의 교육사업 지도 사상을 다음과 같이 적시하였다.

첫째, 새 중국을 건국한 이후의 교육사업을 긍정적으로 수용하고, 〈4인 무리〉가 조작해낸 '두 가지 평가'를 재검토해야 한다.

둘째, 농업, 공업, 국방, 과학 기술의 현대화는 과학기술의 현대화를 실현하는 것이며, 그 기초는 교육에 있다.

셋째, 지식을 존중하고 지식인을 존중하며 교원을 존중해야 한다.

넷째, 교육은 반드시 사회주의 건설을 위하여 더욱 복무해야 하며, 국민경제 발전의 요구에 부응하여야 한다.

다섯째, 교육 수준을 높여 자격이 있는 인재를 양성해야 한다.

여섯째, 학교는 과학연구 방면의 주체가 되어야 하고, 국내외의 학술교류를 적극적으로 전개하여 교육질량과 과학수준을 높여야 하며, 학교의 제반 행정, 시설 등의 관리를 잘 해야 한다.

일곱째, 학교의 학생 모집제도를 개혁하고, 1천 1백만 청소년 학생들이 열심히 학습에 진력하는 기풍을 수립하도록 한다.

여덟째, 인재 육성에 전력을 쏟으며, 전반적으로 교육을 높은 수준으로 끌어올리기 위하여 집중적으로 중점학교를 꾸려야 한다.

등소평의 이러한 의견(교육관점)은 교육 영역에서 사상과 이론 방면의 혼란을 바로 잡고, 교육사업의 방침과 정책을 올바르게 확립하며, 교육 사업을 지속적으로 회복하고 발전시키는 사상기초가 되었다. 특히 둘째 사항과 다섯째, 여섯째, 여덟째 사항이 더욱 그러하다.

1979년과 1980년, 교육부에서는 3차례의 교육사업 회의를 열고 '조절調整, 개혁改革, 정돈整頓, 제고提高'의 〈8자 방침〉을 관철할 대책을 강구하였으며, 이에 덧붙여 일부 필요한 개혁을 진행하였다. 1982년 9월, 중국 공산당의 12차 대표대회에서, 사회주의적 현대화 건설에 인재 육성이 절실히 필요하고, 새로운 기술의 발전과 지적 노동의 중요함이 한층 부각되었다. 인재의 중요성이 강조됨에 따라 농업, 동력자원, 교통과 함께 교육과 과학을 경제건설의 전략적 핵심으로 확정되었다.

1985년 5월, 〈교육체제 개혁에 관한 중국 공산당 중앙의 결정〉을 반포하였다. 이 결정은 중국 교육개혁의 강령적인 문헌으로 다음과 같은 중대한 결정을 천명하고 있다.

지승원, 「자연과 함께」, 중국화, 1980

첫째, 교육체제개혁의 근본 목적은 민족의 자질을 높이며, 훌륭한 인재를 많이 양성하는 것이다.
둘째, 기초교육을 발전시키는 책임을 지방에 맡기며, 순차적으로 9년제 의무교육을 실시한다.
셋째, 고등학교의 학생모집 계획과 졸업배치 제도를 개혁하며, 대학교의 학교운영의 자주권을 확대해야 한다.

넷째, 여러 방면의 적극적 요소를 적극 활용하여 영도를 강화하고, 교육체제 개혁의 순조로운 진행을 담보하여야 한다.

위의 결정으로 인하여, 중국은 체제를 정비하고, 전면적으로 교육 개혁의 열기가 살아났으며, 1987년 10월, 당의 13차 대표대회에서 교육의 중요성에 대한 당의 사상을 다음과 같이 가일층 심화시켰다.

과학기술과 교육사업의 발전을 중심적인 위치에 놓고, 과학기술의 진보와 근로자 자질의 제고하는 경제 건설을 정상 궤도에 올려놓아야 한다. 본질적으로 말하면 과학기술의 발전, 경제의 진흥 나아가서 전 사회의 진보는, 근로자의 자질을 높이고 또한 자격이 있는 인재의 양성에 달렸다. 교육은 백년대계의 근본이다. 지속적으로 교육사업의 발전을 중심적 위치에 놓고 지력개발을 강화해야 한다.

당시 국가적으로 교육을 이처럼 중요한 전략적 위치에 놓기는 하였으나, 그 실천에 있어서는 일관적이지 못한 부분 없지 않아 있다. 특히 후기에 들어서서 교육 사업은 과열된 시장경제와 불편한 관계형성을 보였던 것이다.
1981년 6월, 중국 공산당 11기 6차 전원회의는 〈건국 이래 당의 약간한 역사문제에 관한 결의〉로 당의 교육방침을 다음과 같이 채택하였다.

덕, 지, 체가 전면적으로 발전하고 정치사상적으로 건전하고, 실무에 정통하며, 지식인들과 노동자·농민이 결합하며, 정신노동과 육체노동을 결합시키는 교육방침을 견지해야 한다.

여기에서 채택한 교육방침은 건국 이래 당과 모택동이 제기한 교육방침과 정신적 내용이 일치한 것으로써, 새로운 비전의 보다 구체적인 천명이었다.
1985년 5월 '교육은 반드시 사회주의 건설을 위하여 복무해야 하며, 사회주의 건설은 반드시 교육에 의거하여야 한다.'는 교육사업의 방침을 제기함

과 동시에 새로운 시대가 요구하는 인재에 대하여 다음과 같이 덧붙였다.

모든 인재는 이상이 있고, 도덕이 있고, 문화 지식이 있고, 사회주의 조국과
사회주의 사업을 사랑하며, 나라를 부강하게 하고 인민을 부유하게 하기 위
하여 분투하는 헌신적 정신을 가지고 있으며, 새로운 지식을 부단히 추구하
며, 실사구시 하며, 독자적으로 사고하며, 과감히 창조하는 과학정신을 가
지고 있어야 한다.

여기에서 주목을 요청하는 부분은 '새로운 지식'에로의 추구, '독자적인
사고'에 대한 선양, 그리고 과거의 것과 별거하는 '창조하는 과학정신'과 실
사구시 정신에 대한 찬양 등이다. '실천이 진리를 검증하는 유일한 기준'이
라는 등소평의 모토는 그 교육이념에 있어서 '실사구시'정신은 명백히 밝힌
것이다. 그리고 그 실사구시정신과 연동되는 것은 새로운 지식, 독자적인
사고, 그리고 과학에 대한 매진에로의 의지 및 그에 걸맞는 인재에 대한 육
성논의 등인 것이다. 구시대(모택동시대)와는 차별화되는 이정표를 나름대로
세웠다고 할 수 있을 것이다.

정동수, 「이웃」, 중국화, 1984

3) 민족교육 정책

조금석, 「가을」, 유화, 1982

중국의 민족교육은 사회주의 교육의 중요한 구성 부분으로 국가 교육정책의 제약을 받을 뿐만 아니라, 특히 사회주의 건설시기에 민족 문제의 중요한 내용의 하나로서 민족사업 정책의 제약도 받았음이 주지의 사실이다. 당시 민족사업의 방침과 정책도 당의 11기 3차 전원회의의 올바른 노선을 근간으로, 비교적 빨리 회복하였고 발전하였으며, 지도 사상에서도 새로운 발전을 가져왔다.

1980년 10월 교육부와 국가 민족사무위원회에서는 중국 공산당 중앙과 국무원의 심의와 동의를 거친 '민족교육 사업을 강화할 것에 관한 의견'을 내놓은 뒤, 1981년 2월 북경에서 제3차 전국 민족교육 사업회의를 열고, 다음과 같이 지적하였다.

첫째, 민족교육 사업을 강화하는 전략적 의의를 정확히 인식해야 하는 바, 이는 전반적인 국가 정세에 관련되는 중대한 일이다.

둘째, 민족적 특성을 존중하여야 한다. 민족교육은 여러 민족 인민들의 발전과 진보에 이로운 민족적 형식을 취하여야 한다. 학교 교육에서는 소수 민족어 과련 수업을 강화하여야 한다.

셋째, 각 민족지구에서는 절대로 한족漢族지구의 방법을 그대로 옮겨서는 안 되고, 반드시 현실에서 출발하여 실제에 부합하는 민족교육 발전계획을 제정해야 한다.

넷째, 민족교육을 발전시킴에 있어서 반드시 국가의 지원과 소수 민족지구의 자력갱생을 정확히 결합해야 한다.

1984년에 반포한 〈중화인민공화국 민족지역 자치법〉에서는 교육 방면에서의 상응한 자치권리를 규정하였다. 즉,

> 민족자치 지방의 자치기관은 국가의 교육방침에 근거하고 법률의 규정에 따라, 본 지방의 교육전망 계획, 여러 가지 유형의 각급 학교의 설치, 학제, 학교운영 형식, 교수내용 및 학생모집 방법을 결정한다.

이상에서 살펴본바와 같이, 특히 교육자치권에 대한 존중과 상기의 두 번째 네 번째 조항인 민족적 특성을 발양한 교육에로의 주목 등은, 민족교육에서의 해빙을 위하여 주요한 이론적 계기를 제공하였다고 할 수 있다.

1981년 4월 길림성은 성 민족교육 사업회의를 소집하였다. 길림성에는 소수 민족이 180여만 명이 있는데, 소수 민족교육은 주로 조선족 교육과 몽골족 교육을 가리켰다. 회의는 30여 년간의 성 민족교육 사업의 중요한 경험과 교훈을 되새기면서 다음과 같이 제기하였다.

> 소수 민족의 정치, 경제, 문화교육에서 평등권리와 자치권리를 충분히 존중하고 보장해주어야 한다. 30여 년의 실천이 증명하는 바, 이는 민족교육의 발전에 있어서 근본적인 보증이다. 당의 민족정책을 관철 집행함에 있어서 가장 큰 교란, 파괴, 장애는 당내의 좌경사상에서 온다. 금후 민족교육을 회복, 발전시키는 데 있어서 큰 힘을 들여 좌경사상의 영향을 제거하여야 한다.

회의에서는 또 '목전과 금후 우리 성의 민족교육 사업은 조절을 중심으로 하는 〈8자 방침〉을 계속 참답게 관찰하여야 한다.'고 지적하면서, 조선족 교육에 대하여 다음과 같은 구체적인 규정을 내렸다.

> 중등교육 구조개혁과 결부하여 중학교 분포를 조절하여 적당히 집중시켜야 한다. 조선족 중학교의 학제는 적당히 연장할 수 있고, 교원편제, 학급 학생

수 표준, 경비 등의 면에서 적절한 편의를 도모해줘야 한다.

당시 연변에서는 혼란한 것을 바로 잡아 정상 상태를 회복하는 가운데, 1977년 8~10월과 1980년 3~5월에 걸쳐, 조선족 교육 현황에 대한 전면적인 조사를 진행하였다. 제1차 조사 후, 자치주 교육국에서는 명확히 밝혀야 할 문제들을 다음과 같은 몇 가지로 정리하였다. 즉 민족교육을 발전시킴에 있어서 민족 특성과 지역 특성을 살피면서 민족지구의 실제로부터 출발할 것인가, 아니면 발달한 한족 지역의 방법을 그대로 옮겨 민족교육을 운영할 것인가? 민족어문을 배우는 것이 필요한가, 필요하지 않은가? 단일 민족학교는 민족교육을 발전시키는데 이로운 학교 운영형식인가, 아니면 편협한 민족학교 운영형식인가? 등의 문제들이었다. 결과적으로, 자치주의 교육국에서는 전자를 긍정하고 후자를 부정하였다.

1985년 반포한 〈연변 조선족자치주 자치 조례〉에서는 교육면에서의 자치권을 각급 학교에 따라 규정하였는데, 중등전문학교와 대학을 아래와 같이 규정하였다.

> 자치주 내의 대학과 중등전문학교에서 학생을 모집할 때, 각 민족 수험생은 자기 민족의 말 과 글로 시험을 치를 수 있다. 조선어문으로 시험을 치는 학생의 어문시험에는 조선어 시험과 한어 시험을 포함하여야 한다.

당시 연변 전문 예술교육은 교육사상과 방침, 정책을 대체로 1982년까지 회복, 조절하는 사업들을 진행하였고, 그 후 개혁의 시험단계를 거쳐 1985년부터 전면적인 개혁에 들어섰다.

2. 신 현실주의 미술교육

중국 조선족 현실주의 미술교육은 20세기 50년대에 형성되어서부터 개혁개방시기까지 근 30년의 역사를 겪어 왔다. 사회주의 건설시기에 형성한 조선족 현실주의 미술교육은 서양의 미술교육체제와 러시아의 이성적인 미술교육 체제의 영향 속에서 형성되고 발전하여 왔으며, 또한 국내에서 자랑할 만한 성과를 거두었다. 그러나 사회제도의 영향, 국제적 문화교류의 제한, 정치적인 문화배경 등의 원인으로 미술교육에서의 인재배양 형태는 기본적으로 복무성적인 목적에서 벗어나지 못하였다.

20세기 80년대 초기에 개혁개방을 실제적으로 실시한 후부터, 조선족 전문 미술교육은 전면적으로 개혁과 조절을 진행하는 과정에서 뚜렷한 새로운 현실주의 교육 면모를 이룩하였고, 또한 시대의 발전과 더불어 전에 없는 탐구의 열정을 불러일으켜 대외와의 교류활동에서 높은 성과를 거두었다.

임천, 「소방울」, 유화, 1985

이 시기 전문적 미술교육에서 거둔 성과는 우연한 것은 아니다. 그것은 오랜 시간의 교육 과정에서 향상 자신의 특성을 명확히 세우고, 현실주의 교육방향을 견실히 지켜 왔기 때문이며, 또한 미적추구에서 현실 생활에 충실하고 소박한 자연미를 노래하는 조선족들의 선명한 민족특점을 보존하여

온 역사와 불가분하다고 하야 할 것이다.

20세기 80년대 초기에서부터 90년대 초기까지의 연변의 미술교육의 발전특점이라면, 첫째는 시대적 의식관념에서의 다방면 인식연구가 개혁개방 시대에 직면한 미술교육에서우선적인 문제이긴 하지만, 조선족 전문 미술교육은 새로운 교육체제의 건립과 운영과정에서 선배들이 쌓아 놓은 우량한 전통의 계승과 발전에 향상 중시를 두었던 것이다. 둘째는 '서방문명'의 미학관념의 충격이 심한 이 시기의 조선족 미술교육은 '시대의식 자유풍격'의 오염을 받지 않고 새로운 인성적 현실주의 모습으로 개혁을 진행하고 교육을 운영한 것이다. 셋째는 러시아의 엄격한 이성적 현실주의 교육방법에 중시를 돌리고 자신들의 개성특징과 발전전경에 명확한 계단과 노선을 견지한 것이다.

김영호, 「목동」, 유화, 1989

안광웅, 「가을」, 수채화, 1991

1) 새로운 교육단계

개혁개방 후 중국에서 유일한 조선족 전문 예술학교인 연변예술학교는 정부의 교육정책과 방침에 따라 1980년11월 5일 국가 교육부의 결정으로, 전국적 평의에 걸쳐 중점 전문학교의 하나가 되었다.

전반적으로 개혁, 개방적 예술교육을 진행하기 전인 1982년까지 연변 지

역에서 전문적 미술교육을 걸쳐 미술 인재 근 200명을 양성하였다. 그러나 개혁개방이 전면적으로 전개함에 따라 지역사회의 조선족 미술인재에 대한 다양한 수요가 증가하고 또한 질적 제고에도 새로운 요구가 제기되었다. 즉, 중등 전문 미술인재 외에, 대학 미술학과를 세우고 자질이 높은 인재를 양성하는 것이 당면과제로 떠오를 것이다. 그러나 당시 연변예술학교는 중등 전문 예술학교로서 대학생교육은 진행할 수는 없었다. 이러한 상황에서 1982년에 연변예술학교 미술부는 연변 사법전과학교의 위탁이란 형식으로 3년제 대학 전과 미술반을 설립하고 8명의 조선족 학생을 모집하였다.

1983년 4월에 연변대학에서는 〈연변대학 교육개혁 구상〉을 제정하였는데 구상내용에는 자질이 높은 민족적 예술인재를 양성하는 문제들도 제기하였다. 1983년 5월 7일에 국가 교육부의 비준을 받은 후, 연변대학에서는 3개(음악, 연극, 미술) 4년제 본과 예술전공을 설치하여, 32년을 지난 후 다시 예술학과를 세우고 연변예술학교에 위탁으로 하는 운영형식으로 미술교육을 회복시켰다.

모집대상 범위는, '일정한 전공지식 기능이 있고 고등학교 문화수준에 도달하여야 하며, 신체가 건강하고 연령은 23주세를 넘기지 말아야 하며, 연변 조선족자치주내의 조선족 미혼청년이여야 한다.'고 규정지었다. 그리고 취업방향 목표에서는, '졸업 후 자치주 문예단체와 중소학교에 통일적으로 분배한다.'고 제정하였다.

개혁, 개방적 예술교육을 시작함에 따라 연변대학 편제를 포함한 연변예술학교는 몇 년 동안의 개혁과 열성적인 건설로 1988년 6월에 길림예술학원 연변분원으로 바뀌었다. 이후, 조선족 미술인재 배양 구조는 대학 미술교육과 중등 미술교육 체제로 명확하게 정비되었다. 1988년부터 길림예술학원 연변분원 미술학부의 학생모집은 대학 미술전공생과 중등 미술전공생을 비롯하여 교육 법위를 넓히고, 학제는 중학교 졸업생을 대상으로 하는 3년제 중등 전문 미술전공, 고등학교 졸업생을 대상으로 하는 3년제 대학 전과 미술전공과 4년제 대학 본과 미술전공 등으로 나누었다.

2) 교육개혁

1976년 10월 6일, 〈4인 무리〉가 분쇄한 후, 새로운 나라의 교육방침, 민족교육정책, 교육사상에 따라 1977년 3월에 중등전문 예술학교의 교육제도, 교육형식을 참답게 토론하고 제정하였다. 즉 일련의 당시 교육제도에 부합되는 '학교 학생 관리수칙', '각 직능기구의 기본 과업과 주요사업', '교원사업제도 조례', '학생 학적관리 방법', '학생학습 시험성적 고찰방법', '우수교원, 3호 학생 조례' 등 명확한 관리, 교육제도를 제정하고 실시하였다. 동시에 그전에 야기한 그릇된 정치운동, 교육사상, 교육관리 등에 전면적인 검토와 종합을 이루었다.

1978년 3월 20일, 새로운 행정기구가 조직되어 문화대혁명 운동에서 발생한 많은 착오를 시정하였다. 자치주 문화국에서는 석희만을 비롯한 5명의 학교지도자·간부, 12명의 교직원 등이 '문화대혁명'기간에 억울한 죄명을 쓰고 비합리적으로 비판받은 것을 철저히 부정하였고, 허세록 등 4명의 '우파분자' 안건을 시정함으로써 교육사업에서 전체 교원과 학생들의 적극성을 불러 일으켰다.

1978년 9월 17일에 자치주 사업일군 편제 위원회에서는 연변예술학교 교원 편제를 120명으로 정한 후, 학교의 간부와 교원들은 전에 없던 정신으로 예술교육 인재 배양에 모든 힘을 기울이는 동시에 자기들의 새로운 교육관념, 사상인식 등 제고에 중점을 두었다. 일련의 정리·정돈을 경과한 후, 연변예술학교 미술부에서는 1978년부터 연변 지역에서 중학교를 졸업한 학생을 대상으로 중등 미술교육전공생을 모집하기 시작하였다. 그러나 신입생을 사회의 수요에 맞추어 해마다 모집할 수가 없었는데, 그 원인은 교육정돈에 많은 사업이 필요했을 뿐만 아니라 새 시대의 요구에 부합하는 교육과정을 위한 실천적인 연구가 대두되었기 때문이다.

1980년 11월 5일, 국가문화부에서 연변예술학교를 전국 중점 중등전문학교의 하나로 결정한 후, 1981년 8월에 동북3성 민족예술 교육회에서 〈연

변예술학교의 민족예술 교육에서의 몇 가지 체험〉을 발표하였는데, 그 내용은 연변예술학교의 예술인재 배양에 관한 경험을 소개한 것이었다. 이는 개혁개방 이래, 연변 조선족 중등전문 예술학교에 대한 일정한 성과를 긍정적으로 볼 것을 요청한 것이라고 할 수 있다.

새로운 시대에 입각한 조선족은 전반 사회발전에 부합할 수 있는 각 분야의 인재가 극히 부족하여 이상적인 발전계획을 제대로 수행할 수 없게 되었다. 그 주요 원인은 10년 동안 '문화대혁명'운동에서 교육에 대한 전면적인 파괴였다. 미술사업 영역에서 보아도 학교마다 미술교원들의 수준이 새로운 단계의 발전요구에 부합되지 않았으며, 예술단체, 문화관, 선전부문 등 사업단위에 있는 미술 일군들의 능력도 한계를 드러내었다. 이러한 현실은 연변의 중등전문학교 예술학교에 새로운 미술교육 형식이 필요하였고, 그러므로 미술인재 배양에서 새로운 시대상을 요구한 것이다.

이에 부응하여 미술부에서는 우선 과목 설치에 개혁하는 것에 비중을 두면서, 교원들의 업무 수준의 제고와 다양한 전공 학과들을 마련할 것을 제기하였다. 학교지도부에서는 이것을 중시하고 미술부의 교학환경 기초건설, 다양한 전공 교원 확보, 시대에 적응할 수 있는 교재 준비 등에 전면적인 투자를 하였다.

미술학부에서는 국내의 형제 학교와의 학술교류를 강화하면서 연수, 참관 등 형식으로 그들의 교육경험을 받아들이고 새로운 교재들을 가져다가 자기들의 정황에 맞게 개편하는 사업도 진행하여 수업의 질을 높이기에 힘썼다. 그리고 재정의 어려움과 미술교원이 부족함을 인식하여, 우선 기타 사업단위에서 차종률(공예미술), 이부일(회화), 홍성호(회화), 정동수(국화), 전동식(회화), 임경애(회화), 김문무(회화), 남승철(무대미술), 황수금(공예) 등 전공업무 소질이 높은 인재들을 초청해왔다.

학교 지도부의 지극한 노력으로 미술교원대오가 급속히 증가되었을 뿐만 아니라 교원들의 전공구조도 다양하여 졌다. 당시 구성한 교원대오에서나 교학시설 건설은 이미 대학 본과 학과를 설치할 조건으로 형성되었음으

로, 학교지도부에서는 대학 예술학과를 설치할 때 관한 의견을 교육청에 청시하였다. 국가 교육부의 허락을 받은 후, 1982년부터 지역 대학의 명칭으로 대학 전과생과 본과생을 모집하였는데, 1982년에 연변 사법전과학교의 위탁형식으로 3년제 대학 전과 미술반을 모집하였고, 1983년부터는 연변대학 예술학부의 명칭으로 대학 본과생을 모집하기 시작하였다.

대학생 모집은 시작되었으나 대학교 예술교육 체제를 완비하지 못한 상황이었고 교육 관념에서도 새롭다는 큰 변화 또한 이룩하지 못하였다. 교육과정에서 존재하는 문제에 입각하여 1983년 1월에 학교지도부에서는 시대의 요구에 맞추어 전면적으로 교수개혁에 착수할 것을 교원들에게 요구하였으며, 교직원들은 새로운 현실에 맞는 교재를 편찬하는 문제, 학술연구 항목을 시달하는 문제, 학술교류 활동을 하는 문제, 실천과 창작활동을 진행하는 문제, 교원의 연수학습 문제 등 일련의 계획요구를 제출하였다. 그리고 학생모집에 관한 문제, 학생관리 및 제도건설 문제, 교원의 교수시간제 문제, 장학제도 문제, 실무 고찰제도 문제, 민족성 지역성 문제 등 전면적인 새로운 학교를 건설하는 문제들을 세심히 연구하였다.

1983년 4월에는 교원들에게 적극성을 제고시키기 위하여 상급의 정책에 따라 〈교원사업 일자리 책임제와 장려실시 방법〉 등을 결정하고 실시하였다.

1986년 1월에는 교장사무회의에서 〈연변예술학교 7.5계획〉을 제정하고, 이어 1987년 5월에는 거시적으로 민족특성이 있는 예술학교를 꾸리는 데에 관한 연구회의를 소집하고, 민족 특성과 지역 특성이 있는 예술학교를 건설하는 것에 관한 건설적 의견과 문제들을 도출하였다.

비교적 완비한 교육제도가 건립한 후, 길림예술학원 연변분원을 설립한 해인 1988년에 미술부에서는 중등 미술교육생 21명을 모집하였다. 길림예술학원 연변분원에서는 당시 중·소학교 미술교원이 부족한 실정에 비추어, 사범 미술학부를 설치하였는데, 사회의 수요에 따라 때로는 사범교육생을 모집하고 때로는 회화전공 관련 학생도 모집하였다.

개혁 개방이 진전됨에 따라 전문적 미술교육의 개혁은 정확한 방향을 잡

앉으며, 중국 조선족 미술인재 양성에 더욱 큰 역할을 발휘하였다. 동시에 국내외 학교와 교류할 수 있는 기초를 마련하여 줌으로써, 외국의 예술단체나 지명인사들과의 교류가 빈번해지고, 학교의 교수개혁이 국제적 조류에 맞게 발전하였다.

미술학부에서는 우선 교원들의 질적인 돌파구에 모를 박고 국내에서 우수한 대학에 재직교원들을 계획적으로 연수학습을 조직하여 미술교원들의 교학업무 수준과 전공실기 수준을 제고시켰다. 예를 들면, 최국남을 비롯한 4명의 교원을 중앙미술학원에, 김철봉을 비롯한 5명의 교원을 노신미술학원에, 안범진을 비롯한 2명의 교원을 동북사범대학에, 김은택을 비롯한 3명 교원을 길림예술학원에, 정동수 교원 등을 절강미술학원으로 연수를 보냈다.

이 시기 10여 년 사이에 거둔 성과는 괄목할 만하다. 전문적 미술교육은 정돈과 개혁을 통하여 학교의 교육수준과 교원들의 실무수준이 큰 폭으로 향상되었고 또한 비교적 자질이 높은 우수한 졸업생들을 사회에 배출하였다.

김은택, 「약속」, 유화, 1989

3) 미술교육 내용

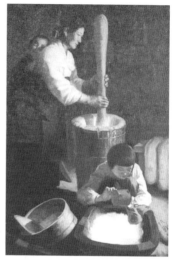

학생작품: 김일룡, 「할머니」, 유화, 1980 ⟶ 학생작품: 남용철, 「여명」, 유화, 1982

(1) 중등 미술교육

'문화대혁명'운동이 결속한 후, 기본적인 정돈을 걸치고 1978년에 연변예술학교에서 장기간 정지상황에서 머물러 있던 중등 전문 미술전공생을 모집하기 시작하였다. 당시 미술부는 '문화대혁명'시기의 교원에 대한 정치적인 탄압의 원인으로, 학생모집 초기에는 석희만, 안광웅, 임무웅, 남승철 등 4명 미술교원만이 있었다. 이들은 3년제 학제를 세우고 초급 중학교를 졸업한 조선족 학생을 대상으로 중등 미술교육전공 신입생 15명을 모집하였다.

중등전문 미술교육은 새로운 사회적 요구에 따라 회복되었으나 '문화대혁명'시기 정치적운동의 대폭적 파괴로 말미암아 교학설비, 교원대오 등 방면에서 모두 미비한 상황이었다. 때문에 연이어 미술전공생을 모집할 수는 없었고, 또한 모집 범위, 모집 수에서도 많은 제한을 받았다.

교과목 설치에서 사범교육 특점을 고려하여 복합적인 자질교육을 강조하고 학생들의 중·소학교 미술교육 사업에 적응할 교학기능 훈련에 중시를 돌렸다.

3년제 중등 미술교육전공은 정치, 조선어문, 한어, 외국어, 지리, 역사, 심리학, 덕육, 체육 등 공동필수 과목으로 설치하였고, 전공실기 과목으로는 소묘, 색채, 졸업창작, 판화, 중국화, 서법, 공예, 조각, 풍경사생으로 설치하였으며, 전공 이론 과목으로는 투시, 작품 감상, 해부, 중국미술사, 외국미술사, 미술교수법을 설치하였다.

교학과정에서 학습과 실천을 결합하는 원칙을 세우고 집행하면서, 사범기능 연마를 교육 핵심에 놓고, 미술실기에서 사실주의 표현형식을 기본원칙으로 정하고 엄격하게 학습요구를 제출하였다. 아래의 과목설치에서 알 수 있듯이, 중등전문 미술교육의 목적은 사범기능 연마에 관한 기초교육 자질 양성에 중점을 두었다.

	과목	시간수		과목	시간수		과목	시간수
1학기	소묘	82	3학기	소묘	68	5학기	소묘	84
	색채	80		색채	32		색채	53
	판화	20		외국미술사	20		중국화	58
	투시	20		중국화	58		풍경사생	21일
	작품감상	20		풍경사생	21일			
2학기	소묘	90	4학기	소묘	92	6학기	졸업창작	12
	색채	85		색채	60		미술교수법	34
	공예	40		공예	60		교학실습	30일
	해부	20		조각	60			
	중국미술사	20						
	서법	17						

〈표 5〉 1978년 연변예술학교 3년제 사범미술전공 과목 설치[2]

1988년에 연변예술학교는 국가의 교육위원회의 엄격한 심사를 걸쳐, 연

2 연변대학교 예술학원 역사 서류 참조.

변대학 예술학부의 대리양성 교육형식에서 탈리하고 연변예술학교의 명칭을 보존시키는 상태에서 길림예술학원 연변분원을 설립하였다. 당시 미술교원 대오에는 각 전공이 포진해있었고, 또한 교육구조가 비교적 합리한 상황으로 오른 미술부는 사범미술 관련 전문연구실敎硏室을 설치하고 미술교육전공 체제의 건립에 중시를 돌리었다. 이때로부터 중등 전문 미술교육전공과 대학 미술교육전공의 과목설치는 국가에서 지정한 미술교육 지식체계를 기본적으로 확립하였다.

전면적으로 제고와 발전을 이룩한 길림예술학원 연변분원(연변예술학교를 포함)은 1990년에 대학 본과 미술교육전공생 10명과 3년제 대학 전과 미술교육전공생 15명을 모집하는 동시에, 연변 조선족자치주 안도현의 교육위원회의 위탁으로 중등 사범미술 전공생을 40명을 모집하였다. 중등 사범교육은, 교학환경의 제한으로 말미암아 교학장소는 안도현 5중에 정하고, 미술교원들은 지방에 내려가서 교육활동을 진행하였다. 당시 지방에서의 교육운영 형식은 여러 가지 애로가 초래하였으나, 연변 지역 농촌의 중·소학교의 미술교육 보급에 큰 성과를 올렸다.

	과목	시간수		과목	시간수
공동필수	정치	204	공예실기	도안	325
	체육	102		문자	217
	문학	136		수공	217
	심리학	68		흙조소	271
	교육학	68			29%
	교수법	68	감상	미술상식	42
	외국어	170		작품감상	100
		22%			3%
회화실기	소묘	456	선택	유화	119
	수채화	285		수분화	85
	중국화	194		음악	102
	종이판화	57		무용	34
	크레용그림	34			9%
	창작	114	실습	교수실습	142
		31%			3%

〈표 6〉 1990년 연변예술학교 증등 사법미술전공 과목 설치[3]

(2) 대학 미술교육

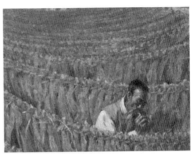

학생작품: 서룡길, 「사과배」, 유화, 1988 학생작품: 조광만, 「담배맛보기」, 유화, 1985

　1980년대에 진입하여서 조선족 지역사회는 사회의 발전수요에 따르는 자질이 높은 미술인재가 적실히 요구되었다. 10년 동안 '문화대혁명'운동에서 미술교육에 대한 전면적인 파괴의 원인으로 각 급 학교의 미술교원이 줄어들었고 또한 질적인 변화도 이룩하지 못한 상황이었다. 이러한 심각한 현실적 문제는 전문 미술교육부문에 자질이 높은 미술인재를 양성할 임무가 제기되었다.

　연변예술학교 미술부에서는 우선 재직교원들의 업무수준의 제고에 관심을 두고, 국내의 각 급 예술학원과의 학술교류를 강화하면서 자기들의 업무 능력을 더 한층 제고 시키는 동시에 부동한 미술전공 교원대오 건설의 중요성을 적실이 인식하고 실기업무 수준이 높은 기타 사업부문의 인재들을 학교에 전근시켰다.

　이 시기에 진입하여서 학교의 교원대오가 방대하여지고 교원들의 전공구조도 서양화, 중국화, 디자인 등으로 다양하게 구성시켰으며, 또한 교학설비도 기본적으로 완비하게 건설되어 대학교육을 실시할 수 있는 기본적 조건이 마련되었다.

3　연변대학교 예술학원 역사 서류 참조.

1982년 9월에 길림성 교육청의 허락을 통하여 연변 사범전과학교의 위탁으로 고등학교 조선족 졸업생을 대상하여 3년제 대학 사법전과 미술전공 신입생 8명을 모집하였다.

아래의 과목 설치는 이 시기 중국 문화부에서 지정한 전과대학 미술교육의 과목 설치 요구에 비추어 설정하였다. 국내의 2년제나 3년제 대학 전과 미술전공 과목 설치는 기본적으로 통일적인 모식이었고 학교지간의 과목설치에서의 구별이라면 다만 시간 수에서 차이가 있는 것이다.

	과목명칭	시간수		과목명칭	시간수
공동필수과	중국사회주의건설	51	전공실기과	색채학	34
	사상정치교육	204		중국화	25.5
	예술개론	68		해부학	25.5
	맑스-레닌주의원리	51		투시학	25.5
	체육	102		창작	68
	노동	3주		소묘	1003
전공이론과	심리학	68		색채	561
	교육학	68		공예	289
	교수법	51		작품감상	34
	교학참관	102		졸업창작	136
	교육실습	6주		중국미술사	136
	서법	68		외국미술사	51

〈표 7〉 1982년 연변 고등사법 전과학교 3년제 사범미술전공 과목 설치4

그러나 공동필수 과목과 전공필수 과목의 시간 수는 반드시 나라의 규정에 따라 집행하여야 하고 전공실기 시간 수는 본 학교의 실정에 비추어 조절할 수 있는 것이다. 전공실기 과목에서 색채 과목은 유화수업으로 진행하였음으로 학생들의 졸업할 때의 창작형식은 모두 유화로 작품을 제작하였다.

1985년에 졸업한 대학 전과미술반 8명 학생들의 졸업 작품은 모두 현실주의형식으로 제작되었는데, 여러 면으로 조선족 사회생활과 산천면모를

4 연변대학교 예술학원 역사 서류 참조.

표현대상으로 삼았다. 이러한 작품들은 모두 민족정서가 농후한 지역적 특색과 민족적 특색으로 연변의 향토 풍습을 주로 반영하였는데, 예전의 사회제도의 영향과 정치적인 사상의 제한성에서 철저히 벗어나고, 순수한 인정미를 찬송하고 반영하였다. 또한 사실주의 표현기교와 예술표현에서도 아주 높은 수평에 도달하였다.

이들의 작품들은 서사성이 강할 뿐만 아니라 표현 형식에서 예전의 단일한 풍격과 달리 일정한 개성적인 표현인소가 깃들어 있었다. 새로운 현실주의 면모로 나타난 학생들의 작품에서 개혁개방시기 조선족 미술교육이 민족성적인 미술교육의 탐색을 긍정할 수 있으며, 또한 신 현실주의 교육체제 건설과정에서 교육가들의 혁신정신과 신근한 노력을 짐작할 수 있는 것이다.

1951년에 연변대학에서 전과 미술학과 학생을 모집한 뒤, 기나긴 30여 년을 지난 후에 모집한 8명의 대학 전과 미술교육전공 학생들은 졸업 후, 2명(조광만, 김동운)은 연변예술학교의 교원으로 본 학교에 남겼고, 기타 학생들은 연변직공대학, 연변사법학교, 교육연수학교 등 주요한 교육사업 부문에 분배 받았다.

1980년대 초기로부터 신속한 사회발전에 도입하여서 미술교육에서도 대학 본과생을 모집하여야 할 사회적 요구가 제기되었다. 1983년에 연변대학에서는 조선족 지역사회의 발전수요에 비추어 대학 본과 예술인재를 양성할 때 관한 방안을 작성하였다. 국가 교육부의 허락을 받은 후, 1983년 9월에 연변대학 미술학부의 명칭으로 연변예술학교에서는 조선족을 모집대상으로 하고 대학 본과 미술전공생을 모집하기 시작하였다.

대학 본과생 미술전공교육에서 아직 완비한 교육구조가 형성하지 못한 상황에서 첫해에는 10명의 학생을 모집하고 1984년에는 5명을 모집하였다.

	과목	시간수		과목	시간수
공동필수과	중국혁명사	51	전공실기과	소묘	1292
	사회주의건설	51		색채	986
	맑스-레닌주의원리	51		중국화	204
	사상정치교육	272		공예	136
	예술개론	63		투시학	25.5
	외국어	272		해부학	25.5
	문학	68		작품감상	34
	미학	51		중국미술사	34
	논문	136		외국미술사	68
	체육	136	필수과	졸업창작	257
	노동	4주		서법	68
			선택과	무대미술	68
				촬영	68

〈표 8〉 1983년 연변대학 예술학부 4년제 본과 미술전공 과목 설치[5]

1985년에 진입하여서 연변대학 미술학부는 일련의 변화를 일으켰는데, 대학 미술학과 건설에 대한 새로운 인식에 따라 교원들의 전공구조를 합리하게 구성하였고, 또한 교학설비, 교학환경에서도 새로운 변화를 일으켰다.

미술교육 운영조건이 성숙됨에 따라, 1985년에는 4년제 대학 본과생 11명과 2년제 대학 전문과학생 19명을 동시에 모집하였고, 1986년에는 4년제 대학 본과생 11명과 3년제 대학 사법전과 미술전공생 16명을 모집하였으며, 1987년에는 3년제 중등 사범 미술전공생 12명과 3년제 대학 사법전과 미술전공생을 90명을 모집하였다.

대학 4년제 본과 미술전공 학과에서는 학생들의 전공에 대한 추구와 사회적 미술인재 수요에 비추어 '2.2제'교육방안을 세우고 미술인재를 양성하였다. '2.2제'는, 1학년과 2학년 두해는 대학 미술교육전공의 요구에 따라 교원자질의 기능연마에 모를 박고 교육을 실시하였으며, 3학년과 4학년 두해는 전공유형을 제정하고 학생들이 자기들의 전공추구와 취미에 따라 공예미술전공을 선택하거나 혹은 회화전공을 선택하게 하였다.

5 연변대학교 예술학원 역사 서류 참조.

2년 기간은 사법기능 교육을 실시하고, 다음 2년은 전공과를 선택하는 교육방법은 당시 중국 사법대학 미술교육전공 학과에서 보편적으로 실시하는 교육형식이었다. 이러한 교육체제의 형성은 이 시대 '일전다능—專多能'의 교육사상에 의하여 출현된 교육방식이었다.

1987년에 들어서서 연변대학 미술학부의 미술교원은 26명으로, 각 분야의 전공이 모두 구성되어 있었고 또한 노 세대, 중견 세대, 젊은 세대 교원들로 합리하게 조성되어 있었음으로 하여 교학연구, 학술교류, 예술창작 등의 영역에서 활동은 아주 활발하게 전개되었다.

학생작품: 노능식, 「할머니의 솜씨」, 유화, 1988

3. 대표적 미술교육가와 작품

1) 차종률(車锺律, 1938~2013, 전공유형: 공예미술)

차종률은 1938년 중국 길림성 연길현 연집향 태암촌에서 태어났다. 1959년 9월에 요녕성 심양 노신미술학원에 입학하고 공예미술을 전공하였다. 1965년 7월에 졸업한 후, 북경 국가 경공업 공예미술국에 배치 받았다. 1971년에 연길시 제10중학교에 전근하고, 1981년 10월에는 연길시 포장회사에로 직장을 옮겼다. 1984년 10월에 길림예술학원 연변분원에 전근하여서부터 줄곧 공예미술 영역의 실기 과목을 담당하였다. 그는 조선족 공예미술 인재의 양성과 지역사회의 공예미술의 발전에 큰 공헌을 하였다.

차종률, 「신부」, 공예미술, 2000

2) 이부일(李富一, 1941~, 전공유형: 유화)

이부일은 1941년에 중국 길림성 용정진에서 태어났다. 1961년 연변예술학교를 졸업하고 출중한 성적으로 북경 중앙민족학원 예술학부에 추천 받았다. 1965년에 중앙민족학원을 졸업한 후, 장기간 자치주 훈춘현 문화관, 용정 문화관 등 부문에서 종사하면서 조선족 인민들의 예술문화의 보급과 발전에 힘을 이바지 하였다. 1983년에 길림예술학원 연변분원 미술학부에 전근한 후, 주로 유화, 소묘, 색채, 창작 등 과목의 교학을 담임하면서 조선족 미술인재 양성에 정성을 기울였고, 또한 중국 조선족 신 현실주의 유화 예술의 보급과 발전에 중요한 역할을 일으켰다. 인상파에 경도된 명랑한 색채와 튼튼한 조형능력, 그리고 민속정서가 짙은 작품이 그의 예술세계의 기본경향인데, 이러한 그의 낭만주의 경향의 사실주의 작품은 연변의 후학들에게 적지 않는 영향을 주었다. 짙은 향토애를 보여주는 1987년의 작품 「환락」 등이 그의 대표적인 작품이다.

이부일, 「환락」, 유화, 1987

3) 홍성호(洪成浩, 1939~, 전공유형: 유화)

홍성호는 1939년 중국 길림성 화룡현에서 태어났다. 1965년 7월 북경 중앙민족학원 예술학부에 입학하고 서양화를 전공하였다. 졸업 후, 화룡현 제8중학교, 화룡현 문화관 등 해당부문에서 종사하다가, 1984년 5월에는 길림예술학원 연변분원 미술학부에 전근하였다. 그는 미술인재 양성교육과정에서 서양화 영역의 실기교학을 진행하는 한편, 학생들의 도덕사상 교육에 많은 심열을 부었다. 이부일 작품과 비교하면, 홍성호의 작품은 색채가 소박하고 조형이 묵직한 편이다. 1985년의 작품「아버지와 아들」에서 보여주는 것처럼, 그 또한 민족주의와 사실주의 그리고 낭만주의정서에로의 애착을 보여준다. 이 또한 그 일대 미술교육자들의 공통된 특점 중의 하나이기도 하다.

홍성호, 「아버지와 아들」, 유화, 1995

4) 정동수(鄭東壽, 1939~, 전공유형: 중국화)

정동수는 1939년에 중국 길림성 연길에서 태어났다. 1959년 북경 중앙민족학원 예술학부에 입학하고 중국화를 전공하였다. 1964년에 졸업한 후, 공장의 미술일군, 길림성 민족 문공단, 안도현 문화관 등의 부문에서 종사하였고, 1979년 1월에 와서 연변예술학교에로 전근하였으며, 1981년 9월에는 절강성 절강미술학원(중국 미술학원)에서 2년간 수묵화를 전공하였다. 그는 중국화 실기교학에서 주로 수묵화, 속사, 소묘 등의 과목을 책임지고 중국 조선족 중국화전공의 인재양성과 발전에 모든 심열을 부었다. 전통지필묵문화에 뿌리를 둔 견고한 필묵결구와 호방한 용필, 대담한 색채개괄력 등이 그의 예술작품의 기본특점이기도 하다. 중국화문화와는 거리가 먼 연변화단에 관련전공자 후학들을 배양하는데, 큰 힘을 이바지 했다고 볼 수 있겠다.

정동수, 「노년」, 중국화, 1982

5) 김철봉(金哲奉, 1944~, 전공유형: 유화)

김철봉은 1944년 중국 길림성 연길현 덕신구 연동촌에서 태어났다. 중학교를 졸업한 후, 왕청현 반수 임장학교 교원, 왕청현 문화관 미술관원 등의 사업을 하였다. 1982년에 심양 노신미술학원 회화학부에서 2년간 서양화를 연수하고, 1983년에 연변예술학교에 전근하였다. 1984년부터 1986년까지 길림예술학원 회화학부에서 서양화를 연수하고, 1987년부터 1989년까지는 조선 평양 미술대학에서 박사학위를 취득하였다. 그는 주로 소묘, 유화, 창작 등의 실기과목을 담임하면서 민족예술 인재양성에 적극적인 노력을 하여왔다.

김철봉, 「밭머리에서」, 유화, 1986

6) 전동식(全東植, 1934~, 전공유형: 유화)

　전동식은 1934년 중국 길림성 왕청현에서 태어났다. 연변사법학교 미술반을 졸업 한 후, 왕청현 제2소학교, 왕청현 제2중학교에서 미술교원으로 종사하였다. 1966년에 왕청현 문화관으로 전근하고 왕청현 군중예술문화사업을 지도하였으며, 1987년에 길림예술학원 연변분원에 전근한 후, 주로 소묘, 유화 등의 전공 실기 과목을 담임하면서 미술교육사업에 지극한 노력을 하여왔다.

전동식, 「희망」, 유화, 1981

7) 임경애(林敬愛, 1937~, 전공유형: 유화, 미술이론)

임경애는 1937년 중국 길림성 용정진에서 태어났다. 1962년 중국 서안 미술학원에서 서양화학과를 졸업하고 서안 해방로 백화청사, 안산 219공원 등의 부문에서 미술부문에서 종사하였다. 1973년 10월에 자치주 도문시 문화관으로 전근하여 미술관원으로 일하다가 1984년 4월에 연변예술학교에로 전근하였다. 그는 주로 투시학, 해부학 등의 실기 이론 영역의 과목을 담임하면서 미술인재 양성사업에 큰 기여를 하였다. 밀도 있는 묘사보다, 큰 덩어리로 화면을 처리하는 것으로 작품을 마무리하기를 그치는데, 이는 그 시대 화가들의 장점이자 한계이기도 하다.

임경애, 「봄날」, 유화, 1982

8) 김문무(金文武, 1939~2012, 전공유형: 유화)

김문무는 1939년에 중국 길림성 연길현 연집향 금성촌에서 태어났다. 1959년 북경 중앙민족학원 예술학부에서 서양화를 전공하고, 1964년 7월에 졸업 후, 길림성 과학협회, 연길현 문화관, 연변 박물관, 연변 군중예술관 등의 부문에서 일하다가 1979년에는 연변예술학교로 전근하였다. 그는 장기간 러시아 미술교육 방법과 체계연구에 관심을 두고 유화, 소묘, 창작 등의 실기 과목을 책임지면서 조선족 미술인재 양성에 크나큰 기여를 하였으며, 또한 지역사회의 미술문화의 보급과 발전에 중요한 역할을 하였다. 꼼꼼한 묘사력과 탄탄한 조형이 그 작품을 특색을 보이나, 때론 너무 표면묘사에 치우친 느낌이 없지 않아 있다. 물론 이런 '표면성'은 당연히 동시대 미술에서 말하는 '표피'와 그 함의가 다르다.

김문무, 「나들이」, 유화, 1982

9) 황수금(黃秀金, 1940~, 전공유형: 공예미술)

황수금은 1940년 중국 길림성 길림시에서 태어났다. 중학교를 졸업하고 1958년 9월에 연변예술학교에 입학하였다. 1961년에 졸업한 후, 북경 중앙공예미술대학에 입학하고 염직예술을 전공하였으며, 1966년 7월에 졸업 후, 북경 방직연구소에 배치 받고 방직산품 도안설계업무에 종사하였다. 1987년에 연길시 사무위원대학에 전근하고, 1988년부터 길림예술학원 연변분원에서 교편을 잡았다. 그는 미술학부에서 주로 공예미술 영역의 과목을 담임하면서 미술인재 양성과 지역사회의 공예미술의 개혁과 발전에 큰 역할을 하였다.

황수금, 「꽃」, 공예미술, 1996

10) 김은택(金恩澤, 1943~, 전공유형: 유화)

　김은택은 1943년 중국 길림성 안도현에서 태어났다. 1964년 7월에 연변 예술학교 중등 미술반을 졸업한 후, 연변 농아학교 미술교원, 연변인민출판 사 미술교과서편집 등에 종사하였다. 1984년 4월에 연변예술학교에 전근 한 후, 9월에 길림예술학원 회화학부에서 2년간 공부했다. 그는 회화 색채 에 관한 표현연구와 실천 교학에 착수하면서 새 일대의 조선족 미술인재 양 성에서 상응한 성과를 거두었다. 세미한 색채 변화에 민감한 감수성을 보이 며, 화면의 색채가 현란하고 화려하지만 형체와 이탈하지 않는 특점을 보인 다(작품 「정월 십오」 참고).

김은택, 「정월 십오」, 유화, 1990

제6장

현대의 미술교육
(1993~현재)

이철호, 「농악무」, 유화, 2000

1. 시대적 배경

중국은 10년간의 개혁개방을 걸쳐 점차적으로 빈곤으로부터 탈출하였으며, 쇄국정치에서에서 해방되었다. 즉, 경제, 문화, 교육 등 각 방면에서 대변혁을 이룩함으로써 세계와의 교류를 진행할 수 있는 상황을 갖추게 된 것이다.

1992년에 개혁개방을 선도했던 등소평이 남방지역의 경제발전 상황에 대한 시찰을 통하여, 10년간 중국의 개혁개방에 대한 방침과 정책에 대하여 긍정적 결론을 내렸다. 그는 '검은 고양이든지 하얀 고양이든지 쥐를 잡는 고양이는 좋은 고양이다'는 실용주의 철학사상으로 중국 현대화 사회를 건설하는 이념을 명확히 제시하였다.

당시에 그가 내놓은 청사진은 진일보 오픈된 개혁개방 정신으로 보다 전면적인 경제개혁을 호소하였으며, 나라의 정치체제와 경제체제 개혁을 더욱 심도 있게 진행할 수 있는 탄력을 가져다주었다. 그리하여 1993년에 시장경제로의 발전을 위한 도약, 그 큰 한걸음을 떼었다.

'올바른 정책'을 실시하여 또 하나의 10년을 분투한 중국은 2001년 12월 11일에 성공적으로 세계무역조직(WTO)에 가입함으로써 점차적으로 '세계의 공장'에서부터 '세계의 시장'으로 탈바꿈하였다. 이는 중국경제에 또 하나의 자극제로서 사회주의 시장경제 체계에 더욱 큰 발전 방향과 목표를 세우게 하였으며, 따라서 전통적인 계획경제 체계를 근본적으로 변화시켜, '중국특색이 있는 사회주의 시장경제 체제'를 확립하게 되었다. 시장경제 체제의 확립은 상품시장의 힘을 과시하였고, 상품과 자본의 작동원리는 사회생활의 구석구석마다 영향을 끼쳐 새로운 소비 현상을 드러냈다.

개혁의 문이 열리면서 계획경제의 대폭적인 수정과 시장경제의 유입은 변경지역에 거주하고 있는 연변 조선족 사회의 지역발전에 유리한 변화를

가져다주었다. 일명 '금삼각'[1]으로 불리는 변경지역에 위치한 연변은 개혁의 물결에 따라 '신생사물'과 새로운 의식 관념들이 외부로부터 끊임없이 유입되었으며, 사람마다 개혁개방으로부터 의식저변의 변화를 야기하였다. 즉, 물질적 요구가 높아짐에 따라 지역의 우월한 장점을 발휘된 것이다. 그리하여 1990년대 초기부터 연변은 외부 세계로 진출하여 새로운 탐색의 길을 선택한 결과, 상응한 경제적인 성과를 거두었고, 의·식·주 등 각 방면에서 큰 변화양상을 보이고 있다. 당시 해당세관의 통계수치에 의하면, 연변 지역의 해외 교류, 학습, 무역, 고찰, 방문 등 차수는 약 30만 회에 달하였는 바, 바야흐로 한국, 일본, 러시아, 미국, 등 선진국으로 대폭 진출하고자 하는 양상을 보인다.

2. 다양한 미술교육 체제

1) 대학 교육 체제의 건립

대학 교육이 경제의 활성화로 크게 발전하고 변화함에 따라, 인재양성제도도 새로운 요구 단계에 들어섰다. 특히 1996년에 5개 대학이 합병한 후, 종합대학으로 전환한 연변대학에서는 시장경제의 신속한 발전에 반응하여 장기간 교육운영에 대한 전면적인 정돈과 조절을 진행하여 왔다. 2004년에 연변대학에서는 국가 교육부에서 제기한 '대학 본과 교학사업을 강화하고 교학질량을 제고하는 약간한 의견', 즉, 2001년 4호 문서와 '보통 대학교 본과 학과 전공구조 조절에 관한 약간한 원칙적 문제' 2001년 5호 문서의 정신에 의거하여 2010년에 대한 대체적인 발전방향과 목표를 제기하였다.[2]

1 중국, 러시아, 한반도 3개 국경선이 접해있는, 연변 훈춘 등 지역을 이르는 말.

2 중국은 아직도 주로 문건향식으로 명령이 하달된다. 즉, 교지인 셈이다.

발전 목표에는 〈3개 대표三个代表〉[3]의 중요한 사상을 학교건설에서 지도사상으로 올려놓았다. 그 내용은 아래와 같다.

첫째, 교육에서의 창조정신과 그에 상응한 대학 정신을 견지하여 대학교 문화를 전면적으로 건설한다.

둘째, 인재양성 체제와 다양한 인재양성 제도를 완벽하게 세우고 창조정신과 실천능력이 있는 복합성 인재를 양성하기에 노력하면서 전면적으로 교육 및 교학을 질적으로 제고시킨다.

셋째, '211'중점대학 건설 임무를 완성하고 학과 경쟁력을 제고시키며, 전면적으로 학교의 실력을 가강하고, 새로운 높은 단계로 그 목표를 실현하여 연변대학으로 하여금, 국제무대에서 영향이 있고, 국내에서 중요한 지위에 놓여있는 선명한 민족특색을 지닌 지방 종합성 대학을 건설하기 위하여 노력한다.[4]

따라서 각 학과에 인재양성 방안을 제정하는 기본적 요구를 제출하였는데 중점 기본요구의 내용은 다음과 같다.

첫째, 각 학과의 목표는 사회주의 현대화 건설의 수요에 부합되고 덕육, 지육, 체육 등 방면에서 전면적인 발전을 이룩하여야 한다.

둘째, 기초과목관련 시스템을 조절하고 실천교학 체제를 정돈·개혁하는 기초 위에서 새로운 과목체제를 건설해야 한다.

셋째, 양성목표 제정에서 교육부의 '보통 대학교 본과 학과 교학계획에서의 원칙적 의견'에 의거하여야 한다.

3 강태민 주석이 제출한 정치사상으로서, 첫째는 시종 중국 선진적 사회생산력의 발전의 요구를 대표하고 둘째는 시종 중국 선진적 문화의 전진방향을 대표하고 셋째는 시종 중국 광대한 인민대중의 근본적 이익을 대표한다는 것이다.

4 『연변대학 본과 양성방안』, 연변대학 교무처, 2004, 2쪽.

넷째, 현대화 교육 관념을 수립하고 기초지식 전수에 중시를 돌려 자질교육을 강조하여야 한다.

다섯째, 각 학과에서는 유사한 학과의 과목, 보조적 전공과목, 전공 특색 과목이 설치되어야 한다.

여섯째, 원칙상에서 각 학과는 반드시 한 개 과목이상의 '두개 언어'에 해당되는 과목이 있어야 한다.

일곱째, 유사한 전공의 학과 기초과목 설치는 학과 전문가의 논증을 거쳐야 한다.

여덟째, 본과 교육과 대학원 교육지간 양성 체제의 연관성을 중시하여야 한다.

아홉째, 한 주일의 교학 시간 수는 반드시 22~30시간을 보장시켜야 한다. 제8학기는 원칙상에서 다만 졸업 실습과 졸업 논문을 중심으로 한다.

그리고 총적 과목 구성과 학점 분배는 5개 부분으로 나누었다. 과목 구성은 보통교육 과목, 학과기초 과목, 전공필수 과목, 선택 과목, 실천과정으로 나누고, 학점 분배에서 이과理科학과는 170학점으로, 문과 학과는 160학점으로 규정지었다.

보통 교육과정 분표에서 이공과계열 27%, 인문학계열 34%, 학과기초 과목은 이공과계열 28%, 인문학계열 21%, 전공필수과목은 24%, 전공 선택 과목은 15%, 실천 과정은 6%로 설정하였다.

위의 요구는 아주 명석한 시대적 교육사상이 깃들어 있다. 특히 학점 제도의 실시는 인재 양성에서 중요한 역할을 하여 학생들의 학습 적극성을 제고시킬 수 있고 또한 지식체제와 선택 법위를 넓혀 줄 수 있는 여건을 조성할 수 있다.

2004년에 제정한 대학 본과 양성방안은 본교의 교학경험과 국내 중점대학의 교육경험을 결합시켰고, 또한 현시대의 인재양성 요구와 사회의 발전 수요에 비추어 작성한 것이다. 따라서 연변대학 각 대학에서는 대학교 지도부의 지도사상에 의거하여 학과 인재양성 제도를 새롭게 세우고 학과 건설에 중시를 돌렸다.

과목명칭	학점	시간	학기	과목명칭	학점	시간	학기
사상품덕수양	2	32	1	대학일어(1)	4	96	1
모택동사상개론	2	48	2	대학일어(2)	4	96	2
맑스주의철학원리	2	48	3	대학일어(3)	4	64	3
법률기초	1	32	4	대학일어(4)	4	64	4
등소평이론	3	64	5	계산기문화기초(1)	2	32	1
맑스주의정치경제학	2	32	6	계산기문화기초(2)	2	48	2
당대세계경제와정치	1	32	7	대학체육(1)	1	32	1
민족이론과정책	2	32	3	대학체육(2)	1	32	2
형세와정책	과외			대학체육(3)	1	32	3
대학영어(1)	4	96	1	대학체육(4)	1	32	4
대학영어(2)	4	96	2	대학어문(1)	2	32	1
대학영어(3)	4	64	3	대학어문(2)	2	32	2
대학영어(4)	4	64	4	군사이론		32	1
합계: 15과목(43학점) 944시간							

〈표 9〉 2004년 연변대학 본과 보통교육 필수과목 설치[5]

인재 양성과정에서 양과 질적 변화를 이룩한 연변대학에서는 2007년에 대학교의 본과 교학 사업을 새로운 단계로 높이고 본과 교학 질량을 더 한층 제고시키기 위하여, 인재양성 체제, 그리고 양성목표를 새롭게 세우는 임무를 각 학과에 시달하였다.

2007년의 양성방안관련 지도 사상에는, 전면적으로 중국공산당의 교육방침을 집행하는 문제, 학생들의 창조정신과 실천능력을 양성시키는 문제, 교학 과정에서 학생들의 주도적 지위 확보시키고 그들의 적극성을 발휘시키는 문제, 지역 특색과 다양한 문화 특색을 살리는 교육과정을 세우는 문제, 학과의 우세와 특색을 발휘하는 문제 등으로 제출하였다.

양성방안의 기본 요구는 다음과 같은 중심적 내용으로 제기하였다.

첫째, 본 학과 외에, 기타 학과의 기초지식 관련과목을 설치하여 한다.
둘째, 합리적 지식 체제를 건립하여 교과목의 종합적 수준을 제고시켜야 한다.

5 「연변대학 본과 양성방안」, 연변대학 교무처, 2004, 참조.

셋째, 교학과 그 교육에서 새로운 형식을 건립한다.

넷째, 실험과 실천을 강조한 교학과정을 중시하고 과학적이고 합리한 실험 교학 체제와 실천교학 체제를 건립하여야 한다.

다섯째, 기능 연마에 중점을 두고 학생들의 실제적 응용 능력을 제고시켜야 한다.

여섯째, 합리하게 두 가지 언어교학을 진행하여야 한다.

일곱째, 다양한 문화교육을 강조하여야 한다.

그리고 과목구조와 학점은, 2004년에 제정한 방안을 기초로 하여 일정한 조절을 하였다. 과목설치 결구는 통식通识교육 과목(공동 필수과목과 공동 선택과목), 학과 기초 과목, 전공 과목(전공 필수과목과 전공 선택 과목), 실천 교학과정, 과외 양성 계획 등으로 구성되었다.

학점 분배는 통식교육 과목에서 이공과 계열 46학점, 인문과 계열 55학점으로 제정하고, 학과기초 과목에서는 각각 50학점과 35학점으로 제정하였으며, 전공과목에서는 각각 68학점과 65학점으로 제정하였다. 그리고 실천 교학과정에서는 각각 11학점과 10학점으로 하였고, 과외의 양성 계획은 6학점으로 제정하였다.[6]

통식교육 과목의 학점은 중국 교육부의 교육정책과 교육과정 요구에 의거하여 규정하고, 학과 기초 과목, 전공과목의 학점은 본 학과의 과목성질과 지위에 따라 배분하였다.

2) 미술학과 건설

1993년 이후 경쟁이 심한 상품경제사회가 도래하면서, 길림예술학원 연변분원에서는 미술인재에 대한 사회수요의 정황을 세밀히 분석하고, 학생

6 『연변대학 본과 양성방안』, 연변대학 교무처, 2007, 5쪽 참조.

들의 실제 수준과 특성에 비추어 상응한 교육개혁을 진행하였다.

학교에서는 우선 대학교육을 이끄는 관련이념을 개혁하고, 사회에서 절실히 요구하는 미술인재양성에 관한 교육 방안을 실시하였다. 그리고 '지역 특색을 세우고 질적인 제고에 중심을 돌려, 명성이 높은 학교를 건설 한다'는 새로운 학교건설에 대한 총적방향을 세웠다.

예술학원 미술학부에서는 새로운 교육 방안에 따라 전면적 학과 조절과 개혁을 진행하였다. 개혁에서 우선 교원대오 건설 사업에 초점을 맞추고, 그들의 시대에 맞는 예술 교육관의 형성에 역점을 두었으며, 그것에 경제적으로 큰 투자를 하였다. 예를 들자면, 학원에서는 학업 성적이 극히 우수한 조선족 대학 졸업생을 교원으로 임용하는 방법을 채택하고, 또 젊은 교원들을 한국, 일본, 러시아 등 국외의 대학으로 유학을 보내 '선진적인 교육개념'을 배우고, 실무 역량을 한층 더 향상시킬 것을 요구하였다. 동시에 국내에서도 미술교육이 앞선 대학으로 재직 교원들을 계획적으로 연수(속성반 같은 반에서 공부하는 것) 보내어 전체 교원들의 교학 업무 수준과 전공실기 수준을 제고시켰다.

연변 조선족자치주에서는 1994년 〈연변조선족자치주의 자치조례〉에 근거하여 〈연변조선족자치주 조선족 교육조례〉를 반포하였다. 이 조례는 새로운 시기에 직면하여 제정한 교육제도로서, 교육계획, 학교관리 체제, 건설방식, 학제, 교재건설, 교육내용, 임직원구성, 교수임용과 제도, 경비관리 제도 등의 방면에서 한발 더 자치권을 확립하였고 시대의 요구에 맞추어 관련사항들을 조절하였다.

그 내용은 조선족자치주 인민들을 동원하여 민족 자질과 창조적 능력을 향상시키자는 것에 취지를 두었는데, 이것은 연변의 교육체제와 교육개혁을 심화하는 것에 역점을 둔 것이다. 즉, 미육교육을 포함하여 전면적으로 교육 자질을 촉진하고 관련 교육사업을 진흥시켜서, 교육으로 연변 사회를 흥성시키자는 전략이 그것이다. 연변 지역의 현대화를 실현하는 것에 목표를 둔 것이다. 따라서 관련 교육방침은 연변의 교육발전에 새로운 기회를

가져다주었다. 1996년 4월 16일, 국가 교육부의 동의를 거쳐 길림 예술학원 연변분원을 비롯한 연변의 다섯 개 대학[7]을 합병하였고, 6월 15일에 거대한 경축대회를 열었다.

1999년에 종합대학교로 변신한 연변대학을 국가가 중점 건설하는 '211'대학으로 선정하였고, 2001년에는 교육부가 서부개발 항목인 중점대학 건설학교로 지정하였다. 이듬해에 또 교육부의 엄격한 평의를 거쳐, '대학 본과 교학사업 수준평의'에서 우수한 대학교로 선정 발표하였다. 2005년에는 길림성 정부와 교육부가 공동으로 건설하는 중점단위로 지정받기에 이르렀다.

5개 대학을 합병한 후, 연변예술학교가 소속된 길림 예술학원 연변분원은 연변대학 예술학원으로 개명하고, 2009년에 예술학원 미술학부는 연변대학 학과건설의 방침과 요구에 따라 예술학원에서 분리되어 단독적으로 미술학원으로 창립되었다.

연변예술학교 미술학부를 포함한 연변대학 미술학원은 현재 관련 전공 설치가 비교적 완벽하게 이루어졌고, 미술인재 양성형식도 아주 다양해졌다. 미술학원은 회화학과, 미술교육학과, 설계학과 등의 전공영역으로 나누고, 회화학과에서는 유화, 중국화, 조소 등 3개 전공방향으로, 미술교육학과에서는 미술교육전공으로, 설계학과에서는 장식디자인, 환경디자인, 의상디자인, 촬영 등의 4개 전공방향을 두었다.

현재 연변대학 미술학원 교직원은, 4명의 사무직원과 48명 교원으로 형성되어 있는데, 교수 4명, 부교수 18명, 강사 15명, 조교 11명으로 구성되어 있다. 그중 조선족 교직원은 43명이고 한족 교직원은 9명이다.

미술학원 교직원들의 학위상황을 보면, 박사 학위를 취득한 교원은 5명으로 모두 한국에서 학위를 수여 받았고, 석사 학위를 취득한 교원은 모두 43명으로서 국내에서 학위를 수여받은 교원 24명, 일본에서 학위를 수여받은 교원은 4명, 한국에서 학위를 수여받은 교원은 15명이다.

7 연변대학, 연변농학원, 연변의학원, 연변사범학원, 길림예술학원 연변분원 등 대학.

연령구조 정황을 놓고 보면, 20세기 60년대 이후 출생한 교사들로 구성되었다. 50년대에 태생한 교원이 없는 원인은 10년 동안의 '문화대혁명'동란에서 민족예술 교육에 대한 잔악한 탄압으로 조성된 현상으로 볼 수 있겠다.

(1) 미술교육학과

미술교육 발전 역사를 돌이켜 보면, 사범 미술교육은 민족적 예술인재 양성과정에서 제일 선두로 섰고, 또한 조선족 지역사회의 예술문화 사업의 번영에 큰 공헌을 하였다. 그러나 1996년에 5개 대학이 합병하기 전에는 대학 미술교육전공 운영과정에서 전문적으로 조성한 합리한 교원집단은 존재하지 않았다. 1988년에 창립한 길림 예술학원 연변분원 미술학부에서 미술교육전공의 발전을 위하여 사범관련 미술학부를 개설하였으나 오직 한 명의 교원을 알선하여 사범미술전공 교육 관리를 책임지게 하면서 미술교육전공을 운영하였다.

미술교육전공에서 체계적으로의 교육관리 실시는 1996년 6월에 5개 대학이 합병하여서부터 형성되었다. 당시 미술학부가 건립되어 있는 대학교는 길림예술학원 연변분원 미술학부와 연변사범전과학교 미술학부가 있었다. 연변대학으로 합병하면서 연변사범전과학교 미술학부는 연변대학 예술학원에 귀속되어 미술교육 학부로 설정하고, 2년 후 1998년에 연변대학 학과건설과 조절에 관한 정책에 따라 미술학과와 미술교육학과는 한 개 미술학과로 합병하였다.

두 미술학부가 합병할 때, 연변사범 3년제 전문학교 미술학부의 교원은 10명이었는데, 그중 조선족 교원은 4명이며 6명은 한족 교원들이다.

연변사범 전문학교 미술학부는 1987년에 건립하고, 1년간의 노력을 거쳐 1988년 9월에 4명(나맹성, 이태현, 허문광, 윤동주)의 미술교원을 주축으로, 대학 전과 미술교육 전공생을 모집하였다. 이들은 모두 동북사범대학 미술교육학과의 졸업생들로서 미술교육 전공학과 건설과 발전에서 상대적으로

우월한 여건을 구비하고 있었다. 아울러 학부에서는 해마다 20명 전후로 신입생을 모집하였는데, 1988년부터 1996년까지 근 160명의 미술교육전공 인재를 양성하였다. 모집 범위는 주로 연변 지역의 한족 학생을 중심으로 하고, 때로는 길림성 내의 기타 지역의 한족 학생들도 모집하였다. 매 학기에 모집된 학생들 가운데는 한족 고등학교를 졸업 한 조선족 학생도 몇 명이 끼어 있었다.

역사적으로 연변 지역의 전문 미술교육 활동을 돌이켜 보면, 미술인재 양성은 장기간 연변 예술학교에서 진행하였고, 모집대상은 주로 조선족 학교를 졸업한 조선족 학생들이 위주였다. 이러한 원인으로 인하여 연변의 각 현시의 한족 학교의 미술교원은 아주 적어 미술교육 활동을 정상적으로 실시할 수 없었다. 당시 연변 지역 한족 학교의 교원양성에서 중요한 역할을 담임한 연변사범전문학교에서는 중·소학교에서 존재하는 낙후한 미술교육 현상에 비추어 한족 고등학교를 졸업한 학생을 모집대상으로 하고 미술학부를 설립하였던 것이다.

1998년에 연변대학 예술학원 미술학부와 미술교육학부가 합병한 후, 학부에서는 교원들의 전공구조에 따라 회화 전공, 미술교육 전공, 디자인 전공으로 나누었는데, 미술교육전공의 미술교원대오는 대부분 전에 미술교육학과의 교원들로 구성시키고 약간의 조절을 수행하였다. 두 개 학부가 합병한 후로부터 미술교육전공에서의 학생모집은 민족적인 대상에서 벗어나고 모집대상 범위를 넓혔다.

2004년에 연변대학 예술학원 미술학과에서는, '211'중점대학건설요구에 비추어 각 전공의 조절과 개혁을 대폭적으로 진행하고 새로운 대학교육의 발전 방향과 교육 제도를 건립하였다. 미술교육전공에서는 전통적인 교육이념에서 벗어나 새로운 인재양성 방안을 세우고, 본 전공의 양성목표 및 양성요구를 제출하였다.

양성목표에는 '마르크스-레닌주의 기본 이론 자질과 우수한 문화예술 자질이 있고 회화예술 창작, 교육, 연구 등 방면에 능력이 있으며 문화예술

영역, 교육, 설계, 연구, 출판, 관리 등 부문에서 사업할 수 있는 고급 전문 인재를 양성한다.'고 제정하고, 양성요구에서는 '본 전공 학생은 주요하게 회화예술 방면의 기본 이론과 기본 지식을 학습하고, 예술사유와 회화 조형의 기본적 기능 연마를 통하여 회화 창작의 기본 기능을 장악한다.'고 제기하였다.

미술교육전공에서는 3개(유화, 중국화, 수채화) 방향으로 나누고 본 전공의 교육특색 성질을 규정지었다. 즉, 본 학과의 기본 이론, 기본 지식, 기본 기능 연마를 중점에 두고, 학생들의 전공 선택특색을 살리면서 학생들에게 미술교육 기능과 문화 지식을 습득시켜, 교육 이론과 교육 실천을 통하여 미술교원 자질과 미술교학 능력, 기본적 학술연구 능력을 구비하도록 학생들을 양성하는 것이다.

그리고 졸업조건을 규정지었다. 즉, 첫째는 정확한 정치사상이 구비되어야 하며 학교에서 규정한 덕육과 체육표준에 부합하여야 한다. 둘째는 160학점(보통교육 과목 43학점, 보통교육 선택 과목 12학점, 전공기초 과목 41학점, 전공필수 과목 54학점, 전공 선택 과목 10학점)을 취득해야 하고, 졸업 논문과 졸업 실습 성적은 학과의 요구에 부합되어야 한다. 외국어 수준은 학교의 관련규정(영어과선택 학생 3급, 일본어과 선택 학생 4급)에 부합되어야 하며, 컴퓨터 기능은 1급 수준에 올라야 하며, 과외 양성계획에서는 6학점을 취득해야 한다고 규정지었다.

과목설치는 연변대학 학과건설의 기본적 요구에 비추어 작성하였는데, 기존의 교육체제와 비교하여 보면 현저한 변화를 보였고 전반 교육제도 또한 완벽해졌다. 그러나 미술교육전공 지식체계 건설은 아직도 전통적인 교육 관념에서 철저히 벗어나지 못하여 회화전공 지식체계와 유사한 인재양성 형식으로 기울어 졌다. 당시 국내 기타 대학 미술교육학과들의 교육지식체계는 대부분 이러한 형식으로 이루어져 있었음으로, 그들의 영향을 받은 것과도 관계가 있다고 볼 수 있다.

과목명칭	학점	시간	학기	과목명칭	학점	시간	학기
교육학	4	64	5	색채기초(1)	3	80	1
심리학	3	48	6	색채기초(2)	3	80	2
예술개론	4	64	4	속사	1	32	1
중국미술사	2	48	5	평면구성	2	32	1
외국미술사	2	48	6	색채구성	2	32	2
예술용투시학	1	16	3	조소기초	1	32	1
예술용해부학	1	16	3	서법기초	2	32	2
기초소묘(1)	3	80	1	선묘기초	2	32	2
기초소묘(2)	3	80	2				
합계: 15과목(39학점) 816시간							

〈표 10〉 2004년 미술교육전공 기초 필수과목 설치

　전공기초 과목에서, 교육학 과목과 심리학 과목은 연변대학 사범교육 전공의 공동필수 과목이고, 예술개론 과목은 예술학원 각 학과 사범교육전공의 공동필수 과목이며, 기타 과목은 미술교육전공의 공동필수 과목이다. 미술교육 전공의 기능연마 과목은 1학년과 2학년에 설치하였고, 3학년과 4학년의 과목 설치는 선택방향 과목으로 설치하였다.

　위의 전공기초 과목개설에서 유화, 중국화, 수채화 등 과목은 없으나 실제로는 전공방향 과목 설치에서 1학기부터 4학기의 전공과목들은 모두 미술교육전공의 기초 과목에 속한다. 학생들의 전공방향은 2년의 학습과정을 마친 후, 자기들의 흥취와 추구에 맞춰 선택하게 하였던 것이다.

　대학 본과 미술교육전공에서 방향선택은 20세기 80~90년대 국내 종합대학 미술교육학과나 사범대학 미술학과에서 보편적으로 실시하는 운영형식이었다. 당시 미술교육자들의 관점에서 볼 때, 이는 미술교육 전공유형 방향선택은 학생들의 예술 방향추구와 전공발전에 부합되고, 또한 졸업 후의 직업선택에서도 유리하다는 판단에서 기인된 것이겠다.

　이 시기의 졸업생들은 대 부분 길림성내의 중·소학교 미술교원으로 배치받았고, 일부분은 화가 신분으로 사회에서 예술창작 활동을 진행하였다.

과목명칭	학점	시간	학기	과목명칭	학점	시간	학기	
색채학	2	32	3	유화(4)	4	96	6	
구도학	2	32	3	유화(5)	8	144	7	
화론	3	48	4	유화풍경(1)	2	32	3	
소묘(1)	3	64	3	유화풍경(2)	2	32	5	
소묘(2)	3	64	4	유화창작(1)	2	32	3	
소묘(3)	3	80	5	유화창작(2)	2	32	4	
소묘(4)	4	80	6	유화창작(3)	3	48	7	
유화(1)	3	48	3	교원기본기능	1	32	1	
유화(2)	3	64	4	미술교학론	3	48	6	
유화(3)	3	80	5					
합계: 9과목(56학점) 1088시간								

〈표 11〉 2004년 미술교육전공(유화방향) 필수과목 설치

과목명칭	학점	시간	학기	과목명칭	학점	시간	학기	
색채학	2	32	3	풍경사생(2)	2	48	5	
구도학	2	32	3	풍경사생(3)	2	48	7	
화론	3	48	4	서법(1)	2	32	4	
공필인물화(1)	2	32	3	서법(2)	2	32	6	
공필인물화(2)	2	48	6	서법(3)	2	32	7	
수묵인물화	2	48	5	전각(1)	2	32	3	
인물화창작	2	48	7	전각(2)	2	32	5	
산수화(1)	3	48	3	화조화(1)	2	32	3	
산수화(2)	3	48	4	화조화(2)	2	32	4	
산수화(3)	3	64	5	벽화	2	48	4	
산수화(4)	3	48	6	교원기본기능	1	32	1	
산수화창작	3	64	7	미술교학론	3	48	6	
풍경사생(1)	2	32	3					
합계: 15과목(56학점) 1040시간								

〈표 12〉 2004년 미술교육전공(중국화방향) 필수과목 설치

과목명칭	학점	시간	학기	과목명칭	학점	시간	학기	
색채학	2	32	3	수채화(3)	4	80	5	
구도학	2	32	3	수채화(4)	5	96	6	
화론	3	48	4	수채화(5)	6	144	7	
소묘(1)	3	64	3	수채풍경(1)	2	32	3	
소묘(2)	3	80	4	수채풍경(2)	2	32	5	
소묘(3)	4	80	5	수채창작(1)	2	32	3	
소묘(4)	4	80	6	수채창작(2)	3	48	7	
수채화(1)	3	48	3	교원기본기능	1	32	1	
수채화(2)	4	80	4	미술교학론	3	48	6	
합계: 9과목(56학점) 1088시간								

〈표 13〉 2004년 미술교육전공(수채화방향) 필수과목 설치

과목명칭	학점	시간	학기	과목명칭	학점	시간	학기
유화기법	2	32	3	진열예술디자인	2	32	6
중국화기법	2	32	3	서적디자인	2	32	5
벽화기법	2	32	4	연재그림과삽화	2	32	7
판화기법	2	32	4	원림디자인	2	32	7
수채화기법	2	32	3	포장디자인	2	32	5
조소기법	2	32	4	광고디자인	2	32	6
촬영기초	2	32	3	표지디자인	2	32	6
인테리어기초	2	32	3	예술촬영	2	32	7
패션디자인기법	2	32	4	목조	2	32	6
컴퓨터보조디자인(1)	2	32	4	공업조형디자인	2	32	7
컴퓨터보조디자인(2)	2	32	5	가구공간디자인	2	32	6
컴퓨터홈페이지디자인	2	32	5	건축과실내디자인	2	32	7

함계: 23과목(48학점) 선택학점: 10학점 768시간

〈표 14〉 2004년 미술교육전공 선택과목 설치

2004년 양성방안에 따라 3년간의 교육과정을 거친 후, 2007년에 연변대학 본부에서는 교육과정에서 존재하는 문제에 대하여 조절과 개혁을 진행 할 것을 각 학원에 제기되어 예술학원 미술학과에서는 대학교의 양성방안 수정 의견과 지도 사상에 의거하여 새로운 양성 방안을 세웠다.

2007년에 제정한 미술교육전공의 양성 방안은 미술교육전공의 특징을 살리고 현대사회에 어울리는 교육 이념에 적합한 전문적 미술교육 인재양성에 역점을 두었다. 양성목표와 그 요구에서 새로운 교육 관념으로 제기되었고, 교육내용 및 그 과정 역시 현저한 변혁을 일으켰다. 특히 20년간 본과 미술교육전공에서 실시하던 전공유형 방향선택 교육형식은 취소하여 버렸다.

당시 길림성 내의 각 지역 중·소학교, 중등 전문학교, 문화예술 등 사업부문의 미술 관련종사자들은 기본상에서 충당되어있었다. 그러므로 미술교육전공 졸업생들의 취직경쟁은 날이 갈수록 심해졌고, 따라서 각 부문에서 미술직원에 대한 채용요구의 표준도 새로운 단계로 올라섰다. 예를 들면, 초급 학교의 미술교원 사업에 그 뜻을 둔 학생들이 그 목적을 이룩하려

면 반드시 국가 교육청의 요구에 따라 엄격한 미술실기과 미술교육 지식이론 과련 시험을 통과하여야 하고, 또한 심사과정에서 교원자질 기능 고찰에 통과해야 하였다. 이러한 미술교육 인재에 대한 높은 요구가 제출되는 상황에서 미술교육 전공유형 방향선택은 사회의 수요에 부합되지 않은 형식으로써, 부정될 수밖에 없었다.

미술교육전공에서는 현시대 미술교육 인재에 대한 사회적 요구에 비추어 교육자질 기능연마를 중심적인 과제로 제기하고 새로운 방안을 세웠다. 아울러 새로운 양성 목표에서 다음과 같이 규정하였다.

> 덕육, 지육, 체육 등 방면에서 학생들을 전면적으로 발전시키고 체계적으로 미술교육의 기본 이론과 기본 기능을 장악하여 미술교학 지식과 학술연구 방면의 능력을 양성시킨다. 각 급 학교에서 교학 연구, 교육 관리 등 방면에서 사업할 수 있는 창조 정신이 있고 실천 능력과 다양한 문화 자질이 있는 복합성 고급 전문 인재를 양성한다.[8]

그리고 양성요구에서는 '본 학과는 학생들의 미술교육 기초지식과 기본 기능의 장악에 중점에 두고, 미술창작의 기본 기능과 교육이론 학습 및 교육 실천을 통하여 미술교원자질, 미술 교학, 교학 연구 등 능력을 양성시킨다.'고 제정하였다. 구체적인 내용은 다음과 같다.

> 첫째, 사회주의 조국을 열애하고 중국공산당을 옹호하며 우월한 사상 품질, 사회공덕과 직업 도덕, 해당사업에서의 헌신 정신이 있으며 사회주의 현대화 건설을 위하여 복무하려는 마음이 있어야 한다.
> 둘째, 미술교육전공의 기본 이론, 기본 지식, 기본 기능 및 미술교육학의 기본 이론, 기본 지식을 장악하여야 한다.

8 『연변대학 본과 양성방안』, 연변대학 교무처, 2007, 252쪽.

셋째, 각 급 학교에서 미술교육 능력, 미술교육 관리 능력, 미술교육학과의 과학연구 능력을 갖추어야 한다.

넷째, 미술창작 능력과 연구 능력을 갖추어야 한다.

다섯째, 미술검증과 그에 준한 평가 능력을 갖추어야 한다.

여섯째, 현대 교육기술을 이용하여 미술교학을 진행하는 능력을 갖추어야 한다.

일곱째, 학술연구 방법과 현대적 기술을 이용하여 과학연구를 할 수 있는 능력이 구비되어야 한다.

여덟째, 건강한 신체와 심리 자질이 구비되고 교육부에서 규정한 〈학생체질 건강표준〉에 부합되어야 한다.

졸업조건에는, 졸업생은 전부의 양성방안 규정에 부합되어야 하며, 총 학점은 165학점으로서 통식교육 과목에서 58학점, 학과기초 과목에서 40학점, 전공필수 과목에서 47학점, 선택 과목에서 10학점, 실천 교학과정에서 10학점을 거두어야 한다고 규정지었다.

통식과목은 예술학원의 각 학과에서 통일적으로 실시되는 교육내용이다.

과목명칭	학점	시간	학기	과목명칭	학점	시간	학기
통식(通识)교육 필수과목							
맑스주의기본원리	3	48	5	대학일어3	4	64	3
모택동사상,등소평이론과	3	48	3	대학일어4	4	64	4
'3개대표'중요사상개론	3	48	4	대학컴퓨터기초	2	32	1
중국근대사개요	2	32	2	컴퓨터질서디자인	2	48	2
사상도덕자질과법률기초	3	48	1	대학체육1	1	32	1
형식과정책	2	48	1-6	대학체육2	1	32	2
민족이론과정책	2	32	3	대학체육3	1	32	3
대학영어1	4	96	1	대학체육4	1	32	4
대학영어2	4	96	2	대학어문1	2	32	1
대학영어3	4	64	3	대학어문2	2	32	2
대학영어4	4	64	4	군사이론	–	32	1
대학일어1	4	96	1	대학생취업지도		16	1/6
대학일어2	4	96	2				
합계: 14과목(46학점) 944시간							

과목명칭	학점	시간	학기	과목명칭	학점	시간	학기
통식교육 선택과목							
대학수학(4)	2	32	2	자연과학유형	2	32	6
인문과학유형	4	64	2-4	과학기술유형	2	32	
사회과학유형	2	32	4				
합계: 5과목(12학점) 192시간							
전공기초 필수과목							
예술개론	4	64	4	기초소묘2	5	80	2
미학개론	2	32	5	색채기초1	5	80	1
중국미술사	3	48	5	색채기초2	5	80	2
외국미술사	3	48	6	디자인기초	2	32	1
예술용투시학	1	32	1	공예기초	2	32	2
예술용해부학	1	32	2	미술교학계획	2	64	6
기초소묘1	5	96	1				
합계: 13과목(40학점) 720시간							
전공필수과목							
화론	1	48	4	국화2	3	64	6
소묘1	2	48	3	국화3	3	80	6
소묘2	2	48	4	서법	1	16	5
소묘3	2	48	5	도장	1	16	5
소묘4	2	48	6	창작1	1	32	3
수채1	2	64	3	창작2	1	32	4
수채2	2	64	4	학교교육심리학	3	48	5
유화1	3	80	3	교원직업기능	1	32	6
유화2	3	80	4	현대교육기술	1	16	6
유화3	6	176	7	교육학원리	3	48	5
국화1	2	48	5	교육과학연구방법	2	32	6
합계: 22과목(47학점) 1168시간							

〈표 15〉 2007년 미술교육전공 통식과목 설치

　　근년에 미술교육전공에서 해마다 30명 전후의 신입생을 모집하고 하는 데 학생들의 민족 분포를 놓고 보면, 조선족학생이 약 20%를 차지하고 기타는 한족 학생을 중심으로 한 극소수의 여타 소수민족으로 구성되어져 있다. 미술교육전공에 조선족 학생들의 수가 줄어드는 주요한 원인은 첫째, 연변 지역의 조선족 인구가 줄어드는 실정과 관계있고, 둘째는 학생모집에서 지역 범위가 늘어난 것과도 관계가 있으며, 셋째는 조선족 학생들이 유화전공방향이나 디자인전공방향에 애착을 갖고 있는 현상과도 밀접한 관계가 있으며, 넷째는 졸업 후 직업선택에서의 격렬한 취업경쟁과도 관계가 있다고 필자는 생각된다. 그리고 현재 조선족 중·소학교 미술교원이 포화되어

있는 정황, 그리고 연변 지역의 조선족학교들이 축소되고 있는 사회현실 또한 조선족 학생들이 미술교육전공을 기피하는 원인이다.

(2) 회화학과

회화예술은 중국 조선족 미술문화 발전과정에서 제일 큰 영향을 주었고, 또한 회화예술을 추구하는 조선족 화가들이 많이 경도된 부분이기도 하다. 역사적으로 보아도 조선족 화화예술은 국내에서도 우월한 성과를 거두어 장기간 민족예술의 자랑으로 느껴왔으며, 따라서 회화예술교육 영역에서도 다른 미술전공 학과보다도 더욱 활기를 피웠고 인재양성에서도 나름대로의 우세를 차지하였다.

현재 연변대학 미술학원 회화학과의 교원대오는 16명으로서 유화전공 교원 7명, 중국화전공 교원 3명, 조소전공 교원 3명, 판화전공 교원 3명으로 구성되었다. 그중 2명만은 한족 교원이고 기타는 모두 조선족 교원들이다.

가. 유화전공방향

20세기 80년대에 방향선택적인 운영형식을 도입한 이후로 유화전공방향에서의 교육체제는 상대적으로 완정한 모형으로 존재하여 왔는데, 교원들의 대오가 충족하고 또한 본 전공방향을 선택하는 잔학생수 또한 상대적으로 높아 해마다 정성적으로 신입생모집을 확보하였다.

유화전공은 역사적으로 보아도 그 토대가 튼튼하고 교육경험이 풍부하며 사회에 대한 영향력도 제일 강하다. 현재 7명의 교원대오에서 한족 교원이 1명이고 기타는 모두 조선족 교원들이다. 유화전공방향을 선택하는 학생 수는 해마다 10명 전후이고, 민족 분표를 놓고 보면 조선족 학생들로 중심을 이루어지어 약 80%이상의 비례를 차지하고 있다.

졸업 후, 대부분 조선족 학생들은 자기들의 예술추구목적을 달성하기 위하여 북경, 상해, 심수 등 대도시에 진출하고, 일부분은 한국을 중심으로 유학길에 오르거나, 일부분은 지역 사회 예술문화사업 부문에 안착하고 있다.

과목명칭	학점	시간수	학기	과목명칭	학점	시간수	학기
색채학	2	32	3	유화3	4	80	5
구도학	2	32	3	유화4	5	96	6
화론	3	48	4	유화5	9	144	7
소묘1	4	64	3	유화풍경1	2	32	3
소묘2	4	64	4	유화풍경2	2	32	5
소묘3	4	80	5	유화창작1	2	32	3
소묘4	4	80	6	유화창작2	2	32	4
유화1	3	48	3	유화창작3	3	48	7
유화2	4	64	4				
과목합계: 17과목 학점합계: 59학점 수업합계: 1008시간							

〈표 16〉 2004년 유화전공방향 필수과목 설치

나. 중국화전공방향

중국화전공방향은 전동수, 궁홍우(한족), 최국남 등 3명의 교원을 주축으로 1995년에 개설되었다. 그러나 중국화 전공방향은 교원들의 인원 제한으로 말미암아 연이어 학습모집을 할 수 없기에 때로는 자율적인 전공방향선택을 금한다. 중국화 전공방향을 선택하는 학생 수는 해마다 5~8명 안으로, 현재까지 약 70명의 중국화전공자를 양성하였다.

1995년 첫 기에는 15명의 학생이 중국화로 전공방향을 잡았는데 모두 조선족학생들로 조성되었다. 1998년 2기부터 중국화 전공방향을 선택하는 학생 수는 8명을 초과하지 못하였고, 조선족 학생들의 비례도 점차적으로 감소되었다. 근년의 학생모집 정황을 보면 기본상에서 한족 학생들이 본 전공방향을 택하고 있다.

중국화전공은 중국 미술교육 발전과정에서 의욕적인 예술교육 형상으로 존재하여 왔으나 조선족 전문적 미술교육 영역에서는 디자인, 조소 등과 마찬가지로 자랑할 만한 발전과 성과를 이룩하지 못하였다. 그러나 1995년에 중국화 전공방향을 세우고 1999년에 15명의 조선족 졸업생들이 출현되어서 현재까지 약 37명의 조선족 중국화전공자를 지역사회에 배출시킴으로써, 중국 조선족의 다양한 미술문화 사업과 발전에 자못 중요한 역할을 하였다.

과목명칭	학점	시간수	학기	과목명칭	학점	시간수	학기
색채학	2	32	3	풍경사생1	3	32	3
구도학	2	32	3	풍경사생2	3	48	5
화론	3	48	4	풍경사생3	3	48	7
공필인물화1	2	32	3	서법1	2	32	4
공필인물화2	2	48	6	서법2	2	32	6
수묵인물화	2	48	5	서법3	2	32	7
인물화창작	2	48	7	전각1	2	32	3
산수화1	3	48	3	전각2	2	32	5
산수화2	4	48	4	화조화1	2	32	3
산수화3	4	64	5	화조화2	2	32	4
산수화4	4	48	6	벽화	2	48	4
산수화창작	4	64	7				
과목합계:13과목 학점합계: 59학점 수업합계: 960시간							

〈표 17〉 2004년 중국화전공방향 전공필수과목 설치

다. 조소전공방향

조소전공방향은 김영철, 김영식, 곽용(한족) 등 3명의 교원을 주축으로 2000년에 개설되었다. 교원이 부족한 원인과 교학환경, 설비 등 구전하지 못한 원인으로 학생모집이 가끔 정지되고, 학과지망생 역시 제한을 받고 있다.

조소전공방향을 선택하는 학생들 가운데는 조선족 학생이 상대적으로 적고 대부분은 한족 학생들로 구성되었다. 그 원인 중 하나는 연변 지역의 조소문화가 아직 사회적으로 중시를 일으키지 못하고 있는 실정과, 다른 하나는 졸업 후 직업선택에 따른 난관이 있기 때문일 것이다.

조소전공방향은 아직 교원대오, 설비, 교학환경 등 방면에서 다른 학과와 비교하면 상대적인 차이가 있다. 조소전공방향에서 학생모집은 해마다 8명 전후로 유지하고 있으나 교학여건이 부실하여(2013~2014년 현재 학교 보일러실에서 수업을 진행함) 정상적인 교학에 여러 가지 애로사항이 따르는 실정이다. 그러나 2014년 5월을 시작으로 관련 교학 청사를 짓는다고 하니, 나름대로 기대해 볼 만 하겠다. 중국 대학생들은 어릴 때부터 주입식교육과 타율적 교육을 받은 연고로, 수업조건이 아무리 부실해도 아무런 이의 제기가 없다는 점이, 독자들로서는 참고할만하겠다.

조소전공방향은 2000년에 설립한 이후, 연변대학 전공학과 건설요구에 부합되지 않아 초기에는 디자인전공 학과에 임시로 귀속시켰고 2004년에는 회화학과에 귀속시켰다.

과목명칭	학점	시간수	학기	과목명칭	학점	시간수	학기
소묘1	4	64	3	흑조소5	7	112	7
소묘2	4	64	4	재료응용1	3	48	3
소묘3	4	64	5	재료응용2	2	32	4
소묘4	4	64	6	재료응용3	2	32	5
흑조소1	4	64	3	재료응용4	3	48	7
흑조소2	4	64	4	조소창작1	1	16	5
흑조소3	4	80	5	조소창작2	2	32	6
흑조소4	6	96	6	조소창작3	2	32	7
과목합계: 4과목 학점합계: 56학점 수업합계: 912							

〈표 18〉 2004년 조소전공방향 전공필수과목 설치

2007년에 예술학원 미술학부 회화학과에서는 연변대학 학과건설과 개혁에 관한 지도사상에 준하여 일정한 조절과 개혁을 진행하고 인재양성 방안을 작성하였다. 전공방향은 유화전공방향, 중국화전공방향, 조소전공방향으로 나누고 새로운 양성목표, 양성요구를 제정하였다.

양성목표는 다음과 같이 지적하였다.

덕육, 지육, 체육에서 전면적인 발전을 기하여 회화예술 창작, 교학, 연구 등 방면에서 능력 있고 예술문화 영역, 교육, 디자인, 연구, 출판, 관리 등 부문에서 효율적으로 사업할 수 있는 창조 정신, 실천 능력 및 다양한 문화 자질이 구유한 응용성 고급 전문 인재를 양성한다.[9]

이상에서 볼 수 있는바와 같이, 2007년의 회화인재 양성방안에서 유화전공방향과 중국화 전공방향은 2004년의 양성방안과 비교하여 보면 현저

9 『연변대학 본과 양성방안』, 연변대학 교무처, 2007, 241쪽.

한 변화는 없고 다만 전공실기과목의 시간 수를 증가하였다.

2007년 전에는 학생들이 입학하여서 첫 학기나 2학기부터 방향을 나눴다. 그 전 첫 학기부터의 전공방향선택 실시는 전공교육에 있어서 충분한 공간을 제공하나 혹은 관련 신입생들이 자기들의 정확한 방향선택을 할 수 있는 충분한 시간을 제공하지 못한 상황이어서, 일부분 학생들은 반년 후혹은 1년 후에야 비로소 전공방향을 바꾸는 현상이 자주 발생하였다. 이러한 현상은 학생들의 전공발전에 큰 지장을 주었던 것이다. 2007년부터 1년간의 실기기초 과목의 학습을 거친 후, 학생들로 하여금 자기들의 학습정황과 심미추구에 의거하여 정확한 판단을 내리고 전공방향을 선택하게 하였는데, 학부에서는 학생들이 자기들의 추구전공 유형에 따라 중국화, 유화, 조소 방향을 선택하게 하였다.

2000년 이후, 회화학과에서 해마다 20명 전후로 신입생을 모집하였다. 전반적으로 학생들의 전공방향 선택 상황을 보면, 유화전공을 선택하는 학생들이 50%차지하고, 중국화전공방향과 조소전공방향을 선택하는 학생이 그 나머지이다. 예컨대, 2000년에 학생들의 방향선택 정황을 놓고 보면, 유화전공을 선택한 학생이 10명이고, 중국화전공을 선택한 학생은 4명이며, 조소전공방향을 선택한 학생은 5명이다. 유화전공을 선택한 학생들은 대부분이 조선족 학생들인 대신, 중국화전공과 조소전공은 주로 한족 학생들로 구성되었다. 이러한 현상은, 조선족 미술문화의 발전에서 유화의 주도적 지위와 관계가 있을 것이다.

과목명칭	학점	시간수	학기	과목명칭	학점	시간수	학기
예술개론	1	48	4	소묘기초1	3	80	1
미학개론	5	80	5	소묘기초2	3	80	2
중국미술사	3	80	5	색채기초1	4	96	1
외국미술사	3	80	6	색채기초2	10	192	2
예술용투시학	4	80	1	평면구성	2	32	1
예술용해부학	5	80	2	색채구성	1	32	2

과목합계: 12과목학점 합계: 34학점 수업합계: 672시간

〈표 19〉 2007년 회화학과 전공기초필수과목 설치

(3) 디자인학과

디자인학과는 1994년에 길림 예술학원 연변분원 미술학부에서 4명(차종률, 황수금, 최정호, 임혜순)의 조선족 교원으로 설립되었다. 당시의 디자인전공의 결구구조는 주로 장식디자인이 주요한 위치에 놓여 있었다.

첫 기에 연변 지역을 모집대상으로 하고 신입생 17명을 모집하였는데 모두 조선족 학생들로 구성되었다. 1995년 이후로부터 조선족학생들의 입학수는 점차적으로 감소되어 2000년에 와서는 조선족 학생과 기타 민족의 비례는 각각 50%의 전후로 차지하였고, 2007년부터는 조선족학생들의 입학수는 30%로 감소되었다.

조선족 학생들이 축소되는 원인은 조선족 인구가 점차적으로 감소되고 있는 사회실정과 관계도 있거니와, 다른 하나의 원인은 국내 대학에서 디자인학과가 우후죽순처럼 일어서고, 또한 학생 모집 수가 엄청나게 확대됨에 따라 적지 않은 조선족 학생들이 국내 기타 대학의 디자인학부에로 진학하기 때문이다. 즉, 시장경제의 원리를 대학체계가 직접적으로 반영한 것이라 할 수 있다.

그리고 또 하나의 원인은 학생모집 방법에서의 변화와도 밀접한 관계가 있다. 2007년 전에의 학생모집은 본교에서 모집계획을 세우고 신입생을 모집하였으나, 2007년부터는 국가 교육부의 새로운 예술전공생 학생모집 방침에 따라 각 지역의 성 교육청에서 통일로 미술실기 시험을 조직하였고, 학생들의 지망에 따라 각 대학에 신입생들을 분배하였다. 이러한 학생모집 방법은 미술 응시생들에게 편리한 응시조건을 제공하였고, 또한 지망선택, 인재유동, 문화교류 등 방면에서도 좋은 결과로 이어졌다.

시장경제가 확립된 초기에 출현된 디자인학과는 조선족 지역사회의 경제과 문화예술의 발전에 적극적인 역할을 발휘하였다. 디자인학과에서는 현재까지 약 900명 디자인인재를 양성하였고, 그중 조선족 졸업생의 비례는 30%를 차지한다. 근년에 와서 미술학원에서 해마다 170명 전후의 신입생 모집하고 있는데, 디자인학과에서 모집되는 학생인수는 총 모집수의

70%를 차지하고 있다.

21세기에 진입하여서부터 디자인학과의 학생모집 인수는 해마다 증가하는 추세로 나타나고 있다. 그 원인은 중국의 경제가 고속도로 발전하는 환경에서 사회적으로 디자인인재에 대한 수요량이 확대되어 학생들의 직업선택에서의 넓은 공간이 제공됨과 관계가 있는 것이다. 시장경제의 수효와 강한 정합성을 보이는 학과가 강세를 보이는 것이다. 디자인학과의 학생들은 졸업 후의 직업선택 정황을 보면, 소수의 학생들이 문화예술 사업부문에 배치를 받았고, 일부분 학생들은 독립적으로 디자인관련 회사를 세웠으며, 일부분 학생들은 출국을 선택하고, 대부분 학생들은 대도시의 민영民营디자인 회사로 진출하였다.

2000년에 들어서서 디자인학과 교원들의 전공구조는 비교적 다양하게 구성되었고, 또한 교학시설 건설도 비교적 완벽한 상황에서 디자인전공학과에서는 4개(장식디자인 전공방향, 환경디자인 전공방향, 의상디자인 전공방향, 촬영예술 전공방향)전공방향을 설립하였다. 아울러 촬영전공은 디자인학과에 귀속시켰다.

2004년에 와서 다년간의 교학경험에 비추어, 예술학원 미술학부의 각 전공에서는 전면적인 정돈과 개혁을 진행하였는데, 디자인전공학과 양성목표를 다음과 같이 세웠다.

본 전공은 예술디자인과 창작, 교학과 연구 등 방면의 지식을 탐구하고 예술디자인 교육, 디자인 연구 및 생산과 관리부문에서 사업할 수 있는 전문적 인재를 양성한다.

아울러 그 양성요구와 전공특점을 다음과 같이 언급하였다.

· 양성요구: 본 전공학생은 주요하게 예술디자인 방면의 기본 이론과 기본 지식을 학습한다. 학생들은 학습과정에서 예술디자인 사유능력을 양성하고 예술디자인 방법

및 디자인기능 연마를 통하여 본 전공에서의 창조적인 디자인 자질을 제고시킨다.

· 전공특점: 예술디자인의 이념 및 표현수법을 장악하고, 국내외 예술디자인의 발전 방향을 요해하며, 이론과 실천의 연마를 통하여 우수한 예술적 자질을 형성시키고, 비교적 높은 창조적인 디자인 능력과 실제 응용능력을 양성시킨다.

2007년에 본 학과의 양성목표와 양성요구에 약간한 조절을 하고, 교육체제에서도 부분적으로 정돈하였다. 아울러 현재 디자인학과의 교수대오는 18명으로 조성되어 있는데, 그중 조선족교원 15명, 한족교원 3명으로 미술학원에서 제일 큰 교사대오로 형성되어 있다.

가. 장식디자인 전공방향

장식디자인 전공방향은 1994년에 길림 예술학원 연변분원 미술학부에서 4명의 교원으로 설립되어서부터 현재까지 16기를 거쳐 350명에 가까운 본 전공의 인재를 양성하였다.

1994년에 디자인학과는 건립되었으나 실제로는 교원대오가 제한되어 있는 조건에서 2000년까지 장식디자인의 교육체제로 교육을 진행하였다. 그러므로 장식디자인 전공방향에서의 지식체계, 교학경험, 교학설비 등의 방면에서 다른 전공방향과 비교할 때 상대적으로 우월한 상황이다.

첫 기에 연변 지역을 모집대상으로 하고 조선족 학생 17명을 모집하였으나 그 후 디자인전공에서의 선택방향이 넓힘에 따라 장식디자인 전공방향을 선택하는 조선족 학생의 수는 점차적으로 감소되었다.

현재 본 전공 방향의 교육대오는 1명의 한족교원과 6명의 조선족교원으로 조성되어 있고, 장식디자인 전공방향을 선택하는 학생은 20명으로부터 30명 안으로 존재하는데 그중 조선족 학생들의 인수는 근 30%를 차지한다.

과목명칭	학점	시간수	학기	과목명칭	학점	시간수	학기
인테리어기초	3	64	3	종이그릇디자인	3	48	5
글체디자인	3	48	3	표장디자인	4	80	5
컴퓨터보조디자인	4	80	3	시장경영학	3	48	6
도형디자인	3	64	4	서적장정	4	64	6
상업촬영	3	64	4	광고디자인	4	80	6
배열공예	4	64	4	인터넷홈페이지디자인	3	48	6
소비심리학	2	32	5	판매환경디자인	4	64	7
표지디자인	4	64	5	기업형상디자인	5	96	7
과목합계:16과목 학점합계:56학점 수업합계:1008시간							

〈표 20〉 2004년 장식디자인 전공방향 전공필수과목 설치

나. 환경디자인 전공방향

환경디자인 전공방향은 2000년에 2명(이희성, 동해연)의 교원으로 설립하였다. 현재까지 졸업한 학생 수는 약 250명이고, 그중 조선족학생의 비례는 30%차지한다.

첫 기에 본 방향을 선택한 20명 학생가운데는 조선족 학생이 15명으로 75%를 차지하였으나 2004년에는 50%로 감소되었다. 특히 2007년에 길림성 응시생 통일시험을 실시한 후로부터 학생들의 인수는 20명 좌우로부터 30명이상으로 증가되었으나, 환경디자인 전공방향 역시 조선족 학생들의 인수는 해마다 감소되고 있는 상황이다.

현재 7명의 교원대오로 조성된 환경디자인 전공방향에서는 해마다 35명 전후의 학생들이 본 전공을 선택하고 있는데, 그 비례에 있어서 조선족 학생은 약 20%차지하고 기타 민족 학생들이 그 나머지이다.

과목명칭	학점	시간수	학기	과목명칭	학점	시간수	학기
인체공정학	2	32	3	진열예술디자인	3	48	5
제도(制图)와투시	4	64	3	실내디자인1	5	80	5
디자인표현기법	6	96	3	실내디자인2	5	80	6
컴퓨터보조디자인	5	80	4	공정경제	2	32	6
전등장식디자인	3	48	4	중외건축사	3	48	6
가구디자인	4	64	4	건축원리	4	64	7
녹화디자인	4	64	5	건축디자인	6	96	7
과목합계: 13과목 학점합계:56학점 수업합계: 896시간							

〈표 21〉 2004년 환경디자인 전공방향 전공필수과목 설치

다. 의상디자인 전공방향

의상디자인 전공방향은 2000년에 2명(임혜순, 임철학)의 교원으로 설립하였다. 의상디자인 전공방향은 조선족 학생들이 비교적 쏠리는 전공이다. 첫 기에 의상디자인 전공방향을 선택한 학생은 10명으로, 그중 9명은 조선족이고 1명이 한족이었다. 의상디자인 전공방향에서 현재까지 약 90명의 학생을 졸업시켰고 그중 조선족학생이 70%차지하였으며 기타 민족학생은 30%차지하였다. 2000년에 의상디자인 전공방향을 건립한 후로부터 현재까지 해마다 10명전후의 학생들이 본 전공을 선택하고 있는데, 조선족 학생들이 약 50%를 차지하고 있다.

현재 의상디자인 전공방향은 4명의 조선족 교원과 1명의 한족 교원으로 조성되어 있고, 교학환경, 교학설비는 비교적 완비한 상황이다.

과목명칭	학점	시간수	학기	과목명칭	학점	시간수	학기
중국복장사	3	48	3	복장봉제공예3	4	80	6
패션화기법1	4	80	3	소비심리학	2	32	5
패션화기법2	4	80	4	입체재단	3	64	5
복장형지디자인1	2	48	3	복장조형디자인	3	64	5
복장형지디자인2	2	48	4	복장CAD	3	64	5
복장형지디자인3	2	48	6	시장경영학	3	48	6
양복사	3	48	4	복장재료학	4	64	6
복장봉제공예1	4	64	3	의상디자인과제작	6	96	7
복장봉제공예2	4	64	4				
과목합계: 12과목 학점합계: 56학점 수업합계: 1040시간							

〈표 22〉 2004년 의상디자인 전공방향 전공필수과목 설치

라. 촬영예술 전공방향

촬영예술 전공방향은 2000년에 설치되었다. 당시 미술학과에는 촬영을 전공하는 교원은 한명도 없는 상황에서 초기 교학과정에는 한국의 촬영전문가 유은규 교수를 요청하여 실기교학 내용을 규정하고 교학을 진행하였다.

첫 기에 촬영전공 방향을 선택한 8명 학생들 가운데는 조선족 학생이 5명이고, 한족 학생은 3명이다. 촬영예술 전공방향에서 현재까지 근 70명 여명의 학생을 졸업시켰는데, 그중 조선족 학생들이 40%차지하고 기타 민족 학생은 60%차지한다. 촬영전공방향은 2000년에 설립하여서부터 해마다 10명 전후의 학생들이 촬영전공을 선택하고 있는데, 그 가운데 조선족 학생의 비례는 대체로 25%를 차지하고 있다.

현재 촬영예술 전공방향에는 2명의 조선족 교원과 1명의 한족 교원으로 조성되어 있다. 2명의 조선족 교원은 모두 한국 대학에서 교육을 받았고 또한 장기간 교학활동과 교류과정에서 한국 초빙교수들의 교학관념의 영향을 깊이 받음으로써, 본 전공방향에서 진행되는 교학방법은 기본적으로 한국의 모식으로 이루어진다.

다년간 촬영전공방향에서는 교학 환경과 교학 설비 등 방면에서 현대적 촬영전공의 교학요구에 따라 적극적으로 건설하여 왔다. 그러나 교학과정에서 교원의 부족으로 인하여, 한국의 교수를 초빙하는 것을 면치 못하고 있다. 즉, 내구성이 떨어진다는 이야기이다.

과목명칭	학점	시간수	학기	과목명칭	학점	시간수	학기
암실기법	3	48	3	광고촬영2	2	48	6
국제촬영사	3	48	3	응용촬영1	2	32	5
조명기술기초	3	48	3	응용촬영2	2	48	6
디지털촬영기술과기교	3	48	3	채색촬영기술과기교	2	48	5
예술촬영기교	3	48	4	시장경영학	3	48	6
중국촬영사	3	48	4	기사(紀实)촬영	2	48	6
대형사진기기술과기교	3	48	4	예술촬영	2	48	6
채색촬영	3	48	4	응용촬영창작	2	48	7
소비심리학	2	32	5	광고촬영창작	3	48	7
뉴스촬영	2	48	5	기사촬영창작	3	48	7
광고촬영1	2	32	5	예술촬영창작	3	48	7
과목합계: 20과목 학점합계: 56학점 시간합계: 1008시간							

〈표 23〉 2004년 촬영예술 전공방향 전공필수과목 설치

3) 중등 미술교육 체제

중국 사회주의 최초 건설시기인 1950년에 연변사법학교에서 전문적 미술교육이 시작하여서부터 현재까지 60여 년 동안 발전하여 온 조선족 중등 미술교육은 장기간의 노력으로 지역사회 발전에 유용한 많은 인재들을 양성함으로써 지역사회의 건설과 발전에 큰 공헌을 하였다.

21세기, 새로운 역사에 들어선 연변예술학교 중등전문 미술교육은 주로 연변 지역에 해마다 40여 명 전후의 미술인재를 육성 배출하고 있다. 역사적으로 이 학교의 중등전문 미술인재 양성 상황을 볼 때, 1958년에 미술부가 설치되면서부터 1969년 '문화대혁명'으로 인하여 학교 인가를 취소당한 때까지, 4기를 걸쳐서 81명을 양성하였고, 1972년 학교를 정상화하면서 1992년 현대적 교육체제를 형성하기 전까지 다시 4기에 거쳐 88명을, 1993년부터 현재까지 400여 명을 양성하였다.

연변에서 유일한 중등전문 예술학교인 연변예술학교가 1988년 길림 예술학원 연변분원으로 개명한 후 현재까지 20여 년이 흘렀다. 연변대학으로 편입하기 이전 연변예술학교 입구에 항상 대학교 문패와 예술학교 문패가 각각 걸려 있어 끈끈한 유대감을 보여주었다. 그 유대감의 연원은 교육환경, 교육설비, 교육 행정관리, 교원대오 등이 하나의 집단으로, 교육체제가 동시에 운영하면서 동고동락하고 있다는 데서 기인한다. 다만 경제적 지원과 이익의 분배에서 대학은 길림성 교육국 관할로, 중등전문 예술학교는 조선족자치주 교육국의 관할 아래 운영하고 있을 뿐이다.

그러나 교육 수준이나 교육의 결과에서도 비슷한 성과를 보이는 것은 아니다. 현재 두 교육체제의 실질적인 교육 현상을 관찰하고 교육 내용을 고찰하여 보면, 중등전문 미술교육의 현황은 이상과는 너무나 동떨어져 있어서 현실적인 기대나 요구와는 한참 거리가 멀다. 그 원인을 분석하면 지원자들의 자질문제, 학교의 행정관리 체제 문제, 교육과정 문제, 교수 배정과 그 역할 등에서 불합리한 문제점들이 나타난다.

현재 중국 조선족의 미술교육은 대학원 교육, 대학 교육, 중등전문 교육 등 다양한 교육체제로 이루어졌고, 그의 규모도 아주 방대하여 졌다. 21세기에 진입한 후, 대학교육을 중심으로 전환한 미술교육은 사회에서 요구하는 다양한 인재양성을 위하여 전면적인 개혁을 실시하여 알맞은 지위와 특색을 살리고자 노력하고 있다.

그러나 중등 전문적 미술교육은 사회의 객관적인 제반 사항과 학교 교육체제상의 내적 원인으로 인해 사회와 밀접한 연대감이 부족하고 결과도 이상적이지 못하다. 이러한 교육결과에 대하여 관련부분은 마땅히 사회적 책임감에서 출발하여 현재 존재하는 여러 문제점들을 분석하고, 합리적인 조치를 강구하여 하루속히 해결 방안을 찾아야 한다고 필자는 사료된다.

(1) 교육 내용

1996년에 5개 대학이 합병한 후, 길림예술학원 연변분원에 존재하였든 연변예술학교 미술부는 연변대학 예술학원 미술학부 중등 미술부(연변예술학교)로 개변되었다.

1990년대 말기 연변 지역 각 현, 시의 조선족 미술사업 일군들이 비교적 지역사회의 발전수요를 만족시켜주고 있었다. 때문에 중학교를 졸업하고 중등 미술전공에 기탁하는 대부분 학생들은 졸업 후 대학으로 진학하는 것을 희망사항으로 하였다. 이로부터 미술학부에서는 학생들의 요구에 비추어 졸업 후 대학으로의 승급을 위한 중등 미술교육체제로 교육을 실시하였던 것이다.

2001년에 연변대학 예술학원 중등 미술부에서는 새로운 단계에서 중등 전문 미술인재 배양을 위한 교안방안을 새롭게 정하였다. 이 시기의 과목설치는 일정한 변화는 있으나 기본상 전통적인 교육사상에서 벗어나지 못하였다. 이 시기의 교육체제는 현실에 부합되는 교육형식으로 볼 수 있다. 그러나 당시 졸업생 가운데는 일부분 학생만 대학교에 입학하고 대부분 졸업생들은 자기들의 학습목적을 실현하지 못하였다.

과목유형	과목명칭	학점	시간수	학기
전공실기	소묘기초(1)	4	120	1
	소묘기초(2)	4	140	2
	소묘기초(3)	4	140	3
	소묘(1)	4	120	4
	소묘(2)	4	140	5
	색채기초(1)	4	140	1
	색채기초(1)	4	140	2
	색채기초(2)	4	120	3
	색채(1)	3	100	4
	색채(2)	4	120	5
	색채구성	2	60	4
전공이론	투시학	1	18	1
	해부학	1	18	2
	구도	1	20	3
	중국미술사	3	48	4
	외국미술사	3	48	5
	합계(8과목)	33점	1492시간	

〈표 24〉 2001년 연변예술학교 3년제 중등 미술반 실기과목 설치[10]

과목유형	과목명칭	학점	시간수	학기
공동필수교육과목	조선어문(1)	2	54	1
	조선어문(2)	2	54	2
	조선어문(3)	2	54	3
	조선어문(4)	2	54	4
	조선어문(5)	2	54	5
	한어(1)	2	54	1
	한어(2)	2	54	2
	한어(3)	2	54	3
	한어(4)	2	54	4
	한어(5)	2	54	5
	영어(1)	4	108	1
	영어(2)	4	108	2
	영어(3)	4	108	3

10 연변대학교 예술학원 역사 서류 참조.

과목유형	과목명칭	학점	시간수	학기
공동필수교육과목	정치(1)	2	36	1
	정치(2)	2	36	2
	정치(3)	2	36	3
	정치(4)	2	36	4
	자연지리(1)	2	36	3
	자연지리(2)	2	36	4
	중국역사(1)	2	36	1
	중국역사(2)	2	36	2
	예술도덕수양	2	36	1
	계산기기초	2	36	1
	체육(1)	2	36	1
	체육(2)	2	36	2
	체육(3)	2	36	3
	체육(4)	2	36	4
	합계(9과목)	60점	1368시간	

〈표 25〉 2001년 연변예술학교 3년제 중등 미술반 공동필수과목 설치

새로운 사회적 수효에 맞추어서, 연변대학 예술학원에 귀속된 중등 전문 미술교육은 교학환경, 교원대오, 교육목표 등 방면에서 새로운 전환위기를 맞이하였다. 물론 교육개혁과 관심이 본과교육, 대학원 교육으로 전변됨과 관계와도 있지만은 더욱 큰 문제점은 중등전문 학교의 관리체제가 명확하지 못하고, 또한 양성 방안이 사회의 수요와 부합되지 않은 것이다.

대학교육에서 다양한 전공이 증설되고 미술인재 양성 요구가 점차적으로 높아짐에 따라 일련의 모순들이 출현되었다. 교육체제가 부동한 대학 미술교육 체제와 중등전문 미술교육 체제와의 모순, 대학행정 관리와 중등전문학교 행정관리와 모순, 대학교학과 중등전문 교학과의 모순, 교원전공 편제가 평행을 이루지 못하는 등 갖가지 문제점이 출현했다. 중등전문 미술교육에서의 교육목표, 교육내용, 과목설치 등 방면에서 볼 때, 교육과정은 표면상에서 정상적으로 진행하고 있었다.

2008년에 연변대학 예술학원 미술학부 중등학교 미술부에서는 존재하는 현실적 문제에 비추어 3년제 중등전문 회화반과 디자인 반으로 나누어

학생을 모집하였다. 회화전공의 과목 설치는 전에 설치한 내용을 보존시켰고 디자인전공의 과목은 사회의 수요와 미술학부 교원들의 전공구조 상황에 따라 설치하였다.

중등전문 디자인전공 양성목표와 그 취직 방향을 아래와 같이 밝혔다.

사회주의 현대화건설의 요구에 부합되고, 덕육, 지육, 체육, 미육 등 방면에서 전면적으로 발전시키며, 기초가 튼튼하고 비교적 전면적인 디자인 기본적 기능과 종합적인 직업능력이 있는 사회의 발전수요에 적합한 중, 초급 실용미술 설계와 제작 일군을 양성한다.

장악한 지식으로 공예미술, 광고, 인쇄, 출판, 영상 동화 등 기업소에서나 사업소에서 미술 선전, 장식 공예, 전시장 설치, 상업 광고, 영상 동화, 컴퓨터미술제작 등 사업을 할 수 있다.

아래의 과목내용들은 사회적 수요와 학생들의 실제적인 직업 문제에 비추어 설치하였다. 전공교육을 구체적으로 실시하였으나 확실한 교육성과는 이룩하지 못하여 2년 후 디자인전공은 학생모집을 취소하였다. 그 주요원인은 교육체제의 문제보다는 운영과정에서 교육실시 결구가 교육요구에 부합되지 않았기 때문인 것이다. 그리고 사회적인 문제와 학생들의 실제적으로 존재하는 자질과도 관계가 있다고 필자는 판단한다.

과목유형	과목성질	과목번호	과목명칭	시간수	시간분배		학기
					실천	교학시간	
문화기초과목	필수과목		어문(한족)	340		4	1-5
			한어(조선족)	272		3	1-2
						2	3-4
						6	5
			조선어문(조선족)	204		3	1-2
						2	3-5

과목유형	과목성질	과목번호	과목명칭	시간수	시간분배		학기
					실천	교학시간	
문화기초과목	필수과목		영어	204		3	1-4
			수학	68		2	1-2
			정치	102		2	1-3
			역사	102		2	1-3
			지리	68		2	3-4
			예술직업도덕	34		2	5
			컴퓨터	34		2	4
			체육	102		2	1-3
			(조선족)11과목	1190			
			(한족)10과목	1054			
	선택과목		응용작문(조선족학생)	34		2	4
			조선어기초(한족학생)	68		4	4
			철학기초	34		2	4
			세계근현대사	34		2	4
			영어	68		4	5
			중국고대사	34		2	5
			심리건강	34		2	5
			수학	34		2	3
			합계 : 3과목선택(조선족)	102			

〈표 26〉 2008년 연변예술학교 3년제 중등 미술전공 문화기초 과목 설치

과목유형	과목성질	과목번호	과목명칭	시간수	시간분배		학기
					실천	교학시간	
전공기초과목	필수과목		중외미술작품감상	34		34	4
			기초소묘(1)	80		80	1
			시초색채(1)	60		60	1
			평면구성	60		60	1
			색채구성	60		60	1
			투시학	20		20	1
			기초소묘(2)	80		80	2
			기초색채(2)	80		80	2
			입체구성	60		60	2
			상업삽화	60		60	2
				594			

과목유형	과목성질	과목번호	과목명칭	시간수	시간분배		학기
					실천	교학시간	
전공실기과목	필수과목		소묘(1)	60		60	3
			색채(1)	60		60	3
			복장화기법	60		60	3
			컴퓨터보조설계(1)	60		60	3
			촬영기초	40		40	3
			소묘(2)	60		60	4
			색채(2)	60		60	4
			책설계	60		60	4
			컴퓨터보조설계(2)	60		60	4
			인물촬영	40		40	4
			소묘(3)	60		60	5
			색채(3)	60		60	5
			포장설계	60		60	5
			컴퓨터보조설계(3)	60		60	5
			현대촬영	40		40	5
			광고설계	60		60	6
			컴퓨터설계	60		60	6
			광고촬영	60		60	6
			컴퓨터보조설계(4)	60		60	6
			졸업설계	40		40	6
				1120			
전공실기과목	선택과목		속사	60		60	1
			유화기법	60		60	1
			풍경사생	60		60	2
			중국화기법	60		60	2
			수채화기법	60		60	3
			흑조소	60		60	3
			표지설계	60		60	4
			실내설계	60		60	4
			합계: (4과목선택)	240			

〈표 27〉 2008년 연변예술학교 3년제 중등 디자인전공 과목 설치

순서	명칭	시간수	주수	학기	
1	군사기능연마		1주	1	개학초기
2	사회실천		3주	4	방학
3	졸업작품		2주	6	학교내
4	전공실천		3주	5	학교내외
5	전공실습		6주	6	
	합계		15주		

〈표 28〉 2008년 연변예술학교 3년제 중등 디자인전공 실천과목 설치

(2) 교원 구조

교육과정 시행의 관건은 그 주체인 교원이다. 교원들이 교육과정에 대한 정확한 이념을 갖고, 자기의 위치에서 정확한 교학 방식을 연구하면서 그것을 수행할 때 그것에 상응한 효과를 볼 수 있다. 따라서 합리적이고 강력한 교원 구조와 질량적으로 이에 부응한 능력을 갖춘 유능한 교원을 충원하는 것이 학교의 발전을 촉진하는 요체이다.

그러나 대학교육과 중등전문 교육을 둘 다 껴안은 연변대학 예술학원 미술학부는 장기간 교원편성의 부족으로 중등전문 교육발전을 유인하는 중요한 실마리를 잡지 못하였다. 특히 1996년에 5개 대학이 합병한 후 이 문제점은 더욱 뚜렷이 드러났는데, 이는 합병 후 연변예술학교에 대한 자치주에서의 교원 충원을 취소하였기 때문이다. 그 때부터 대학의 교수편제만으로, 상이한 두 개의 체계 즉, 대학의 미술교육에 중등전문학교 교육까지 책임져야 했던 것이다.

때문에 숨 돌릴 틈도 없이 대학의 교육개혁과 본과 교학임무를 지니고 있는 미술학부의 교원들은 한 마음 한 뜻으로 중등전문 교육에 임할 수가 없었던 것이 사실이었다. 결과적으로 이들은 중등전문학교의 교학에서 수동적일 수밖에 없게 되었다. 결국 두 개의 부담을 지고 있는 교원들은 대학 본과의 교육에 집중하고 중등전문 교육을 소홀하게 되었으며, 따라서 중등전문학교 교육의 질이 떨어지고 졸업생들이 추구하는 바와 사회의 수요가 괴리하는 혹독한 결과를 낳게 되었다. 이는 학생들과 사회 양쪽의 불만을 초래하였고, 두 개의 교학 임무를 책임진 모든 교원들에게도 상응한 불만을 야기했던 것이다.

이러한 대학 교학과 중등전문 교학 간의 모순을 해결하기 위하여 미술학부에서는 이미 퇴직한 교원을 임용하거나, 대학원 학생들을 임용하여 전문적으로 중등전문학교 교학을 책임지게 하였다.

그러나 중등전문학교의 교학에서 학생들의 학습은 질적인 변화는 없었고 근본적인 호전을 가져오지 못했다. 그 원인은 임용한 교원들의 실기 수

준은 상당히 높았지만 물질적인 보수가 너무나 적었기 때문에, 실제 교학에서 책임감을 가지고 교수활동을 하게끔 실질적인 동기 부여를 못하였기 때문이다.

(3) 교학 관리

학교의 운영에서 든든한 교학을 관리하는 교직원이 없다면 일류의 교학 수준과 양질의 교학은 있을 수 없는 것이다. 교학관리는 하나의 과학으로서 학술 관리와 행정 관리의 이중 직능을 지니고 있다.

교육을 잘 하자면 교학 관리의 업무를 강화하여야 하며, 제반 행정관리 지식을 습득하고 있어야 한다. 즉, 교학 관리의 기본 임무와 내용, 기본 과정 및 기본 기능과 수단을 파악하고 있어야 한다. 그리하여야만 교학에서 나타나는 새로운 정황, 새로운 문제점들을 올바르게 해결할 수 있고, 교학 개혁을 끊임없이 추진할 수 있다. 이러한 조건이 구비하지 않다거나, 또한 교직원의 빈번한 교체는 전반적인 교학관리의 순조로운 운행에 차질이 생길 수 있다. 또한 교학 관리의 효율과 수준을 향상시킬 수 없고 정상적인 교학을 진행할 수 없는 것이다.

학교에서 교학 관리와 교육연구는 교육개혁의 실제와 긴밀히 결합하여야 한다. 교학관리자들은 시대의 발전 요구에 따라 인재양성 방향, 교육내용, 교육과정 체계와 교학 방법을 적극적으로 개혁하고 연구하여야 하며, 또한 교학 개혁의 시범적인 사업도 심도 있게 전개하여야 한다. 이는 현재 새로운 위기에 직면한 연변예술학교 교육의 발전과 직결하고 있으며, 교직원 자신의 사회적 지위를 확보할 수 있는 또 하나의 관건이기 때문이다. 그러나 중등전문 예술학교인 연변예술학교의 교육 관리는 위에서 제기한 요구에서 이탈하였다.

특히 교학연구 사업의 중심이 대학 교육과 대학원 교육에 집중한 후, 중등전문 미술교육의 전문적인 교학관리는 거의 정지하였고, 따라서 중등전문

교육의 발전에 대응하는 교학개혁, 교학연구에 착수하는 교원은 부재했다.

　장기간에 걸쳐 중등전문 미술교육(연변예술학교)의 관리인원은 한 명의 보도원(행정인원) 관리체계로 운영하고 있었는데, 그 역할은 주로 학생들의 도덕 교양만 책임지었다. 그 외에 교학관리 인원이라면 각각의 반班에 설치한 반주임班主任이다. 반주임의 선발은 임무제로 실행하였는데, 주로 미술학부의 젊은 교원들이다. 이들은 여러 가지 연유로 책임성이 상대적으로 부족하고 주체적인 교학관리 역할을 하지 못하고 있다. 즉, 학생들의 학습규율과 질서의 유지에 일정한 역할을 할 뿐, 교육과 교학의 개혁 연구는 엄두도 내지 못하였다. 이렇듯 반주임이 그 역할을 충분히 발휘할 수 없고 책임감이 높지 못한 원인은, 대학의 본과 교수 임무가 막중한 까닭도 있겠지만 무엇보다도 반주임 업무량에 비하여 보수가 너무 낮은 것에 그 원인이 있을 것이다.

　중등전문 교육에서 교육 관리인원의 편성의 한계와 강력하지 못한 반주임의 역할은 학생들의 정상적인 교육과 성장에 불리한 영향을 초래하였고, 또한 그들의 학습에서의 질적인 향상을 좌절시켰다.

(4) 학생 모집

　연변예술학교 미술학부에서 해마다 30명에서 40명 정도의 학생을 모집하고 있다. 모집 대상은 주로 연변 지역의 중학교 졸업생들이다. 모집 요강에 민족 비율은 정해져 있지 않으나, 재학생들의 민족 성분을 조사하면, 90%는 조선족 학생들이고, 근 10%의 학생들은 한족을 중심으로 한 기타 민족 학생들이다. 전공실기 과목은 모두 같이 학습을 하고, 공동필수 문화과목(고중학교 필수과목) 학습에서는 조선어 교학반과 중국어 교학반급으로 나누어 진행한다.

　근년에 모집한 학생들의 실기 수준이나 문화지식 수준이 점차 하강하는 추세에 있는데, 이것 역시 정상적인 교학을 진행하는데 어려움을 주고 있

다. 학생들의 학력이 큰 폭으로 저하함에 따라 중등전문학교 미술교학을 담당한 교원들의 적극성과 성취도 역시 낮아져서 그에 상응한 불만을 초래하였다.

연변예술학교 미술교육에서 학생들의 자질이 해마다 하강하는 원인을 종합적으로 분석하면 다음과 같다.

첫째, 입학생 중 약 70% 이상의 학생들이 미술학습에 근본적인 애착을 갖고 있지 않다는 사실이다. 현재 연변 지역은 인구가 감소하는 추세인데, 대학 진학에 목적을 둔 고급 중학교(고중)는 현저하게 줄어들어, 각 현·시마다 조선족 고중 1곳, 한족 고중 1곳을 운영하고 있다. 그밖에 설치한 고중은 직업 고중[11]으로서 주요한 교육목표는 학생들로 하여금 직접적으로 사회에 적응할 수 있는 능력을 연마시키는 기능학교이다.

조사에 의하면 중등전문 예술학교에 입학한 90% 이상의 학생들은 미술대학으로 진입하자고 중등전문학교로 지망하였다고 한다. 그러나 대부분의 학생들은 고중 진학시험에 마음이 없거나 혹은 고중 진학시험에서 합격하지 못한 학생들로서, 대학 공부를 갈망하는 그들의 출로는 입학 조건이 까다롭지 않은 중등전문 예술학교를 통하여 자기들의 소망을 실현하려 한다.

그들의 입학목적은 단순히 대학 진학에 있기 때문에 전공 교육의 힘든 과정을 극복하려는 의지가 박약하다. 왜냐하면 대부분의 응시생(해마다 40명 정도)들이 시험을 치르기 전, 미술학습 내력을 보면 사회미술 학습반(미술학원)에서 실기를 연마한 학생은 20% 정도 밖에 지나지 않으며, 그 나머지는 시험을 위하여 임시로 미술학습을 받은 학생들로서 실기 수준이 아주 낮을 뿐만 아니라, 그 수준도 평균이하인 것으로 나타나고 있다.

둘째, 근래에 와서는 입학생 중, 결손 가정 자녀의 수가 부쩍 늘어나, 50% 이상을 차지하고 있다는 사실이다.

11 승학시험을 걸치지 않고 직업고중에 입학할 수 있는데, 자동차 수리, 토목기술, 가정용 전기기재 수리, 재봉
 기술 등 기술노동자를 양성하는 학교.

학생가정의유형	연변 8개현시 조선족 중소학교 학생정황		연길시	
	학생수(N=20505)	비례(%)	학생(N=999)	비례(%)
부모와 함께 있는 학생	1.179	47.1	453	45.3
부모 이혼	197	7.86	93	9.3
부모 일방 혹은 양친사망	41	1.6	15	1.5
부친 출국	313	12.4	112	11.2
모친 출국	369	14.7	153	15.3
부모 출국	287	11.45	141	14.1
부친이 장기간 외지에 있는 가정	61	2.4	20	2.0
모친이 장기간 외지에 있는 가정	42	1.6	9	0.9
기타	16	0.6	3	0.3

〈표 29〉 연변 조선족 초·중등학교 학생 가정현황 통계표[12]

년도	1992	1993	1994	1995	1996	1997	1998	1999	2000	2001
총인구 (만명)	84.94	85.45	85.49	86.0	85.92	85.56	85.05	84.71	84.2	84.01
출생 (만명)	0.84	0.65	0.58	0.50	0.42	0.38	0.37	0.32	0.41	0.32
출생율(%)	9.88	7.58	6.79	5.84	5.06	4.52	4.42	4.42	4.31	4.81
사망률(%)	6.15	6.06	6.02	5.81	6.13	5.61	5.74	5.84	5.93	5.02
자연증가율(%)	4.73	1.52	0.74	0.03	−1.07	−1.1	−1.32	−1.42	−1.62	−1.21

〈표 30〉 1990년 이후 연변 조선족 인구 자연 증가율 변화[13]

결손 가정 자녀의 학생들은 대부분 자제력을 아직 형성하지 못한 상태에서 부모들의 사랑이 부재하기에, 가정교육도 이에 따라가지 못하고 있다. 이 부류의 학생들은 윤리성과 도덕 행위가 바로 잡혀 있지 않기 때문에, 심지어는 청소년 범죄까지 저지르고 있다. 결손 가정 자녀들이 증가하는 원인은 연변 지역의 인구가 급속히 감소하고 있는 상황에서, 경제적 원인으로

12 채미화, 『연변조선족 초중등학교 교육문제 현황에 대한 조사연구』, 중국 연길: 동강학간, 2004, 102쪽.

13 연변 조선족자치주 계획생육위원회 인구통계문서 참조.

많은 학부모들이 외국에 나가거나, 학부모들의 이혼율이 높아지는 등의 요인에 있다.

이러한 전반적인 상황 역시 학생들의 정서 함양과 학습의 질적 향상에 크나큰 영향을 초래하는 것이다.

(5) 양성 목표

경쟁이 날로 치열해가는 현대사회에 중등전문 교육에서는 반드시 인재양성제도의 기본을 확립할 뿐만 아니라 새로운 양성 제도를 모색해야 한다. 인재양성 제도의 개혁은 교학개혁이 요체이다. 인재양성은 목표, 규모 및 기본 방식으로 구성할 수 있다. 이는 인재의 근본 특징을 결정하며 교육사상과 교육 관념을 집중적으로 체현한다.

인재양성 제도개혁의 중점은 학생들의 자질교육을 강화하고 창의력을 배양하며, 학생들이 충분한 개성을 발휘하도록 하여 사회의 수요에 적극 대응하는 것이다. 그것은 학생의 독창성과 창의력을 배양하는 것이야말로 그 자질 교육의 핵심이다. 중등전문학교 미술교육은 마땅히 시대의 정신에 따라 인재양성 제도개혁의 기본 및 그 사회적 요구에서 출발하여, 사회적 인재양성이라는 근본 과제와 결부하여 현시대가 요구하는 전문적인 자질을 배양하도록 해야 한다. 전공의 신설과 조정 등, 전공 교학 계획의 전면적인 수정을 적극적이고도 안정적으로 추진하여, 적응력이 강한 미술인재 양성의 총체적인 방안을 연구할 때라고 필자는 판단된다.

중등전문학교인 연변예술학교는 역사적으로 접근할 때, 줄곧 전공의 설치에서 실기 기초교육(소묘, 색채)을 위주로 하여 수많은 우수한 인재를 육성하여 사회에 배출하였다. 그러나 현실사회가 급속히 발전해온 오늘날, 그 전통적인 교학체계는 객관적 원인과 주관적 원인으로 본연의 교육목표에 도달하지 못하고 있는 실정이다. 따라서 전통적인 구태의연한 교육 관념으로 운영하고 있는 인재양성 목표와 교육 임무를 개혁해야 한다는 것이다.

예를 들면, 전통적 교육 관념으로 진행한 2007년 7월에 졸업한 중등전문학교 미술전공 학생 41명(대학 진학을 희망한 학생)중에서 실제 대학에 진학한 학생은 2명으로, 뜻을 이룬 학생 비율은 고작 5%에 지나지 않는다.

졸업년도	졸업생인수	대학진학수
2005년	34명	7명
2006년	46명	5명
2007년	41명	2명

〈표 31〉 연변예술학교 미술전공 졸업 후 진학 정황

그렇다면 현재 각급 학교나 예술단체, 기관 등 사회의 각 사업영역에서 미술인재의 수요를 이미 충족한 상황에서, 나머지 학생들의 진로는 어디인가? 한 마디로 말하자면 대부분 졸업생들은 미술의 영역 밖에서 또 다른 출구를 찾고 있다. 3년 동안 자신들의 미래의 희망을 실현하기위하여 많은 물질적·정식적 투자를 하였던 학생들은 더 말할 것도 없거니와, 자녀의 교육을 위하여 외국에 나가 고생을 하는 학부모들의 기대는 모두 물거품이 되고만 것이다.

이러한 교육결과에서 충분히 알 수 있는 바는 시대의 정신과 요구, 사회의 발전과 수요에 부응하지 못하는 중등전문 미술교육은 실패하였다는 사실이다.

중등전문 미술교육은 응당 현실과 직면하여 인재양성 제도의 개혁과 교학내용, 교육과정 체계에 근본적인 개혁을 실천하여야 한다. 특히, 교학내용과 교육과정 체계에 대한 개혁은 인재양성 제도개혁의 중점이자 난점이기도 한 것이다.

4) 학술교류

연변 조선족 전문적인 미술교육은 중국 조선족의 미술인재양성에 주요한 역할을 발휘하였을 뿐만 아니라 예술창작, 학술교류 등의 활동에서도 뚜렷한 성과를 거두었다. 통계에 따르면 1950년대부터 현재까지 비교적 영향력이 있는 국가 미술전람회에서 조선족 미술교육가의 작품은 근 300여차의 우수한 상을 수여받았다.

연변의 5개 대학이 합병한 후, 새로운 역사단계에 진입한 미술학부에서는 교원들과 학생들의 학술연구과 예술창작활동을 더욱 활발하게 진행하기 위하여 환경예술디자인 연구중심, 조소 연구중심, 실내외 환경디자인 연구회사, 화화재료 연구실, 촬영예술 연구중심, 전통과 현대예술 연구중심 등의 각 전공유형의 연구실천 기지를 기본적으로 마련하였다.

미술교육연구에 대한 실천기지의 건설은 교원들과 학생들의 학습, 연구, 탐구에서의 필요한 환경과 학습 분위기를 조성시켜 전반적으로 교직원들과 학생들의 학술연구 적극성을 불러 일으켰다. 그리고 해외의 미술전문가, 대학교수들을 계획적으로 요청하여 학술연구회의를 조직하고, 서로 지간의 교육정보를 교환하면서 자기들의 약점을 찾고 특색을 살리기에 노력하여 왔으며, 또한 해외 미술대학과의 학술교류 등 문화교류협정체결로 젊은 교원들을 수시로 자매 대학에 추천하여 앞선 교육사상을 흡수시켰다.

21세기에 진입하여 연변대학 미술학원과 국내외의 학술교류는 비교적 활성화되고 있다. 통계에 따르면, 연변대학 미술학부에서 10여 년간에 국내외 전문가들을 40여차 요청하여 특강, 실천, 연구 등의 다양한 활동을 진행하였다. 해외와의 학술교류는 미술학과의 교원들의 새로운 교육 관념의 형성과 학생들의 예술자질 및 현대예술 창작수양 등을 제고하는데 추동적인 역할을 일으켰다. 그러나 또 미흡한 부분 적지 않는데(형식주의 등 경향), 이 또한 차후 극복할 문제점이다.

현재 연변대학 미술학원에서는 한국, 러시아, 일본 등 대학와의 학술교

류는 아주 활성화되고 있는 상황이다. 특히 대외와의 작품교류는 서로 간의 예술적 표현사상과 교육 관념을 직접적으로 이해하는 넓은 무대로 되었으며, 또한 이러한 교류를 통하여 유익한 영양을 흡수하는 한편 자신들의 미술교육의 특색과 우월성을 선전하였다.

그리고 교류를 통하여 중국 조선족 미술의 역사적 역할과 그 가치를 연구하고 검토하였으며, 또한 부동한 지역의 조선민족 미술교육 특점을 간파함으로써, 조선족 전문적 미술교육과 지역 미술문화의 새로운 발전추세를 모색하게 한다.

3. 대표적 미술교육가와 작품

1) 미술교육학과 교육가와 작품

(1) 유종림(刘忠林, 1941~, 전공유형: 중국화)

1963년에 노신미술학원을 졸업한 후, 훈춘, 연길 등의 지역에서 군중미술 문화 선전업무를 맡다가 1988년에 연변사법전과학교 미술학부에 전근하였다. 1996년 5개 대학을 합병하여서부터 주로 미술교육학과에서 중국화 영역의 전공실기 과목을 담당하였다.

유종림, 「산수」, 중국화, 1999

(2) 나맹성(罗猛省, 1943~, 전공유형: 미술이론)

1968년 동북사범대학을 졸업하고 통화시 화극단话剧团에서 미술직원으로 종사하다가 1985년에 연변사법전과학교에로 전근하였다. 1996년 5개 대학을 합병하여서부터 미술교육학과에서 주로 미술이론 영역의 과목을 담당하였다.

나맹성, 「고성리의 가을」, 유화, 1996

(3) 허문광(徐文光, 1953~, 전공유형: 유화)

1980년에 동북사범대학 미술학부를 졸업한 후, 연길시 소년궁少年宮에서 청소년 미술교육을 진행하다가 1987년에 연변사범전과학교에 전근하고, 1990년에는 노신미술학원에서 유화를 연수하였다. 1996년 5개 대학을 합병하여서부터 미술교육학과에서 주로 소묘, 색채, 유화 등의 과목을 담당하였다.

허문광, 「할머니」, 유화, 1990

(4) 이태현(李泰铉, 1961~, 전공유형: 유화)

1987년 동북사범대학 미술학부를 졸업하고 연변사범전문학교 미술학부에 배치 받았다. 1996년 5개 대학을 합병한 후, 2008년에 한국 전남대학교 교육대학원에서 석사학위를 취득하였다. 현재 미술교육학과에서 주로 소묘, 유화 등의 전공실기 과목을 담당하고 있다. 주로 사의적인 아취를 빌려, 향토풍의 서정적인 화면을 구축하는 경향을 보인다.

이태현, 「정성」, 유화, 1999

(5) 윤동주(尹東柱, 1962~, 전공유형: 중국화)

1988년에 동북사범대학 미술학부를 졸업하고 연변사범전과학교 미술학부에 분배받았다. 1996년 5개 대학을 합병하면서부터 미술교육학과에서 중국화 영역의 전공실기 과목을 담당하였다.

윤동주, 「사냥길」, 중국화, 1998

(6) 서룡길(徐龙吉, 1961~, 전공유형: 유화)

1985년에 연변사범전문학교 미술학부를 졸업하고 연길시 중학교, 연변 사범학교, 연변대학출판사 등 부문에서 해당업무에 종사하다가 2004년에 한국 전남대학교 예술대학원에서 석사학위를 취득하고 연변대학 예술학원 미술학부로 전근하였다. 현재 미술교육학부에서 소묘, 유화, 창작 등의 실기 과목을 담당하고 있다. 현재 향토주의미술에 박았던 뿌리를 탈피하는 작업을 나름대로 모색 중이다.

서룡길, 「봄날」, 유화, 1988

(7) 임광렬(任光烈, 1961~, 전공유형: 유화)

1985년 연변사범전과학교를 졸업하고 연변직공(노동자계층)대학에 취직 하였다. 1987년에 중국 천진 방직공학원에서 공부하였고, 2001년에는 한국 서울산업대학교 대학원에서 석사학위를 수여 받았다. 2003년에 연변대학 예술학원 미술학부에로 전근한 후, 미술교육학과에서 주로 소묘, 색채, 유화 등 전공실기 과목을 담당하고 있다.

임광렬, 「향토」, 유화, 2000

(8) 황철웅(黃哲雄, 1969~, 전공유형: 수채화, 유화)

1995년 동북사범대학 미술학부를 졸업하고, 2002년에는 한국 인천대학교 대학원에서 석사학위를 수여 받은 후, 연변대학 예술학원 미술학부에 취직하였다. 현재 미술교육학과에서 소묘, 수채화 등의 전공실기 과목을 담당하고 있다.

황철웅, 「북산」, 수채화, 2010

(9) 박청운(朴青云, 1964~, 전공유형: 유화)

1988년 연변대학 미술학부를 졸업하고 연변직공대학에서 미술교육사업에 종사하다가 2009년에 연변대학 미술학원으로 직장을 옮겼다. 현재 미술교육학부에서 소묘, 유화 등의 전공실기 과목을 담당하고 있다.

박청운, 「설경」, 유화, 2010

(10) 김동운(金冬云, 1966~, 전공유형: 유화)

1985년 연변사범전과학교 미술학부를 졸업하고 본교에 적을 두게 되었다. 1987년에 노신미술학원 회화학부에서 연마하고, 2007년에는 한국 덕성여자대학교 대학원에서 석사학위를 취득하였다. 현재 미술교육학과에서 주로 소묘, 유화, 창작 등의 전공실기 과목을 담당하고 있다.

김동운, 「정물」, 유화, 1995

(11) 유신파(刘新波, 1964~, 전공유형: 유화)

1990년 길림예술학원 미술교육학부를 졸업하고 연변사범전문대학교 미술학부에 분배받았다. 1996년에 5개 대학이 합병하여서부터 현재까지 미술교육학부에서 소묘, 수채화, 유화 등의 전공실기 과목을 담당하고 있다.

유신파, 「여름」, 유화, 1993

(12) 진량(陈亮, 1968~, 전공유형: 수채화)

1992년 동북사범대학 미술학부를 졸업하고 연변사범전과학교에 분배받았다. 1996년에 5개 대학이 합병하여서부터 미술교육학부에서 소묘, 수채화 등의 전공실기 과목을 담당하였다. 현재 노신미술학원으로 적을 옮겼다.

진량, 「정물」, 수채화, 1999

(13) 심복실(沈福实, 1968~, 전공유형: 교육학과 복장관련 전공)

1991년 동북사범대학 교육학 학부를 졸업하고, 2002년에는 한국 인천대학교 대학원에서 이공계열 석사학위를 수여 받고 연변대학 예술학원 미술학부에 취직하였다. 현재 미술학원에서 각 학과의 미술이론 과목을 담당하고 있다.

(14) 강동화(姜冬花, 1974~, 전공유형: 미술이론)

1998년 연변대학 사범학원 한언어(汉语言)문학교육 학부를 졸업하고 연변대학 예술학원 미술학부의 보도원(행정인원)으로 취직하였다가 2005년에는 연변대학 예술학원 대학원에서 석사학위를 취득한 것을 계기로 미술이론을 가르치는 교사로 전향하였다. 현재 미술학원 각 학과의 중국화(동양화) 관련 이론과목을 담당하고 있다.

(15) 이영일(李永日, 1973~, 전공유형: 미술이론)

1999년 연변대학 예술학원 미술학부를 졸업하고, 2003년에 한국 전남 대학교에서 석사학위를, 그리고 2008년에 한국 단국대학교 대학원에서 박 사학위를 취득한 후, 2011년에 연변대학 미술학원에 취직하였다. 현재 미 술학원에서 각 학과의 미술이론 과목을 담당하고 있다. 주로 현대미술사와 현대미학에 전착하였으며, 지은 책으로는 『키치로 현대미술론을 횡단하기』 외 다수 관련논문과 미술평론문이 있다. 동시대 미술이론 틀로 중국동시대 예술작품을 분절하는쪽으로 관련연구를 진행하고 있다.

이영일, 「출몰」, 유화, 2009

2) 회화학과 교육가와 작품

(1) 문성호(文成浩, 1956~, 전공유형: 유화)

1988년 중앙민족대학 미술학부에서 서양화 학습을 마치고 길림예술학원 연변분원 미술학부에 취직하였다. 회화학과에서 주로 소묘, 유화 등의 실기 과목을 담당하였다. 현재 북경에서 자유화가로 활동 중이다.

문성호, 「봄」, 유화, 1984

(2) 이호근(李虎根, 1958~, 전공유형: 유화)

1982년 중앙민족학원 미술학부를 졸업하고 연변예술학교에 분배받았다. 1991년에 북경 해방군예술학원 미술학부에서 유화를 연수하고, 1993년에는 중앙미술학원 유화학부 조교반助教班(교사를 상대로 한 속성반) 학습을 경과하였고, 2003년에 한국 서울대학교 대학원에서 석사과정을 밟았다. 회화학과에서 주로 소묘, 유화 등의 실기 과목을 담당하였다. 현재 북경에서 자유화가로 활동 중이다.

이호근, 「여름」, 유화, 1987

(3) 안범진(安范镇, 1952~, 전공유형: 유화, 수채화)

　1987년 동북사범대학 미술학부를 졸업하고 길림예술학원 연변분원 미술학부에 부임 하였다. 회화학과에서 주로 수채화, 유화 등의 실기 과목을 담당하였다. 러시아회화예술에 심취한 흔적을 그의 작품에서 역력히 확인할 수 있는데, 이 또한 그의 특점이다.

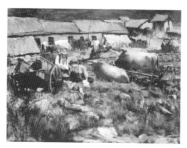

안범진, 「농가」, 유화, 1989

(4) 조광만(趙光万, 1961~, 전공유형: 유화)

　1985년 연변사범전과학교 미술학부를 졸업하고 우수한 성적으로 연변대학 미술학부에 취직하였다. 1998년에 한국 홍익대학교 대학원을 졸업한 후, 회화학과에서 주로 소묘, 유화 등의 전공실기 과목을 담당하였다. 현재 북경에서 자유화가로 활동 중이다.

조광만, 「그늘아래에서」, 유화, 1992

(5) 최준(崔俊, 1960~, 전공유형: 유화)

1987년 동북사범대학 미술학부를 졸업하고 길림예술학원 연변분원에 분배받았다. 1996년 5개 대학이 합병한 후, 2001년에 중앙미술학원 유화학부에서 연수반학습을 마치고, 현재 회화학과에서 주로 소묘, 유화 등의 전공실기 과목을 담당하고 있다. 작품구성 면에서 많은 심혈을 기울이며, 2001년 작품「여름 방학」에서도 이런 '구축주의 경향'을 확인해볼 수 있다.

최준, 「겨울방학」, 유화, 2001

(6) 한문우(韓文宇, 1962~, 전공유형: 유화)

1987년 연변대학 미술학부를 졸업하고 우수한 성적으로 본 학교에 적을 남겼다. 1989년에 길림예술학원, 1990년에 중앙미술학원 등 미술학부에서 유화 연수를 마치고, 2007년에는 한국 경기대학교 대학원에서 석사학위를 취득하였다. 현재 회화학과에서 주로 소묘, 유화 등의 전공실기 과목을 담당하고 있다. 섬세한 화면과 댄디적인 취향이 그의 작품의 주조를 이룬다.

한문우, 「소녀」, 유화, 2001

(7) 김광일(金光日, 1960~, 전공유형: 유화)

1987년 동북사범대학 미술학부를 졸업하고 연변대학 미술학부에 취직하였다. 1994년에 중앙미술학원 벽화학부의 교사훈련 속성반, 1996년에는 중앙미술학원 유화학부 조교반 등 학습과정을 거친 후, 2000년에는 한국 홍익대학교 대학원에서 석사학위를 취득하였다. 회화학과에서 주로 소묘, 유화 등의 전공실기 과목을 담당하였다.

김광일, 「고대유적」, 유화, 1996

(8) 이철호(李哲虎, 1962~, 전공유형: 유화)

1988년 연변대학 미술학부를 우수한 성적으로 졸업하고 본 학교에 적을 남겼다. 2001년에 한국 전남대학교 대학원을 졸업하고, 1996년에 5개 대학이 합병한 후 회화학과에서 주로 소묘, 유화 등 전공실시 과목을 담당하였다. 민족주의 경향의 작품계열에서 골수분자라고 할 수 있다. 2011년부터 상해 모 대학에서 근무하고 있다.

이철호, 「성곡」, 유화, 1995

(9) 이승룡(李胜龙, 1961~, 전공유형: 유화, 판화)

1988년 길림예술학원 미술학부를 졸업하고 길림예술학원 연변분원 미술학부에 취직하였다. 1995년에 중앙미술학원 판화학부에서 연수반학습을 마치고, 2006년에는 한국 원광대학교 대학원에서 박사학위를 취득하였다. 현재 회화학과에서 주로 소묘, 판화 등 전공실기 과목을 담당하고 있다.

이승룡, 「연변의 향토」, 유화, 1996

(10) 강종호(姜钟浩, 1961~, 전공유형: 유화)

1985년 연변사범전과학교 미술학부를 졸업하고 연변교육학원에 분배받았다. 1990년에 중앙미술학원 유화학부, 1994년에 중앙미술학원 벽화학부 조교반 등 연수과정을 이수했으며, 1998년에는 한국 성균관대학교 대학원에서, 그리고 2006년에는 한국 원광대학교 대학원에서 각각 석·박사학위를 취득하였다. 1998년에 연변대학 예술학원 미술학부에 전근한 후, 회화학과에서 주로 소묘, 유화 등의 전공실기 과목을 담당하고 있다. 표현주의 경향이 주조인 작품을 주로 선보인다.

강종호, 「가을」, 유화, 1997

(11) 조호섭(趙虎燮, 1965~, 전공유형: 유화)

1987년 연변대학 미술학부를 졸업하고 1997년부터 연변대학 미술학부에서 교편을 잡았다. 회화학과에서 주로 소묘, 유화 등의 전공실기 과목을 담당하였다.

조호섭, 「풍경」, 유화, 2001

(12) 김영삼(金永叁, 1970~, 전공유형: 유화)

1995년 길림예술학원 유화학부를 졸업하고 길림예술학원 연변분원 미술학부에 취직하였다. 2000년에는 일본 쯔꾸바(筑波)대학 대학원에서 석사학위를 수여 받았고, 현재 회화학과에서 소묘, 유화 등의 전공실기 과목을 담당하고 있다. 드로잉양식의 인물형상을 주조로, 현대인들의 생존공간에 대한 탐색으로 화면을 구성하는 경향을 보인다.

김영삼, 「문명」, 유화, 2000

(13) 이화영(李华英, 1980~, 전공유형: 판화)

2002년 길림예술학원 회화학부를 졸업하고 연변대학 예술학원 미술학부에 취직하였다. 2009년에는 일본 동경학예대학교 대학원에서 판화를 전공하고 석사학위를 수여 받았다. 현재 회화학과에서 주로 판화 영역의 전공실기 과목을 담당하고 있다. 페미니즘 경향의 작업을 선보이면서, 비정형화된 형상으로, 자신의 회화세계를 구축해나가는 젊은 교사이다.

이화영, 「무제」, 판화, 2008

(14) 주창삼(朱昌森, 1980~, 전공유형: 판화)

2004년 동북사범대학 미술학원을 졸업하고, 2007년에 본 학교 대학원을 졸업한 후, 연변대학 예술학원 미술학부에 취직하였다. 현재 회화학과에서 주로 판화 영역의 전공실기 과목을 담당하고 있다. 우연한 형상의 접합으로, 초현실주의 경향의 작품을 선보이는 젊은 교사이다.

주창삼, 「계시」, 판화, 2010

이상에서 볼 수 있는 바와 같이, 김영삼, 이화영, 그리고 주창삼 같은 젊은 교사들은 기존의 향토주의 경향의 회화스타일에서 벗어나, 독자적인 자신의 회화세계를 구축하려는 의지를 보인다고 할 수 있다. 아래에 언급할 이강도 비슷한 경우에 해당된다. 이들은 연변미술의 에피스테메적 전환을 예고 한다.

(15) 이강(李剛, 1973~, 전공유형: 유화)

1997년 연변대학 예술학원 미술학부를 우수한 성적으로 졸업하고 본 학교에 취직하였다. 연변미술계의 살아있는 원로인 이부일의 둘째 아들이기도 하다. 1996년 천진미술학원, 1997년 중앙미술학원 등의 유화학부에서 연수를 마치고, 2000년에는 한국 경상대학교 대학원에서 석사학위를 수여받았다. 회화학과에서 주로 소묘, 색채, 유화 등의 전공실기 과목을 담당하였다. 현재 북경에서 자유화가로 활동하고 있다. 대학교직장생활을 떠나 자유화가로 전향한 적지 않는 작가들의 연원을 살펴보면, 지역변방이기에 예술로써 자신의 시장을 개척할 수 없다는 판단에 따른 것이기도 할 것이다. 이것 또한 연변미술교육계의 발전을 위하여서는 개선해야 할 당면과제라고 필자는 사료된다.

이강, 「비」, 유화, 2001

(16) 왕홍(王红, 1967~, 전공유형: 유화, 미술이론)

1990년 길림예술학원 연변분원 미술학부를 졸업하고 본 학교에 조교수로 부임하였다. 1989년에 노신미술학원에서 미술이론 학습을 경과하고, 2003년에 노신미술학원 대학원에서 미술이론을 전공하였다. 1996년 5개 대학이 합병한 후, 미술학부의 미술이론 영역의 과목들을 담당하였다. 현재 노신미술학원에서 근무하고 있다.

왕홍, 「정물」, 유화, 1999

(17) 강영순(姜英顺, 1968~, 전공유형: 미술이론, 유화)

1990년 길림예술학원 연변분원 미술학부를 졸업하고, 2001년에 연변대학 대학원을 졸업한 후, 본 학교의 조교수로 취직 하였다. 미술학부에서 주로 미술이론 영역의 과목을 담당하였다. 현재 서울대학교 미학과에서 동양화 관련 박사학위 논문을 쓰고 있다. 적어도 90년대 중·후반까지 본과 졸업생들 중 성적이 우수한 학생은 본교의 교사로 직접 채용될 수 있었는데, 지금은 불가능하다. 바꾸어 말하면, 교사수준에 대한 기본적인 요구가 높아졌다는 이야기이다.

강영순, 「정물」, 유화, 1998

(18) 궁홍우(宮鴻友, 1947~, 전공유형: 중국화)

1986년 길림예술학원 미술학부를 졸업하고, 1990년에는 노신미술학원에서 중국화 연수를 경과하고 길림예술학원 연변분원 미술학부에로 전근하였다. 1996년부터 회화학과 중국화 영역의 전공실기 과목을 담당하였다. 현재 퇴직하고 본 학원의 명예교수로 있다.

궁홍우, 「장백산」, 중국화, 2001

(19) 최국남(崔國男, 1961~ 전공유형: 중국화)

1987년 동북사범대학 미술학부를 졸업하고 연변대학 미술학부에 배치 받았다. 1997년에 중앙미술학원 중국화전공 조교반의 학습을 경과하고, 2008년에는 일본 아이지(愛知県)예술대학교 대학원에서 석사학위를 수여 받았다. 현재 회화학과에서 중국화 영역의 전공실기 과목을 담당하고 있다. 현재 주로 일본화와 중국전통동양화의 교접을 꾀하는 줄로 알고 있다.

최국남, 「저녁 무렵」, 중국화, 1995

(20) 이강(李剛, 1968~, 전공유형: 중국화)

1990년 길림예술학원 연변분원 미술학부를 졸업하고, 1991년에 노신미술학원에서 중국화를 전공한 후, 길림예술학원 연변분원 미술학부에 조교수로 발령 받았다. 1996년부터 회화학과에서 중국화 영역의 전공실기 과목을 담당하였다. 세필공필화 영역에서 자신의 영역을 구축하였다. 현재 성균관대학교 동양화 관련 예술철학으로, 박사학위논문을 쓰고 있다. 다시 복귀하여 귀교할지, 그 귀추는 예측하기 어렵다.

이강, 「신부」, 중국화, 1999

(21) 정연걸(鄭然杰, 1971~, 전공유형: 중국화)

1997년 연변대학 미술학부를 졸업하고 본 학교에 조교수로 부임 하였다. 1998년에 절강 중국미술학원 산수화학부에서 연수를 마치고, 2008년에는 연변대학 예술학원 대학원에서 미술학 석사학위를 수여 받았다. 현재 회화학과에서 주로 중국화 영역의 전공실기 과목을 담당하고 있다. 전통산수화 영역에서 자신의 언어를 찾고자 고심하고 있다.

정연걸, 「산수」, 중국화, 2008

(22) 정희(鄭喜, 1975~, 전공유형: 중국화)

　1999년에 연변대학 미술학부를 졸업하고, 2003년에는 연변대학 대학원에서 미술학 석사학위를 취득한 후, 본 학교의 전임강사로 취직하였다. 현재 회화학과에서 주로 중국화 영역의 전공실기 과목을 담당하고 있다. 주로 조선족 전통여성의 형상을 전유해나가고 있다.

정희, 「청향」, 중국화, 2010

(23) 김광철(金光哲, 1974~, 전공유형: 중국화)

1999년 연변대학 예술학원 미술학부를 졸업하였다. 같은 해 절강 중국미술학원에서 서법예술전공 연수를 마치고 연변대학 예술학원 미술학부에 취직하였다. 회화학과에서 주로 산수화, 서법 등의 전공실기 과목을 담당하였다.

김광철, 「북국의 정」, 중국화, 2000

(24) 김영식(金永植, 1962~, 전공유형: 유화, 조소)

1987년 연변대학 미술학부를 졸업하고, 1993년에 일본 동경학예대학교, 2002년에는 일본 쯔꾸바대학교 등의 대학원에서 석사학위를 취득하였다. 현재 회화학과에서 조소 영역의 전공실기 과목을 담당하고 있다. 화화와 조각영역을 두루 넘나든다.

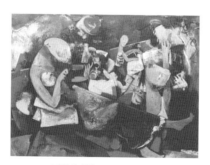

김영식, 「연주」, 유화, 1999

(25) 김춘일(金春日, 1965~, 전공유형: 조소)

1992년 동북사범대학 미술학부를 졸업하고, 1998년에 중앙미술학원 조소전공 조교반을 경과한 후, 연변대학 예술학원 미술학부에 부임 하였다. 회화학과에서 주로 소묘, 조소 등의 실기 과목을 담당하였다.

김춘일, 「인물상」, 조소, 1998

(26) 김영철(金荣哲, 1960~, 전공유형: 조소)

1987년 연변대학 미술학부를 졸업하고, 2003년에 한국 전남대학교 예술대학 대학원에서 석사학위를 취득하고 연변대학 예술학원 미술학부에 조교로 부임 하였다. 회화학과에서 주로 조소전공 영역의 전공실기 과목을 담당하고 있다. 현재 사실적인 방향으로 많이 전향하고 있다.

김영철, 「주덕해」, 조소, 2012

(27) 곽용(郭勇, 1972~, 전공유형: 조소)

2000년 길림예술학원 조소학부를 졸업하고 연변대학 예술학원 미술학부에 조교로 부임 하였다. 현재 회화학과에서 주로 조소 영역의 전공실기 과목을 담당하고 있다. 주로 고대인물(당조시대 등) 형상을 현재적 맥락에서 재해석하는 작업을 수행한다.

곽용, 「시녀」, 조소, 2009

3) 디자인학과 교육가와 작품

(1) 최정호(崔正浩, 1960~, 전공유형: 장식디자인)

1987년 연변대학 미술학부를 졸업하고 우수한 성적으로 본 학교에 조교수로 정척하였다. 1993년에 중앙미술학원, 1990년에 노신미술학원 등 디자인학부에서 연수를 경과하였고, 2000년에는 한국 성경관대학교 대학원에서 석사학위를 수여받았다. 현재 디자인학과에서 주로 장식디자인 영역의 전공실기 과목을 담당하고 있다. 연변의 장식디자인과 관련하여서 적지 않은 일을 하였다.

최정호, 「길상물」, 표지디자인, 2012

(2) 박성일(朴成日, 1960~, 전공유형: 장식디자인)

1990년 길림예술학원 디자인학과를 졸업하고, 2008년에는 한국 전남대학교 교육대학원에서 교육학 석사학위를 취득하였다. 1996년 연변대학 예술학원 미술학부에 전근하여서부터 현재까지 디자인학과에서 장식디자인 영역의 전공실기 과목을 담당하고 있다.

박성일, 「인간과 자연」, 광고디자인, 2013

(3) 김진일(金真一, 1960~, 전공유형: 장식디자인)

1994년 길림예술학원 연변분원 미술학부를 졸업하고, 1995년에 중앙미술학원 연수반에서 벽화를 전공하였으며. 2006년에는 한국 홍익대학교 대학원에서 석사학위를 취득하였다. 현재 디자인학과에서 장식디자인 영역의 실기 과목을 담당하고 있다.

김진일, 「천지의 노래」, 공예미술, 2010

(4) 김성준(金成俊, 1965~, 전공유형: 장식디자인)

1988년 연변대학 미술학부를 졸업하고, 2006년에 한국 원광대학교 대학원에서 석사학위를 취득한 후, 연변대학 예술학원 미술학부로 전근하였다. 현재 디자인학과에서 장식디자인 영역의 전공실기 과목을 담당하고 있다. 연변의 서적디자인과 관련하여서 전문가로 정평이 나있다.

김성준, 서적디자인, 2005

(5) 장문학(张文学, 1975~, 전공유형: 장식디자인)

2000년 길림예술학원 디자인학과를 졸업하고 연변대학 예술학원 미술학부에 취직하였다. 2004년에 중앙미술학원에서 연수반의 학습을 경과하고, 2012년에는 연변대학 대학원에서 미술학 석사학위를 수여 받았다. 현재 디자인학과에서 장식디자인 영역의 전공실기 과목을 담당하고 있다.

장문학, 음식점 LOGO디자인, 2007

(6) 호안나(胡安娜, 1981~, 전공유형: 장식디자인)

2004년 길림예술학원 디자인학과를 졸업하고 연변대학 예술학원 미술학부에 전임강사로 취직한 후, 2010년에 연변대학 대학원에서 미술학 석사학위를 취득하였다. 현재 디자인학과에서 장식디자인 영역의 전공실기 과목을 담당하고 있다.

호안나, 「중국정신」, 장식디자인, 2008

(7) 김성(金成, 1979~, 전공유형: 장식디자인)

2003년 길림예술학원 디자인학과를 졸업하고 연변대학 미술학부에 취직한 후, 연변대학 대학원에서 미술학 석사학위를 취득하였다. 현재 디자인학과에서 장식디자인 영역의 전공실기 과목을 담당하고 있다.

김성, 음료포장 디자인설계, 2010

(8) 최향일(崔向日, 1970~, 전공유형: 환경디자인)

2002년 한국 카톨릭대학교 대학원에서 석사학위를 수여 받은 후, 연변대학 예술학원 미술학부에 취직하였다. 현재 디자인학과에서 환경디자인 영역의 전공실기 과목을 담당하고 있다.

최향일, 실내결구디자인, 2010

(9) 동해연(董海英, 1975~, 전공유형: 환경디자인)

1999년 길림예술학원 디자인학과를 졸업하고, 2000년에 북경사범대학, 2003년에 청화대학 미술학원 등의 디자인학부에서 연수를 경과하였다. 2011년에 연변대학 미술학원 대학원에서 석사과정을 걸치고, 2013년에는 한국 예술종합대학교 대학원에서 건축학 석사학위를 수여 받았다. 현재 디자인학과에서 환경디자인 영역의 전공실기 과목을 담당하고 있다.

동해연, 디지털단지 디자인설계 방안, 2009

(10) 이희성(李熙成, 1974~, 전공유형: 장식디자인)

1999년 길림예술학원 디자인학과를 졸업하고, 2004년에는 한국 호서대학교 대학원에서 석사학위를 취득하였다. 현재 디자인학과에서 환경디자인 영역의 전공실기 과목을 담당하고 있다.

이희성, 음식점실내디자인 방안, 2007

(11) 최호걸(崔虎杰, 1981~, 전공유형: 환경디자인)

2005년 연변대학 예술학원 미술학부 디자인학과를 졸업하고, 2007년에는 연변대학 예술학원 대학원에서 석사학위를 취득한 후, 본교에 취직하였다. 현재 디자인학과에서 환경디자인 영역의 전공실기 과목을 담당하고 있다.

최호걸, 휴가촌 환경디자인설계 방안, 2009

(12) 남진우(南振宇, 1974~, 전공유형: 환경디자인)

　　2000년 길림예술학원 디자인학과를 졸업하고 연변대학 예술학원 미술학부에 취직하였으며, 2010년에는 중앙미술학원 건축학원 대학원에서 환경디자인 석사학위를 수여 받았다. 현재 디자인학과에서 환경디자인 영역의 정공실기 과목을 담당하고 있다.

남진우, 별장디자인 방안, 2008

(13) 임혜숙(林惠順, 1968~, 전공유형: 의상디자인)

1990년 길림예술학원 연변분원 미술학부를 졸업하고 본 학교에 취직한 후, 2001년에 한국 인천대학교 산업대학원에서 석사학위를 수여 받았다. 현재 디자인학과에서 의상디자인 영역의 전공실기, 실기이론 등의 과목을 담당하면서 인천대학교 박사학위논문을 쓰고 있다.

임혜숙, 복식디자인, 2009

(14) 마효방(馬曉芳, 1982~, 전공유형: 의상디자인)

　2005년 길림예술학원 의상디자인 학과를 졸업하고 연변대학 예술학원 미술학부에 취직한 후, 2011년에 연변대학 대학원에서 미술학 석사학위를 수여 받았다. 현재 디자인학과에서 의상디자인 영역의 전공실기 과목을 담당하고 있다.

마효방, 「유미」, 의상디자인, 2008

(15) 허경옥(許晶玉, 1984~, 전공유형: 의상디자인)

2007년 동북사범대학 디자인학과를 졸업하고, 2009년에 한국 안동대학에서 1년간 연수를 경과하였고, 2011년에는 동북사범대학 대학원에서 디자인예술학 석사학위를 취득한 후, 연변대학 미술학원에 부임 하였다. 현재 디자인학과에서 의상디자인 영역의 전공실기 과목을 담당하고 있다.

허경옥, 「민족복장」, 의상디자인, 2010

(16) 김광영(金光永, 1961~, 전공유형: 촬영)

1988년 연변대학 조선언어문학학부를 졸업하고, 1999년에 무한대학 영화와 텔레비전예술학부에서 촬영예술을 연수하고, 2003년에는 한국 중앙대학교 대학원에서 촬영학 석사학위를 수여 받은 후, 2004년에 연변대학 예술학원 미술학부에 전근하였다. 현재 디자인학부에서 촬영예술 영역의 실기과목을 담당하고 있다.

김광영, 촬영, 2012

(17) 성광호(成光虎, 1975~, 전공유형: 촬영)

1999년 동북사범대학 미술학부를 졸업하고 연변대학 예술학원 미술학부에 취직하였으며, 2004년에는 한국 경일대학교 대학원에서 촬영예술을 전공하고 석사학위를 취득하였다. 현재 디자인학과에서 촬영 영역의 전공실기 과목을 담당하고 있다.

성광호, 촬영, 2010

(18) 소수정(邵秀婷, 1982~, 전공유형: 촬영)

2005년 노신미술학원 촬영학부를 졸업하고 연변대학 예술학원 미술학부에 취직하였으며, 2011년에는 연변대학 대학원에서 미술학 석사학위를 수여받았다. 현재 디자인학과에서 촬영 영역의 전공실기 과목을 담당하고 있다.

소수정, 촬영, 2010

미술교육의 현황 및 전망

황수금, 「꽃」, 공예미술, 2010

1. 대학 미술교육

지식의 정보화시대로 진입한 21세기, 생존 경쟁의 심화는 대학 미술교육에 위기이자 기회이다. 현재 전문적 미술교육이념과 교육과정 등, 특성에 대한 정확한 이해는 연변 지역의 사회발전과 민족교육 개혁에 자못 주요한 의의를 갖는다.

경제, 문화, 기술의 발전은 사회생산구조의 변화를 일으켰듯이, 미술인재에 대한 사회의 수요도 높아졌다. 이것은 미술교육에 대한 개혁과 조절을 요청한다. 그러므로 연변대학 미술교육은 시대의 발전요구에 따라 '지역특색을 뚜렷하게 세우고 질을 강조하면서 명성이 높은 학과를 건설한다.'는 건설이념을 요청하였고, 그에 해당하는 각항 교육방침 정책을 시대의 요구에 적응시킴에 있어서 해당교육기관은 노력하고 있다.

1) 학생 모집과 취업

(1) 학생 모집
21세기에 진입하여, 미술대학에 응시하는 학생 수는 해마다 증가되고 있는 추세이다. 응시생들의 규모가 증대하는 실정에 비추어, 국내 각 대학 미술학부는 전공학과의 유형을 늘이고 학생들을 모집인수를 증가시켰다.

미술에 희망을 둔 청소년 학생들의 인수가 많이 늘어나고, 또한 미술대학에 응시하는 학생들의 인수가 대폭적으로 증가됨에 따라 전에 미술학과가 없던 문과 계열 대학에서 뿐만이 아니라 이공과 계열 대학에서도 미술학과를 건립하는 현상들이 비일비재하였다. 어떠한 대학들에서는 미술교육에서는 보존하여야 할 운영 한계를 벗어나 맹목적으로 학생모집을 증가시킴으로써 과학적이고 규칙적인 미술교육은 실시할 수 없었다. 즉, 교학환경, 교학설비, 교원구조 등 방면의 운영조건이 교육요구에 따르지 못한 상황에

서 대량의 학생들을 모집함으로써 미술인재 양성에서 질적인 확보와 제고에 영향을 주었다.

미술대학에 응시하는 학생들이 대폭적으로 증가하는 현상은, 물론 객관적인 원인도 존재하지만은 관건적인 원인은 미술학과의 학생모집에 있어서 문화과목의 점수요구가 기타 학과에 비교하면 현저하게 낮은 원인과도 밀접한 관계가 있을 것이다.

객관적 원인에서 볼 때, 21세기 전후시기, 사회 발전과정에서 미술인재에 대한 수요가 급속히 확대됨과 관계가 있다. 계획경제 시기에 학생모집도 계획경제의 하나의 조성부분이었지만, 시장경제체제이후 대학생 모집방안은 지방대학에서 지역사회의 수요와 본 대학의 실력에 따라 제정하게 하였던 것이다. 그리고 재정수입에서도 자주권을 확대시켰다.

21세기 전후로 낮은 문화수준 요구로 대폭적으로 증가한 미술전공생 모집은 상대적으로 문화학습에 열정이 없는 학생들에게 비정상적인 미술에 대한 관심을 불러일으켰다. 그 원인은 예술응시생 자격으로 대학시험에 응시하면 진학할 수 있는 가능성이 아주 높은 것이기 때문이다.

당시 고등학교에서 문화수준이 낮은 학생들 가운데는 미술을 선택한 학생들이 많이 출현됨으로써, 사회에 미술학습반 붐이 불었다. 심지어는 미술에 전혀 흥취가 없는 적지 않은 학생들도 부모들의 압력 혹은 기타 학생들의 영향을 받아, 몇 달에 지나지 않은 대학시험을 앞두고 임시로의 미술학습을 통하여 미술대학입학에 희망을 걸었다.

규모가 확대된 예술전공생 모집형상은 미술실기 시험에서 표준요구에 도달 할 수 없었다. 그러므로 약 1년 전후로 미술학습을 경과한 학생들은 기본적으로 실기시험에 통과되었고, 또한 심지어 한 두 달간 미술학습을 경과한 학생들도 실기시험에 통과되었다. 당시 미술대학에 진학한 많은 학생들은 이러한 단기간 학습방법으로 대학 꿈은 이루었으나 진학 후의 학습과정은 대부분 안타가운 결과를 초래했다.

당시 연변대학 예술학원 미술학부에서도 낮은 채용점수의 실시로 학생

모집 수를 증가하였으나 입학 후의 교육과정에서 많은 애로에 봉착하였다. 적지 않은 학생들은 대학에서 진행하는 교육내용에 상응한 인식이 따르지 못하여 대학생 문화수준의 요구에 부합되지 못하였다. 예를 들면, 미술학부의 학생들의 학기말 외국어 시험에 합격자는 20%도 이르지 못하였다.

2007년에 이러한 비정상적인 교육국면에 비추어 국가 교육부에서는 종합대학 미술학과 학생모집을 각 성 교육청에서 책임지고 집행하게 하였다. 이후로부터 미술 응시생들의 실기시험 내용, 실기시험 형식, 채용점수 요구 등은 모두 성 교육청에서 통일적으로 수행하였다.

2007년에 실시한 학생모집 방법은 정상적인 대학교육을 확보시켰고 또한 졸업생들의 취업률 제고에서도 어느 정도의 성과를 올렸다.

현재 연변대학 미술학원에서는 주로 동북3성, 내몽골자치구, 산동성 등 지역을 모집법위로 제정하고 해마다 170명 전후의 학생들을 모집하고 있다. 신입생들의 지역분표 정황을 보면 대부분은 길림성 지역의 학생들로서 그 가운데는 조선족 학생들이 약 30% 전후를 차지한다.

(2) 취업

1992년 전에 졸업한 학생들은 대부분 동북3성의 학교, 예술단체, 기관, 기업 등 각 사회 분야에 분배를 받았다. 그러나 1993년에 중국의 전통적 계획경제제도가 시장경제제도로 전환하고, 또한 교육개혁이 심화되고 교육체제가 변화됨에 따라 국가에서는 졸업생들의 통일 분배제도를 취소하였다. 그 후부터 대학교 졸업생들의 진로는 완전히 자기의 노력과 능력으로 이루어졌다.

취업은 대학생들의 주요한 목적이자 동력으로 된다. 근년에 와서 대학생들의 취업문제는 정부와 사회에서 공동으로 주목을 받는 심각한 문제로 제출되었고, 또한 교육부문과 교육연구가들의 중요한 연구과제로 제기 되었다.

2007년 3월 13일에 제10기 전국 인민대표대회 제5차 회의 기자 회견에

서 국가 노동과 사회보장부 전성평田成平부장은 대학생들의 취업에 관한 교육부의 통계를 발표하였다. 발표내용에는, 2007년의 대학 졸업생의 인수는 495만 명으로서 70%의 졸업생들은 취업을 할 수 있다. 그러나 실제로 당년에 취업에 향하는 대학졸업생 인수는 2006년에 취업을 못한 120명의 대학 졸업생을 합하여 600만 명을 초과한다고 지적하였다. 그리고 어떠한 방법으로 대학 졸업생들의 취업을 해결하는가의 문제에 대하여 전성평 부장은 '교육부문에서는 학생모집과 교육과정에서 요구를 높이여, 졸업생들로 하여금 사회경제 발전의 수요에 적응시켜야 한다.'고 지적하였다.

근년의 연변대학 미술학원 졸업생들의 취업정황을 살펴보면, 졸업 후 취업한 학생의 비례는 60%를 초과하지 못하고 있다. 미술학과 졸업생들이 취업률이 낮은 원인의 하나는, 미술 사업부문에서의 치열한 취업경쟁과 관계가 있지만 더욱 중요한 원인은 전성평부장이 제기한대로 대학 교육과정에서의 교육실시 체계와 밀접한 관계가 있다고 본다. 즉, 졸업생들의 취직문제 해결에서의 근본적 문제는 우선 대학교육 체계와 교육과정에 있다는 것이다. 그러므로 대학 미술교육에서 반드시 현시대의 미술사업 영역에서의 인재수요와 발전방향에 정확한 판단을 내리고, 이에 대한 적합한 인재양성 방안을 명확히 세워야 하며, 또한 교육과정에서 졸업생들에 대한 취업지도에서도 중시를 돌려야 한다.

2) 교육 관념

미술교육은 응당 사회의 진보와 맞추어 운영하여야 한다. 미술교육의 발전은 사회생산력 발전수준의 제한을 받으며 또한 생산력이 진전함에 따라 사회는 미술사업자에 대한 자질요구도 따라서 높아지는 것이다. 그리고 미술의 발전은 일종 사회 의식형식의 변화관계를 보여주는 것으로서 또한 사회의 진보에 추동적인 작용을 일으킨다.

그러므로 대학 미술교육은 반드시 지속적인 사회발전에 따라 적극적으로 개혁과 정돈을 진행하여야 하며 지역특색이 있고 시대정신을 반영한 교육체제를 건립하여야하는 것이다.

연변대학 예술학원 미술학부에서는 사회의 발전수요에 비추어 '산, 학, 연産, 學, 硏'을 결합시키는 교육사상을 세우고 시종 사회와의 연결성을 중시하면서 교육개혁을 진행하여 왔다. 미술교육 사회화, 미술교육 산업화는 '산, 학, 연'을 결합시키는 총적 목적이다. 때문에 미술학부에서는 학과의 발전과 지역경제의 발전에 응하는 미술교육 취지에 따라 우선 합리한 전공학과 설치에 입각하여, 사회에서 인재에 대한 요구에 맞추어 학생모집 계획과 학과발전목표를 엄격하게 제정하여야 한다.

시장경제시대 미술학과의 생존과 발전은 역시 시장의 법칙을 지켜야 한다. 격렬한 경쟁에서 생존하자면 반드시 사회의 발전수요에 따라 교육 관념을 갱신하여야 하며, 자아발전, 자아경영을 실현하면서 창조적 인재양성에 힘을 두어야 한다.

고속으로 발전하고 있는 시장경제로 인하여 디자인학과는 근년에 학생들의 주목을 받고 있는 전공유형으로 거듭남으로써 전반 학생모집 인수에서 70%를 차지하고 있다. 그러므로 연변대학 미술학원에서는 디자인학과를 간판으로 세우고, 민족적 지역풍격을 특색으로 하는 전략사상을 확립하여야 한다.

우선 교학구조 및 교원대오 건설에 중시를 두고 사회의 수요를 만족시키는 합리한 디자인전공방향을 모색하여야 하며 자신들의 발전목표와 위치를 명확하게 잡아야 한다. 이것 또한 기타 학과의 발전을 이끌어 나아갈 수 있는 바람직한 학과건설의 이념이다.

그리고 교육과정에서 시장의 수요에 따라 학생들의 전공발전과 취업능력을 양성하는 실천적 학습경로를 모색하여야 한다. 학생들의 지식탐구는 주로 실내 교학에서 실행하지만 교외의 실천교학 형식은 무형적 전공지식을 유형적 창조가치로 나타내는 주요한 교육경로이므로, 특히 교학실천 기

지의 건설에 중시를 돌리고 학생들의 실제 지식응용 능력을 양성하여야 하는 것이다.

실외 교학실천 기지는 관련학과가 사회로 향하는 하나의 도경으로써, 학생들로 하여금 직접적으로 본 전공지식이 현실 사회에 대한 역할을 요해하고 학과지식에서의 내적 힘을 발굴시킨다. 그리고 실천교학의 강조는 학생들의 시야를 넓혀 주고 학습적극성을 제고시켜주며, 또한 취업에서 학생들의 자신심을 양성시킴에 중요한 역할을 일으킨다. 때문에 실천교육 체제의 건설은 현시대 미술교육에서 중시를 돌려야 할 관건인 문제로 제기된다.

3) 개혁과 발전

새시기 지식기반 경제로의 이행, 정보화, 국제화의 진전 등은 연변대학 미술학원 학과건설과 발전에서의 좋은 기회이자 또한 도전이다. 21세기에 진입하여서 연변대학 미술학원은 장기간 예술교육 교학개혁을 심화시켰고 '조화로운 교정 창건'을 주제로 세우고 교학질량, 교육효과 및 교육이익의 제고를 교육의 핵심현안으로 제기하였다. 그리고 전면적으로 '훌륭한 인재, 걸출한 교사, 우수한 과목'이란 건설이념을 수행하면서 적극적으로 대학 문화건설을 촉진시켰고 진일보로 종합적인 교육 실력을 강화하면서 안정하고도 지속적인 발전을 이루었다.

60년의 역사를 거친 자치주 미술교육은, 현재 중등 전문 미술교육, 본과 대학미술교육, 대학원미술교육이 한 덩어리로 하는 다양한 단계, 다양한 경로의 인재양성 체제를 건립하고 '구진求真, 지선至善, 용합融合'이란 교훈과 '근면, 엄격, 구진, 무실务实'의 우량한 교풍을 형성시켜 사회에 각 유형의 인재를 육성하고 있다.

조선족 미술교육은 부동한 역사시기 지역사회의 발전에 부동한 가치를 창조하였다. 새 시기에 진입하여 연변대학 미술학원은 어떻게 발전되어야

하고, 어떠한 자질을 구비한 미술인재를 양성하여야 하며, 또한 어떻게 양성하는가 문제는 미술교육자들로 하여금 참답게 심사숙고하여야 할 문제이다.

(1) 개방적 교육

독일 바우하우스 학원의 교육종지에서는 '학생들에게 모든 과학기술 지식과 미학자원을 응용하여 인류의 정신과 물질의 수요를 만족시켜주고 새로운 생존환경을 창조할 수 있는 그 능력을 양성시키는 것이다.' 고 지적하였다. 바우하우스의 교육사상에서 알 수 있는 바, 미술교육의 가치는 새로운 사회문화 가치를 창조할 수 있는 능력을 계발시켜 주며 사회발전 수요에 추진적인 역할을 할 수 있는 미술인재를 육성하는 것이다.

가치와 수요는 밀접한 관계로서 수요가 없으면 생산가치도 없는 것이다. 수요는 가치의 원천이다. 수요는 주체가 생존과 발전에서 수효 되는 일종 심리요구이고 또한 주체가 목적으로 활동하는 원동력으로 된다. 수효 과정은 동태성적인 특점을 지니고 있으므로 주체는 한 시기 발전변화의 수요를 만족시킨 후, 또 새로운 수요가 산생에 비추어 수량으로부터 질량으로, 물질로부터 정신상에서 부단히 수요를 만족시킴으로서 지속적으로 발전하는 가치관을 형성시키는 것이다.

현재 중국은 미술교육 영역에서 사회의 발전수요에 따라 교육제도, 교육관념, 교육지식 등 방면에서의 갱신을 절실히 요구하고 있다. 어떻게 하면 미술교육이 사회의 변화와 발전수요를 만족시키고 복합적인 미술인재를 육성하는가하는 문제는 미술교육자들이 시종 참답게 연구하여야 할 문제로써 미래 미술학과의 생존과 발전에 밀접한 관계가 있다.

미술교육자들은 우선 지난 교육전통 관념과 현대 교육사상 지간의 관계에 명확한 인식을 가지고 교육 관념을 갱신하여야 한다. 물론 미술교육 과정에서 지난 미술교육전통을 계승하고 발전하는 문제에 관심을 두어야 하지만은 그 전통에 대하여 반드시 현대인의 관념으로 심사하고, 현대적 미술

교육의 사유와 방법으로 전화시키고 활용하여야 하며, 미래로 발전하는 안목으로 전통교육을 평가하여야 한다.

그리고 미래사회는 생존경쟁이 더욱 심한 사회에로 나가기에, 미술교육은 반드시 현대적인 수단으로 교육지식을 갱신하고 발전시켜야 하며, 교육과정에서 시대정신과 창조의 열정이 반영되어야 한다. 그러므로 미술교육 지식체제는 고정되어 있는 것이 아니라 사회의 발전과 인간의 시각수요에 따라 발전 변화를 일으켜야 한다. 즉, 미술교육 내용은 학생들이 현실 생황에서 요구되는 사유 및 창조의 기능을 육성할 수 있는 충분한 지식체제로 형성되어야 한다는 것이다. 다시 말하면 개방적인 교육을 진행하여야 한다는 의미이다.

개방교육은 말 그대로 교육을 개방한다는 이야기이다. 즉, 교육계통의 개방과 교육내용, 교육형식의 개방 등 두 가지 측면을 포함하고 있다. 교육계통의 개방은 전 방위적인 개방을 의미하는바, 학교와 학교 간, 민족과 민족 간, 지역과 지역 간, 국가와 국가 간의 개방과 교류를 포함하는 동시에 경제 및 사회 각 계통과의 개방과 교류도 포함한다. 교육계통의 개방을 통해 교육면에서의 모든 선진적인 성과, 경험, 수단을 받아들이고, 교육의 질적 향상을 더 빨리 이룩할 수 있으며, 경제와 사회의 발전을 위해 이바지할 수 있다.

교육 내용과 형식의 개방이란 교육과 형식을 고정 불변한 하나의 틀에 얽매여놓지 않고, 학생들의 발전 수준에 따라 적합하게 다양화 하는 것이다. 즉, 각 단계 학생들에게 최저 도달목표를 제기하고, 그에 따라 필수과목을 간소화하며, 학생 자신의 필요와 흥취에 만족을 주고, 그들의 개성을 키울 수 있는 선택과목을 가능한 한 많이 설치하여 각자의 실제적 필요에 따른 교육을 진행하는 것이다. 교육내용과 형식의 개방을 통해, 모든 학생들이 기존 토대 위에서 최대한의 발전을 이룰 수 있게 하는 것이다. 때문에 미술교육의 질을 전면적으로 높이고 비약적 성과를 이루려면 반드시 개방교육으로 전환해야 한다. 개방교육체제는 또한 학점제도의 실시에서 전정으

로 그 의의를 체현할 수 있는 것이다.

상술한 문제에 대한 거시적 발전을 도모하기 위하여, 미술교육의 역사적 경험과 현실적 문제 및 차후 부딪칠 수 있는 예측 가능한 중요한 문제를 분석 검토하여, 미술교육의 외연적 발전과 내포적 충전, 예컨대 미술교육의 수요와 재원의 개발과 공급, 미술교육의 공정성과 효율성, 미술교육의 경제적 기능과 문화적 기능 등의 관계를 면밀하게 파악하여, 실천적 지침을 마련하여야 할 것이다.

(2) 특색교육

연변대학은 중국 조선족들이 자랑으로 느껴지는 민족대학이다. 연변대학 미술학원은 중국 조선족 전문적 미술인재를 양성하는 핵심적 학부로서 조선족 예술문화와 지역사회의 발전에 자못 중요한 의의를 지니고 있다. 그러므로 미술학원에서는 미술교육 과정에서 민족교육의 특수성과 교육의 민족성에 주의를 돌려 현대화의 민족교육과 민족화의 현대교육을 유기적으로 결합하는 목표를 달성해야 한다.

교육과정에서 민족 전통문화의 정화를 살리고 선양하는 것은 연변대학 미술교육의 하나의 중요한 특색교육이며 또한 학과 건설과 발전에서의 우세이다.

특색교육이란 민족 특색을 띤 교육, 지역 특색을 띤 교육을 의미한다. 세상의 모든 교육은 추상적인 개념으로서가 아니라 개개 민족이 실시하는 구체적인 교육으로 존재하고 있으며, 특별한 지역 공간에서 운영하고 있다. 연변대학의 미술교육은 자치 민족인 조선족의 교육과 한족을 비롯한 기타 민족의 교육으로 꾸려지고 있으며, 연변 조선족자치주라는 특정한 지역사회 공간에서 살아 숨 쉬고 있다.

그러나 계획경제 체제 아래에서 장기간 하나로 통일한 형식에 얽매여 있었기에 연변의 미술교육은 민족의 실제, 지역의 실제와 온전하게 결부하지 못했으며, 민족 특색과 지역 특성을 제대로 살릴 수 없었다. 우리가 말하는

'민족 특색을 띤 미술교육'이란 단지 민족학교의 운영, 민족의 고유한 언어 문자의 수업의 교육형식에만 국한하는 것이 아니다. 이보다 더 중요한 것은 본 민족의 문화를 보존, 전승, 발전시키는 역할을 발휘하는 교육이다. 조선족 미술교육으로 말하면, 전공 지식을 전수하는 동시에 민족의 역사, 민속 등을 주요 내용으로 한 민족문화 교육을, 구체적인 전공 교육과정과 합당한 형식에 담아내고 실현하는 것이다. 지역 특색을 띤 교육이란 자신이 살고 있는 지방의 경제, 사회 발전을 촉진할 수 있는 교육을 말한다. 그 역사를 담아내는 교육인 것이다.

역사적인 원인으로 말미암아 서로 다른 지역, 서로 다른 민족의 상이한 발전 수준은 불균형 상태에 처해 있으며, 교육에 대한 요구도 각자의 차이점을 보이고 있다. 연변대학의 미술교육은 중국 교육의 공공성 즉 국가의 통일적인 교육방침, 정책을 견지하는 전제를 가지고, 연변의 자연적 우월성을 경제적 우세로 변환시키는데 공헌할 수 있는 미술교육, 연변을 '발달한 변강지역', '전국의 모범 자치주'로 꾸리는데 기여할 수 있는 미술교육을 진행하여야 하겠다.

2. 중등학교 미술교육

현재 중국은 지식정보화 시대의 도전에 직면해 있다. 지식정보화 시대는 지식과 정보의 생산, 분배, 전파와 활용을 기초로 하고, 창조적인 인재에 의존하며, 현대과학 기술 산업을 기둥으로 하는 신형의 경제이다. 지식정보화 시대의 지식의 생산력, 창조력은 이미 생산발전을 촉진하고 경제성장을 추동하며, 국제 경쟁력을 향상하는 결정적인 역량이 되었다.

아울러 연변의 경제 체제와 경제성장 방식도 지식정보화 시대의 발전 요구에 따른 변화를 가져와야 한다. 지식정보화 시대에서 연변 지역 경제성장 방식의 변화 및 창조적인 인재에 대한 필연적인 수요는 교원의 지식, 능

력, 소질 구성의 갱신을 요구하고, 유능한 인재양성 제도의 개혁을 요구한다. 연변 사회건설의 인재양성에서 회피할 수 없는 중등전문 미술교육의 구조 및 성능에 대한 개조가 강력하게 제출되는 것이다. 민족 교육의 중심인 연변 지역의 중등 미술전공 교육은 반드시 이 요구에 맞추어 지식정보화 시대의 도전에 응해야 한다.

또한 연변 중등전문학교인 연변예술학교 미술교육은 자질 교육을 추진하고 창의적 미술교육을 실시해야 하는 도전에 직면하고 있다. 지식정보화 시대에 과학과 교육으로 연변 지역사회를 부흥시키는 전략은 여러해째 진행하고 있으나, 연변 중등전문 미술교육은 그럴만한 변화를 가져오지 못한 채 수동적일 뿐이다.

창의성은 한 민족의 진보와 지역사회를 발전시킬 수 있는 동력이다. 창의성과 능력의 배양은 자질 교육의 근본 목적이며 또한 자질 교육의 핵심내용이다. 연변 중등전문 미술교육은 반드시 이전의 전통적인 지식 전수형의 인재양성 제도를 절실히 개변시켜, 적극적으로 자질 교육을 추진하고 창의적 교육을 실시하는 창조적인 인재양성 제도를 도입하여 그에 걸맞는 빠른 변화를 도모하여야 한다.

1) 개혁 방향

그럼 연변 중등전문 미술교육을 어떻게 진행하여야 하는가? 이것은 21세기에 들어서 중국의 중등전문 미술교육에서 보편적으로 직면하고 있고, 또한 탐구해야 할 문제이다.

연변대학 예술학원 미술학부에서 2001년 국가 교육부의 〈21세기로 향하여 교육을 발전시키는 행동계획〉과 〈연변대학 발전규모 요점〉에 근거하여, 이전의 발전경험을 종합하고 예술학원의 실제 상황과 결합시켜, 앞으로의 개혁과 발전방향 전략을 세운 바 있다.

이 개혁과 발전방향 전략에는 미술학부의 운영지도 사상, 운영방식, 우월성과 특색건설, 기초건설, 교원대오 건설 등의 항목들을 포함하고 있다. 따라서 미술학부 운영지도 사상을 다음과 같이 제정하였다.

'새로운 세기, 미술학부는 중등전문 미술교육을 기초로 하고, 대학 본과 교육을 중점으로 세우고, 대학원석사연구생 교육을 높은 단계로 확보하면서, 학부운영 층계가 완벽하고 학과 결구가 합리하며, 선명한 민족 특색과 지역 특색이 있는 학부로, 국내에서 일류로, 국외에 비교적 큰 영향을 조성시키는 미술인재 양성기지로 건설한다. 본과 교학을 기초로 인수가 적당하고 질량이 아주 높은 미술전문 인재를 양성하고, 대량적으로' 하나를 전공하고 다양한 능력을 갖춘 '복합성적인 미술인재를 양성하며, 사회발전의 수요에 적합한 인재들을 양성한다. 학술이론 연구는 교학, 과학연구와 결합시키며, 교육은 사회주의 사업건설에 복무하고, 교육은 사회실천과 호상 결합시킨다.'는 교육방침을 관철 집행하며 '산업, 교학, 연구'가 하나의 체계로 하는 발전방향을 견지한다.[1]

그리고 학부의 운영방식을 다음과 같은 내용으로 지정하였다.

첫째, '교육은 사회주의 사업건설에 복무하고, 교육은 사회실천과 호상 결합시킨다.'는 교육방침을 견결히 관철하고, '산업, 교학, 연구'가 하나의 체계로 이룬 발전방향을 견결히 집행한다.

둘째, 민족예술 인재양성을 중심으로, 체제 건설상에서 중등전문 교학을 기초로 하고, 본과 교학을 중점으로 하며, 석사연구생 교학을 발전시킨다.

셋째, 교학과정에서 전통적 특색을 발양하고 과감히 창조하며, 민족예술문화 특색을 세우는 것을 자기의 건설 임무로 세우고 전반 교학 사업은 일종

1 2001년에 반포한 연변대학 예술학원 미술학부의 발전방향 문서.

인재양성, 과학연구, 사회복무 및 문화교류 등을 경로로 하는 직능이 교착되는 운영사상을 실현한다.

넷째, 전공배양과 소질교육, 지식전수와 능력배양, 교학과 과학연구의 유기적 통일을 중요시하여 높은 수준을 장악한 우수한 인재와 대량의 복합성적인 미술응용인재를 양성한다.[2]

또한 학부의 우세와 특색을 다음과 같이 제기하였다.

미술학부의 우세와 특색은 건실한 기본공(기본실기)과 미술작품에서 농후하게 표현하는 민속, 풍습풍모들을 구체적으로 체현하는 것이다. 이 점은 국내외 문화시장에서도 강대한 흡인력이 있으며, 또한 이 점은 미술학부의 강대한 생존우세로서 변경지역 위치에 있는 우리들의 전경에 광명을 펼쳐준다. 현재 전체 미술학부 교원들의 노력으로 실현해 가고 있다.[3]

이상의 정책들은 중등전문 미술교육을 포함한 총체적인 발전방향과 개혁사상이다.

미술학부에서는 이러한 발전 방향과 개혁에 대한 전략을 추진하여 현재까지 일정한 성과를 이룩하였으나. 그 성과는 전면적으로 성취한 것이 아니고 대학의 본과 교육에서만 국한한 것일 뿐이다.

미술학부 중등전문 미술교육에서도 학부의 총체적 발전 전략에 비추어 2003년에 상존하는 문제점과 결합하여 새로운 개혁방안을 세우기도 하였다. 그 내용을 보면 아래와 같다.

·개혁방안내용: '중등전문 미술교육의 주요한 임무는 사회에 인재를 수출할

2 위와 같음.

3 위와 같음.

뿐만 아니라, 더욱 중요한 것은 졸업 후 미술대학에 덕육, 지육이 견제한 전문 인재를 수송하는 것이다.'

· 기본 사상: '교육사상과 관념을 갱신하는 것을 선두로 하고, 교학관리 체제 개혁을 기초로 하며, 교학내용과 과정체제, 교학방법, 교학질량 등을 감독하는 것을 중심내용으로, 높은 소질이 있는 미술전문 인재를 양성한다.'[4]

따라서 학제 개혁, 과목 개혁, 관리 개혁, 교원대오 개혁 등 일련의 구체적 개혁 방안을 제출하였지만, 실시 과정은 현실적이지 못하여 형식에 그치고 말았으며, 문제점들에 대한 근본적인 해결책도 없었다. 위와 같은 개혁이 소기의 목적을 달성하지 못한 데에는 객관적인 원인도 있으나, 중요한 것은 학교의 책임 일군들이 중등전문 미술교육에 대한 시대적 교육 사상과 관념을 확립하지 못하고, 그에 상응한 교육 체제와 구조 개혁의 중요성을 인식하지 못한 데에 근본적인 원인이 있었다. 중등전문 미술교육의 개혁 대책에 우선 교육자들은 아래와 같은 문제에 관심을 돌려야 한다고 생각한다.

첫째, 반드시 교육으로써 사회를 발전시키는 전략을 실시하여 연변 지역 특색이 있는 중등전문 미술교육 체계를 확립하고, 연변 중등전문 미술교육 발전 전략의 수요에 적응하여야 한다.

둘째, 중국의 전반적인 중등전문 미술교육의 발전 기본 방향 및 그 요구에 호응하여 더욱 개방적이고 더욱 현실화 한 미술교육 체계를 건립하여야 한다.

셋째, 지역적, 민족적 특색을 체현하고, 창조성과 독창성을 확보한 중등전문 미술교육 제도를 확립해야 한다.

넷째, 주체적으로 민족 지역의 발전 필요에 적응할 수 있고, 경제건설과 사회발전의 수요에 부응할 수 있어야 한다.

다섯째, 이 모든 것의 상당부분은 교사의 교육이념 및 자질에 의하여 결

4 2003년에 반포한 예술학원 미술학부의 중등전문 교육개혁 방안 문서.

정된다. 그러므로 매 교사의 임무는 중대하고 막중한 것이다. 그것을 총괄하는 것은 미술학원 지도부의 몫이다.

2) 교육관념 확립

교육사상, 교육 관념의 개혁이 첫 번째 문제이다. 현시대에 어떠한 중등전문 미술인재를 양성하고 어떻게 양성해야 하는가? 이것은 중등전문 미술교육 사상관념에서 개혁의 핵심인 것이다.

현재 중국, 러시아, 한반도 3국 접경지대에 위치한 연변의 경제, 사회 발전에 새로운 활력이 펼쳐지고 있다. 연변의 사회는 점차 개방의 사회, 경쟁의 사회, 지식정보화 사회로 더욱 발전해나갈 것이다. 경제와 사회의 발전은 연변 중등전문 미술교육에 새로운 요구를 제기하고 있다. 즉 미술인재양성에서 단순한 기능 중심의 인재 양성을 극복하여 창조적인 인재양성으로 확대될 것을 요구하고 있다. 미술인재 양성의 목표가 변화함에 따라 연변의 중등전문학교 미술교육도 다음과 같은 방향에 역점을 두고 발전해나가야 한다.

첫째는 자질교육을 강화해야 한다. 자질교육은 다음과 같은 특정화한 함의를 가지고 있다. 즉 자질교육은 모든 학생을 대상으로 삼고 그들의 성장에 주목하는 교육이며, 학생들로 하여금 도덕품성, 지력, 신체, 기능, 심리 등 여러 면에서 건전하고도 조화로운 성장과 자주적이고 주체적인 발전을 이루게 하는 교육이다.

연변 두만강지역 국제합작 개발과 시장경제의 실시, 치열한 국내외 경제의 도전에서 연변의 경제와 사회가 비약적이고도 지속적인 발전을 가져올 수 있는가? 하는 관건은, 전반적으로 연변 지역의 민족 자질을 높일 수 있는가, 없는가에 달렸다. 때문에 연변 중등전문 미술교육도 교육과정에서 자질교육을 강화해야 하는 것이다.

둘째, 교학관념을 갱신하여야 한다. 장래의 미술인재를 양성하는데 있어서 지식과 능력 및 자질 사이의 관계를 정확히 인식하며, 지식, 능력, 자질이 삼위일체로 복합적인 소질을 특징으로 하는 미술인재 양성제도를 확립해야 한다. 교학내용 및 교육과정 체계의 계승과 개혁의 관계, 가르치는 것과 배우는 것 사이의 주, 객체 관계, 인재양성 가운데서의 지적인 요소와 감성적(흥취, 정감, 의지 등)요소 사이의 관계 등을 적절히 안배해야 할 것이다.

셋째, 학교 운영관념을 갱신하여야 한다. 전통적이고 폐쇄적인 미술교육 운영 국면을 개변하고, 미술교육과 사회경제, 과학기술 발전의 관계를 강화하고, 과학기술로 중등전문 미술교육을 진흥시키는 길을 찾으며, 종합적인 학교 운영자원을 효과적으로 이용함으로써 학교 운영의 이익과 수준을 향상시켜야 한다. 즉 우리에게 갈급한 것은 건물의 부단한 증축작업보다 인간 중심의 교육에로의 심화이다. 속된 말로 하면 '벽돌 정치'가 아니라, 학술을 벽돌로 쌓아올리고, 학교내부운영을 그 기초로 하는 정치이다.

넷째, 민족적 중등전문 미술교육의 가치관을 갱신하여야 한다. 조선족 중등전문 미술교육의 지위와 작용을 정확하게 인식하고 정리하는 것은, 중등전문 미술교육의 가치관을 갱신하는데 있어서의 핵심문제이다. 미술교육은 인류사회 문명 교육의 중요한 부분으로서, 사회가 지속적으로 발전할 수 있는 하나의 요소이다. 미술교육의 기초적 지위는 반드시 인간 소질과 창의력의 제고에 관계하고, 과학과 교육으로 사회를 발전시키는 전략과 연관하는 측면에서 인식하여야 한다.

현재 과학기술, 경제의 발전에 따라 미술교육의 기능은 이미 확대되고 연장되었다. 직·간접적으로 사회에 복무하는 것은 중등전문 미술교육의 한 가지 새로운 기능으로서, 현대의 중등전문 교육은 사회와의 연계를 강화하고 사회에 복무하려는 새로운 추세를 반영하여야 한다. 민족적 중등전문 미술교육은 인재양성을 제일 기본적인 기능이자 임무로 하는 전제 아래에서, 학과 연구를 강화하는 동시에 지역 경제에 이바지한다는 사상을 수립하여야 한다.

지역 경제에 도움이 되는 사상을 수립하는 것은 현재 중국 중등전문학교 미술교육 발전의 필연적인 추세이다. 중등전문 미술교육은 반드시 시장경제 체제의 발전방향에 부합하여야 하고, 민족지역의 경제구조의 변화 방향에 근거하여 지방경제발전과 학교발전의 하나의 지평선으로 바라보아야 한다.

3) 교육제도 개혁

중등전문 미술교육의 발전추세에 적응하여 개방적이고 일체화 한 중등 전문 교육제도를 적극적으로 확립할 뿐만 아니라 실천에 노력하여야 한다.

중국 각 지역의 중등전문 미술교육의 지위와 작용에 대해 충분한 이해와 인식을 하여야 하며 선진적인 기타 지역의 학교 운영방식에 비추어 적극적 으로 중등전문 미술교육에 대한 개혁을 탐색하여야 한다. 현재 선진적인 중 등전문 미술교육개혁의 발전 및 현대화 행정관리 기본 추이를 보면, 그 내 용은 다음과 같다.

첫째, 중등전문 미술교육의 개방화.

둘째, 중등전문 미술교육의 지속화.

셋째, 중등전문 미술교육의 일체화.

넷째, 중등전문 미술교육의 학교운영 주체의 다원화.

다섯째, 중등전문 미술교육의 직업화.

여섯째, 중등전문 미술교육의 인문화, 소질(제고)화.

이 가운데서 중등전문 미술교육의 학교운영 제도에 대한 개혁은 중등전 문 미술교육의 개혁과 발전 가운데서 가장 중시하여야 할 문제이다. 연변 중등전문 미술교육의 현재의 현실과 미래의 발전 수요 측면에서 볼 때, 학 교운영 제도에 관하여 아래 문제에 대한 정확한 인식이 있어야 한다.

'전공중심'을 주체로 하고 동시에 점차적으로 개방형적 중등전문 미술교 육 제도로 이행해야 한다. 현재 중국의 중등전문 미술교육은 '기본테크닉

중심'[5]은 역사가 되었고, 대신에 대체적으로 '전공형', '개방형', '혼합형' 의 세 가지 국면을 형성하고 있다. 무릇 '전공형'을 실시하거나 '개방형' 혹은 '혼합형'을 실시하든 간에, 이는 모두 인재를 양성하는 수단일 뿐이지 그 목적은 아니다. 중등전문 미술교육을 중시하고 강화하는 것은 전반적인 추세이다. 어떠한 미술인재 양성 방식을 실시하든 간에, 모두 사회발전과 인재소질에 대한 요구 및 학교 교육 발전수준에 근거하여 결정한 합리적 선택이다. 여러 가지 미술인재 양성 방식은 그 우열이 선명하며 상호 보완성이 강하다. '전공형'은 전공 사상이 명확하고 안정적이며, 대응성이 강한 지식과 기능이 착실한 미술인재를 양성하는 데에는 유리하나, 지식범위가 상대적으로 좁고 학술성이 상대적으로 낮다.

'개방형'은 앞으로 과학기술 발전에 따른 인재의 학술 수준에 적용하기 유리하고 사회진보의 추세도 반영하지만, 전공 사상을 발전시키기에는 불리하다.

'혼합형'은 다양한 실천 경험을 통하여 명확한 인재양성 발전방향을 선택할 수 있는 기회를 마련해주지만, 인재양성에서 시간상 제한을 받으며, 사회에 진출한 후 적응력이 상대적으로 낮다고 볼 수 있다.

4) 교육 체제와 구조 정돈

중등전문 미술교육 체제는 미술교육 계통 가운데서 중추적 지위를 차지하는데, 한편으로는 중등전문 미술교육 기능의 실현에 직접적으로 영향을 주고, 다른 한 방면으로는 중등전문 미술교육이 사회와 연결하는 토대로서, 중등전문 미술교육 계통이 미육교육의 수요와 사회의 수요를 반영하고 거기에 적응하는 체제이다. 때문에 중등전문 미술교육 체제개혁은 중등전문

5 기본 실기 능력을 가리킴.

미술교육의 개혁과 발전의 관건이 된다. 현재 직면해 있고 해결을 기다리고 있는 문제들로는 다음과 같은 것들이 있다.

첫째, '일급 대학교 운영, 이급관리'적인 중등전문 미술교육 관리체제를 조절하여야 한다. 중등전문 미술교육 관리체제 개혁은 중등전문학교의 배치 및 구조, 미술교육의 각급 투자 주체 간의 책임 분배 및 대학, 대학원 교육 간의 관계 등에 여러 가지 영향을 끼치며, 또한 중등전문 미술교육의 개혁 및 발전에 대해 전반적인 영향을 끼치는데, 이점은 중등전문 미술교육 체제개혁 가운데서 중점사업이자 또한 난점이기도 하다.

둘째, 중등전문 미술교육은 사회의 발전 요구에 부응하여야 하며, 여건을 성숙시켜 인재양성 기구가 일체화 한 학교운영 체제로 전환해야 한다. 소위 '일체화'라는 것은 인재양성과 교원자질 배양, 사회조사 등을 서로 결합시키고 통일시키는 것을 말한다. 연변 중등전문 미술교육은 반 세기의 교육을 거쳐 풍부한 교육경험을 쌓았다. 그러나 현재에 와서 이러한 경험이 사회적 요구와 모순을 야기하는데, 이것을 해결하자면 반드시 인재양성에서 일체화 한 기구를 건립할 것을 목전과제로 고민해야 한다.

셋째, 중등전문 미술교육의 관리 제도를 개혁하여 미술교육의 개혁과 발전에 부합하는 운행 체제를 건립하여야 한다. 현재 핵심적인 문제는 중등전문 미술교육에서 운영기구의 존재방식 및 관리방식에 대한 개혁이다. 미래를 지향한 중등전문 미술교육의 학교운영 체제는 어떠한 방식으로 존재하여야 하며, 어떠한 특점들을 체현하여야 하는가?

상술한 것들을 종합한다면 아래와 같은 주요 특점을 체현해야 할 것이다. 하나는 미술교육이 개방적으로 발전해야 한다는 점과, 중등전문 미술교육이 '개방형'의 인재양성 제도로 전환해야 한다는 것이 그 것이다. 또 다른 하나는 미술교육의 일체화를 확립하여야하며 반드시 사회의 수요에 부응해야 한다.

이러한 두 가지 특점을 갖춘 중등전문 미술교육의 학교운영 기구를 건설하려면 반드시 학교 내부의 관리 체제를 개혁하여야 한다.

현재 연변예술학교 중등전문 미술교육에서 지정한 일련의 운영방침을 볼 때, 학교의 특색, 학과 특성, 전공 특질, 이론과 학술의 특점 등은 시대적, 계통적, 정규화한 체제로 서술하여 있다. 이러한 여러 특색을 살리려면, 시대의 요구에 맞춘 미술교육의 전공 설치, 교육구조 개혁에 초점을 두어야 한다.

연변예술학교 중등전문 미술교육 운영에서 나타나는 절실한 사회적 요구에 맞추어, 교육 개혁을 실시함에 있어서 아래와 같은 개혁 대책이 바람직할 것이다.

연변대학 연변예술학원은 대학원 미술교육, 대학 미술교육, 중등전문 미술교육이 금자탑 형식의 교육체계로 이루어져 있다. 그중 중등학교의 교학체계는 반드시 3가지 상이한 미술교육 가운데서 진정한 초석의 역할을 하여야 할 것이다. 또한 체계적으로 사회의 발전 수요에 부응하는 각 유형의 미술인재들을 양성하려면, 교육 체계, 교원 충원, 학생 모집, 교육 관리 등, 다방면에서 완벽한 질서를 유지해야 한다.

우선 학생모집 범위를 넓혀 신입생들의 업무 수준, 문화 수준, 추구 방향 및 사회적 수요 등의 실제적 요구와 필요에 근거하여, 기본적 미술기능 전공과 직업적 미술기능 전공을 분리시켜 각자에 특성에 적절한 교육방법을 실시하여야 한다고 필자는 사료된다.

기본적 미술기능 전공은 졸업 후 대학에 진학하는 목적으로 교과과정을 실시하고, 직업적 미술기능 전공은 졸업 후 실질적으로 지역사회의 생산노동에 적응할 수 있는 전문적 미술기능 인재를 양성하는 교과과정으로 실시하여야 한다.

대학 진학에 목표로 한 기본적 미술기능 전공은 엄격한 조형 훈련에 핵심을 두고, 학생들의 전공 목표에 따라 회화 전공, 디자인 등 전공으로 나누고, 그에 합당한 전공의 수요와 자질의 제고를 위해 맞춤형 교육을 진행해야 한다. 소묘, 색채 등의 기본기능 훈련은 전반적으로 실기학습 과정에서 핵심에 올려놓고, 졸업할 때까지 엄격한 훈련으로 단련하여야 한다. 각기

상이한 전공 교과과정에서 기본적 미술기능 전공은 대학 본과에 설치한 각 전공의 교육 특점에 부합시키고, 학과 교육의 요구에 알맞은 교육을 진행함으로써, 미술학원의 본과 학과 특색 발전에 추진적인 역할을 하도록 한다. 그리고 대학 진학률을 높이기 위하여 고등학교의 문화과목이 점유한 시간과 미술과목에 할당한 시간의 비례를 1:1로 정하고, 상대적으로 엄격한 봉쇄식封鎖式 학생관리로 문화과목 학습을 확실하게 보장하는 것이 바람직하다고 보아진다.

직업적 미술기능 전공은 모집할 때, 문화 수준이 상대적으로 낮은 학생들이 대상이다. 직업적 미술기능 전공은 예상 직업의 전문기능 연마에 핵심을 두고, 지역사회의 시장 조사에 근거하여 장식품 그림, 복장 설계, 환경 설계, 장식 설계 등 전공과목을 설치하여야 할 것이다.

직업적 미술기능 전공은 졸업 후, 직접적으로 사회생산 활동에 적용할 수 있는 미술 인재 양성에 그 목적을 둔다. 직업적 기능 전공은 학습에서 전공 지식을 체계적으로 습득하는 한편, 사회적 실천에 역점을 두고 학생들의 기능 응용 능력을 키워 주고, 현실 사회의 적응력을 제고 시킨다. 또한 전문적 기능에 대응하는 문화과목들을 설치함으로써, 전공영역에서 전면적인 지식을 습득시키는 것에 초점을 두어야 할 것이다. 공통필수 과목 시간은 상대적으로 감소시켜 전문기능 훈련을 최대한으로 확보하는 것도 시급하다.

그러나 그 어떤 유형의 중등전문 미술 인재를 양성하든지 모두 현시대 사회 현실의 실정과 정신에 부합하는 교육 과정을 실시하여야 하며, 학생들의 추구 목표와 사회의 적응력을 제고시키기 위하여 시야를 확장하도록 강구해야 할 것이다.

또한 전공과목과 문화 과목 외에, 계산기 능력, 외국어 능력, 창조 능력, 실천 능력 등 종합적인 능력을 획득한 새로운 중등전문 미술인재를 양성하는 것에 역점을 두어야 하며, 결국 고상한 도덕 정조, 선명한 예술적 개성, 강렬한 창조 의식이 있는 인재 양성이 핵심 과제인 것이다.

연변대학 미술학원은 대학원 교육, 본과 교육, 중등 교육 3가지 교육제

도가 하나의 덩어리로 묶여 있지만, 행정 관리, 재정 관리, 교원 관리, 교학 관리는 상대적으로 각자의 교육 특성에 맞추어 독립적으로 운영하여야 한다. 하나의 덩어리라는 개념에서 볼 때, 이 3자는 운영 가운데서 서로 간의 무조건 다 방면의 협조와 합리한 학술교육의 융화로 한 덩어리로 하여야 하며, 각자의 미술교육 특성을 최대한으로 살리고, 학생들의 질적인 제고에 심혈을 기울여야 할 것이다.

위에서 제시한 개혁 대책은 실제적으로 가능한 것이며, 기본적 미술기능 전공생들이 졸업 후 대학으로 진학하는 비례를 높일 수 있고, 직업적 미술기능 전공생들은 졸업 후 절대 다수가 직접적으로 지역사회의 경제 발전 수요에 적합한 역할을 담당해 나갈 수 있다. 따라서 학교의 규모가 자연적으로 확대하여 경제적 측면에서나 인재양성에서 지속적인 발전을 가져올 수 있는 것이다.

현재 중국에서 대학원 미술교육, 대학 미술교육, 중등전문 미술교육이 한 덩어리의 형식을 가지면서도 단일한 행정관리 체제로서 성공적으로 경영을 하고 있는 대학교는 아직 존재하지 않는 것이 실정이다.

일부분 대학교에서 경제적 이익을 도모하고자 시범적으로 중등전문 미술교육을 합께 운영하기도 하였지만, 교육과정에서 중등학교 운영방식 및 중등교육 법칙을 위반함으로써, 결국 교학 관리에서나 교원 관리에서 혼돈을 야기한 바 있다. 그리하여 전반적으로 학생들의 학습의욕을 상실하였고, 정상적인 미술인재 양성에 실패하였다. 결국 극소수이긴 하지만 일부 대학교에서 시도했던 중등전문 미술교육 운영은 경제적 이익이 추구가 인재 양성 목적을 압도했다는 점에서 시사하는 바가 많은 것이다.

상술한 내용에서 알 수 있는 바, 그 어떠한 유형의 미술교육이던지 반드시 교육법칙을 지켜야 하며, 사회적 요구에 따라야 하며, 시대적 수요에 대응하는 교육 내용, 교육 방법, 또한 교학 관리가 완벽하게 세워져야만 올바른 학교 운영이 가능하며, 따라서 목표한 인재양성을 실질적으로 쟁취할 수 있을 것이다.

고금중외古今中外에서 인류사회 문화 발전의 역사를 더듬어 보면, 각 시대마다 미육교육의 역할이 사회의 발전에 중요하게 작용하였음을 알 수 있다. 21세기 미술교육은 더욱 폭넓게 현대인의 생활방식, 사위방식, 생산방식에 영향을 주고 있으며, 따라서 새로운 문화 가치를 창조하는 미술교육에 대하여 더욱 높은 교육형식을 요구하고 있다.

본 연구는 중국 연변 조선족자치주의 대학과 중등전문학교의 미술교육이 걸어온 역사를 돌이켜 봄으로써, 연변 조선족지역의 미술교육의 형성 및 변화와 발전의 현상을 대략적으로 살펴보았다. 특히 조선족 사회의 미술교육의 특징과 발전 방향을 탐색하고자 하였다. 연변 전문적 미술교육은 60여 년의 발전과정에서 약 2천명의 미술인재를 양성하여 중국 기타지역 및 조선족 사회의 건전한 발전에 크나큰 기여를 하였다. 현재 연변 지역의 미술문화가 내재하고 있는 특점들은, 미학사상, 표현형식 등에서 모두가 연변 미술교육의 발전과 불가분한 관계를 맺고 있다는 것을 알 수 있다.

연변 지역의 조선족 전문적 미술교육은 혁명적 사회주의 정돈 시기인 20세기의 중반 형성기부터, 현실적 사회주의 건설시기, 문화대혁명 시기, 개혁개방 시기, 시장경제로의 과도기를 거치면서 많은 우여곡절을 겪었다. 그러나 그 와중에서도 민족의 미술문화의 발전을 모색하였고, 중국 대륙에서 자신들의 문화적 지위 확보를 위해 적극적인 노력을 해왔다. 이렇듯 자체의 민족 문화 교육 발전을 중요시함으로써, 장기간 중국 조선족은 그 우월성으로 중국 전역에 명성을 떨쳤으며, 한때는 미술계에서도 인정하듯이 가장 변방에 자리 잡은 연변을 '유화의 고향'으로 불리기도 하였다.

그러나 전면적인 개혁과 개방, 사회주의 시장경제 체제의 확립, 지식기

반 경제로의 이행, 정보화, 국제화의 진전 등과 아울러, 중국 연변조선족 전문적 미술교육은 적지 않은 문제에 봉착하고 있으며 새로운 도전에 직면하고 있다. 기존의 전통적인 미술교육 체제로는 현대의 시장경제 원리와 다원화 문화정신과 조율하는데 새로운 어려움이 생겨나고 있으며, 특히 수십 년간 뿌리를 내려왔던 중등전문 미술교육 형식은 서서히 그 빛을 잃어 가고 있다. 필자는 이것이 연변 조선족 전문적 미술교육에 경종을 울리고 있는 것으로 판단한다. 이에 조선족 중등전문 미술교육은 과거에 이룩한 성과에 연연하지 말고, 조선족 미술교육이 직면한 현재의 문제들을 직시하면서 그 개선책을 강구해내야 할 것이다.

현재 전문적 미술교육에서 여러 가지의 문제들의 근원은, 지역사회의 현실적인 수요를 맞추지 못하는 데에도 있을 것이다. 이 근원에서 출발하여 우선, 학교 운영방식에서 교육관을 전환하여야 한다. 즉 현실사회의 수요에 적응할 수 있는 인재양성을 발전의 동력으로 간주하고, 주체적으로 미술인재 양성방식을 개혁해야만 한다. 즉, 교육사상, 교육관리, 교육내용, 교육방법, 교육수단 등 다방면에 전면적이고 실질적인 개혁을 진행하여야 하며, 현대적 교육사상에 부합하는 목표체계, 과정체계, 평가체계를 수립하여야 한다.

연변 지역은 조선족 자치지역이다. 때문에 연변대학 미술학원, 연변예술학교 미술부의 미술교육 개혁과정에서 당연히 조선족 교육의 특수성과 교육에서의 민족성에 주의를 돌려, 현대화한 민족 교육과 민족화한 현대 교육을 유기적으로 결합시키는 목표를 세워야 한다. 그러므로 자체의 역사적 미술교육의 전통, 학교운영 조건, 사회적 환경, 사회의 발전 추세 등의 실정에 맞추어 장·단점을 확실하게 분석하고 미술인재 양성목표를 명확하게 세워야 한다. '민족 특색과 지역 특색을 살리면서 교육질량을 제고하여 명성이 높은 학교로 건설하자'라는 구호와 일치하는 실천적인 발전의 길로 나가야 한다.

동시에 학생들의 자습능력, 창조능력, 실천능력과 시장경제 사회에서 적응력 제고 등에 관심을 가지고, 기능교육과 가치관 교육을 강화하면서 사회

의 발전과 수요에 적합한 신형 인재를 양성할 수 있어야 한다. 즉, 시대 변화에 대응할 수 있는 교육사상, 직업기능 교육체제를 확립하여 학생들의 상호 적응 능력을 키우고, 사회 발전에 적극적으로 이바지할 수 있는 능력을 키워야 한다.

또한 생존경쟁이 심한 현시대에서, 연변의 미술교육이 우수한 교육전통을 계승하고 발전하는 전략으로서 존재 가치를 확보하자면, 반드시 연변 지역사회의 실정에 알맞고 중국 사회 발전에서 필요로 하는 기능에 담할 수 있는 미술교육을 실시하여야 한다. 그리하여 전체 교학의 개혁과정에서 자체의 전통과 우세에 국한하지 말고 실제와 결합하면서, 동급 학교 간에 교육경험, 교육사상, 교육방식, 교육관념 등 다방면에서 실제적인 교류를 통하여, 미술교육 영역에서 주체성을 확립하여야 한다.

현재 조선족 미술교육은 중등전문 교육, 대학본과 교육, 대학원 교육이 '금자탑' 형식으로 한 미술교육 체제인데, 그중 중등전문 미술교육이 금자탑 체제에서 진정으로 튼튼한 초석의 역할을 할 수 있는지, 시대의 요구에 부합하는 민족미술 인재를 양성할 수 있는지에 대한 답안은 학생 모집, 교육학제, 교학 체제, 교원대오, 교육관리 등에서 근본적인 개혁의 실천 여부에 있는 것이다. 따라서 연변대학의 관련 지도자들의 관심과 지지가 앞서야 하며, 미술학부의 지도자들의 적극적인 개혁정신과 탐구, 실천적 조치가 병행하여야 할 것이다.

주지하다시피, 사회의 발전과 요청에서 분리한 미술교육 체제로서의 교육은 무의미한 것이다. 전통의 계승과 발전은 따로 떨어져 있는 것이 아니라, 사회의 정치, 문화, 경제 등의 변화 발전에 반응하면서 성장하는 유기체이다. 그러므로 서로가 지속적인 상호조절 상승작용을 거치면서 발전할 때라야 만이 희망찬 미래를 기대할 수 있을 것이다.

참고문헌

• 단행본

강룡권, 『중국조선족문학사』, 중국 연길: 연변인민출판사, 1995.

강룡권, 『항일투쟁』, 중국 심양: 요녕민족출판사, 1997.

강영덕, 김인철, 『중국조선족발전방향연구』, 중국 심양: 요녕민족출판사, 1997.

고영일, 『알기 쉬운 족역사』, 중국 연길: 민족출판사, 2003.

김덕균, 『중국 조선민족 예술교육사』, 중국 연길: 동북 조선민족교육출판사, 1992.

김덕균, 김진보 주필, 『연변예술학교 간사』, 중국 연길: 동북 조선민족교육출판사, 1997.

김영학, 『미술교육』, 서울: 대원출판사, 1989.

김택, 『길림 조선족』, 중국 연길: 연변인민출판사, 1995.

남일성, 강영덕, 『중국 조선족교육사』, 중국 연길: 연변인민출판사, 1993.

문숙동, 『21세기로 매진하는 중국조선족 발전방략 연구』, 중국 심양: 요녕민족출판사, 1997.

미술교육학 편집소조, 『미술교육학』, 중국 북경: 고등교육출판사, 2005.

반용해, 『연변의 미래』, 중국 북경: 민족출판사, 2002.

사련향, 『사회 심리학』, 중국 북경: 중국인민대학출판사, 2002.

사회학개론 편집조, 『사회학 개론』, 중국 천진: 천진인민출판사, 1993.

서기민, 『중국 미술교육 연구』, 중국 북경: 중앙광전대학출판사, 2000.

손보선, 왕외군, 『교육법학 개론』, 중국 장춘: 길림교육출판사, 1996.

아더 에프랜드, 『미술교육의 역사』, 박정애 옮김, 서울: 도서출판 예경, 1996.

양가안, 『예술 개론』, 중국 장춘: 길림미술출판사, 1997.

『연변대학교사』, 중국 연길: 연변대학출판사, 2009.

『연변대학 대사기록』, 중국 연길: 연변대학출판사, 2009.

『연변대학 본과 양성방안』, 연변대학교무처, 2004.

『연변대학 본과 양성방안』, 연변대학교무처, 2007.

오옥기, 『중국 교육 통사』, 중국 심양: 심양출판사, 1992.

왕득신, 『연변 조선족교육사』, 중국 연길: 연변인민출판사, 1887.

왕홍건, 원보림,『미술 개론』, 중국 북경: 고등교육출판사, 1994.

이리,『예술 미학』, 중국 북경: 중국인민대학출판사, 2004.

이수진, 만청력,『중국 현대회화사』, 중국 상해: 문회출판사, 2003.

이홍규, 후전천,『교육정책법칙』, 중국 장춘: 동북사법대학출판사, 1991.

임무웅,『중국 조선민족 미술사』, 서울: 시각과 언어, 1993.

임무웅, 정동수,『중국 조선족 미술작가론』, 중국 연길: 연변대학출판사, 1989.

임범송,『중국 조선민족예술론』, 중국 심양: 요녕민족출판사, 1990.

장훈,『중국 미술사』, 중국 북경: 생활출판사, 2000.

전초휘,『미술교학이론 및 방법』, 중국 북경: 고등교육출판사, 2005.

조룡호, 박문인,『21세기로 매진하는 중국 조선족 발전방략 연구』, 중국 심양: 요녕민족출판사,

1997.

『조선년감』, 조선, 1948.

진왕위,『중국 미학사』, 중국 북경: 인민출판사, 2005.

채미화,『연변조선족 초중등학교 교육문제 현황에 대한 조사연구』, 중국 연길: 동강학간, 2004.

최성학, 김철화,『21세기 조선족 교육의 문제 및 개혁 연구』, 서울: 한국 교육개발원, 2004.

판요창,『중국 근·현대 미술교육사』, 중국 항주: 중국미술학원출판사, 2003.

판요창,『중국 근·현대 미술사』, 중국 상해: 백가출판사, 2004.

현룡순, 이정문, 허룡구,『조선족 백년사』, 중국 심양: 요녕인민출판사, 1985.

호청선, 강영덕,『중국조선족교육사』, 중국 연길: 연변교육출판사, 2009.

• 논문

이철호,「중국 조선족 회화미술의 전통에 대하여」, 중국 연길: 문학과 예술, 2005.

이정, 한영희,「중국 조선족 예술문화 발전연구」, 중국 연길: 예술연구논문집, 2003.

정동수,「중국 조선족 미술의 실태반성」, 중국 연길: 예술천지, 1993.

남북문화예술학회 연구총서 02
중국 조선족 미술교육 연구

1판 1쇄 펴낸날 2014년 9월 10일

지은이 이태현

펴낸이 서채윤
펴낸곳 채륜
책만듦이 김승민
책꾸밈이 이현진

등록 2007년 6월 25일(제25100-2007-000025호)
주소 서울 광진구 능동로23길 26
대표전화 02-465-4650ㅣ**팩스** 02-6080-0707
E-mail book@chaeryun.com
Hompage www.chaeryun.com

책값은 뒤표지에 있습니다.
ISBN 978-89-93799-82-8 93600

이 도서의 국립중앙도서관 출판예정도서목록(CIP)은 서지정보유통지원시스템 홈페이지(http://seoji.nl.go.kr)와 국가자료공동목록시스템(http://www.nl.go.kr/kolisnet)에서 이용하실 수 있습니다. (CIP제어번호: CIP2014024369)